餐飲空間設計全書

DESIGN
MATERIAL
CASE

RESTAURANT
CAFE

東販編輯部 編著

CONTENTS

材質運用 MATERIAL

Chapter **3** 實例學習 CASE

CAFE 輕食 · 咖啡廳

D E S I G

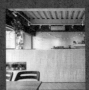

設
計
規
劃

POINT 1 外觀設計

不只風格，兼顧餐廳定位與功能性，才能打造吸睛又吸客的好門面

餐廳外觀就像是一個人的外貌，往往在第一眼就決定了餐廳給人的印象，並在瞬間決定是否想更進一步探索，然後走進餐廳。因此除了視覺美感，好的外觀設計更應該從餐廳風格、定位，甚至周遭環境，一併做為設計時的考量，如此才能更確準達成吸引顧客目光目的。

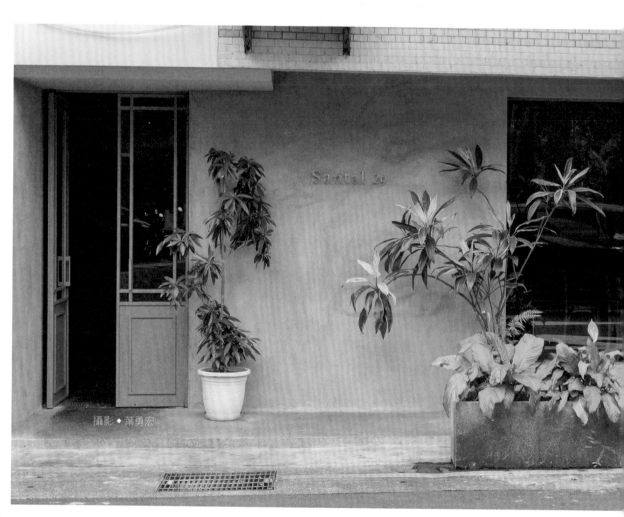

攝影 ◆ 葉勇宏

進行外觀設計時，首先要先了解餐廳定位與風格，因為風格走向會影響設計表現手法與材質的選用，而餐點價格的定位則關乎到與顧客之間的尺度拿捏。簡單來說，定位低價的餐廳，外觀設計應該盡可能避免過度設計，外觀也最好不要太過封閉讓人無法看到店裡狀況，可隱約看見店裡，又明亮、簡約的設計，比較能快速縮短距離，讓顧客不需思考太多，願意走進餐廳。如果餐廳定價偏高，則可在外觀設計多加著墨，甚至可刻意以低調手法做設計，製造隱藏巷弄名店印象。若想在眾多店家異軍突起，可先觀察周遭店家外觀設計方式，若多採搶眼、誇張方式，可逆向思考採用較為低調的設計，反而更能凸顯。

一般來說，餐廳外觀還包含招牌、雨棚兩個元素，招牌可細分出立招、側招，設置位置通常與地理位置有密切關連。位在有騎樓的馬路邊，面向馬路的招牌效果反而不如設在騎樓好，因為一般人多在騎樓走動，因此騎樓裝設招牌較能達到標示、吸引目光目的。位在轉角位置，便可規劃側招加強側邊顯眼標示功能，立招常用在位於巷弄深處離馬路較遠的店家，通常擺在巷弄入口明顯位置當做指引功用。雨棚設計除了遮陽，在經常下雨的台灣，遮雨更是一大重要功能，許多餐廳會在外觀加入雨棚設計，由於台灣目前對雨棚的設計管制較為寬鬆，因此只要注意不要佔用到私人用地、影響公共區域，或者影響周遭鄰居，大致上可隨需求進行設計。不過雨棚雖為功能取向，但若能融入外觀設計，也可提昇整體美感。

▶ 外觀從立面窗型開始，便強烈展現歐式優雅風格，並以進口手工地磚拼貼延續風格元素，讓材質本身具備的色彩與質地完整外觀設計。

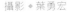

攝影 ● 葉勇宏

材質的選擇上，除了表現風格元素外，台灣多雨還有颱風，可否抵擋天候變化也應列入選用材質考量。從風格面來看，日式料理傾向使用木素材來做表現，日本人喜愛木素材的印象深植人心，因而可快速讓人與日本做連結，若進一步搭配水泥材質，則能展現禪意、寧靜意象，常見於價位偏高的高檔日式料理。

具絕佳透視效果的玻璃，是外觀設計常見建材，玻璃可為空間帶來清透、明亮感，同時可連結室內外，因此重視親民印象的咖啡館、輕食簡餐店，最常採用玻璃材質，來製造空間清新感，且藉由視線穿透特性串起室內外互動，縮短與客人的距離。如果位在人來人往的馬路邊，想略微遮蔽來往路人視線，可選擇表面具有紋理，透光不透視的玻璃種類。

花色選擇多樣，價格平價，又具有耐磨、耐刮等特性的磁磚，是外觀設計最常使用材質之一，除了亮面、霧面的選擇，磁磚多變的拼貼手法，更能製造特殊、獨特的視覺效果，若有髒汙問題，也很好清理不麻煩。

外觀建材的選用標準，建議風格與功能兩者並重，如此才能完整呈現餐廳風格定位，也可減少損毀。

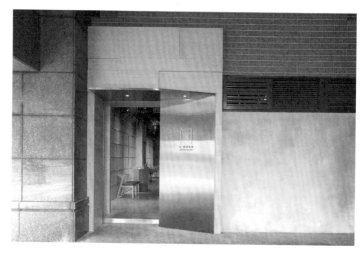

▲以淺色木質調型塑日式簡約印象，且巧妙與大樓原來石材立面形成和諧畫面，另外適當以金屬材質搭配，低調展現餐廳高質感定位。

空間設計暨圖片提供 ◆ 大名設計 tAMINN Design

光源設計

外觀的光源規劃，大致上可分為直接照明與間接照明兩種，直接照明強調照明功能，最常見的就是將燈直接打在招牌上，形成焦聚效果，讓店名在夜晚也可以清楚辨識。間接光源則大多是將光線打向牆面或地面，藉由光線的反射，製造出更具層次的視覺效果，同時也輔助外觀整體明亮度。

間接光源的分佈大致可分來自上下左右，其中以由上打向地面最為常見，由下向上打光要視店面周遭環境，是否有可供設置燈具的地方。另外最好避開在招牌後面規劃照明，背打燈會讓招牌變暗看不清楚。

夜晚依賴人工燈光照明，白天的光源除了燈具之外，也可引用來自戶外的光線增加明亮感，因此為了引入戶外光線，外觀設計多會選擇採用大面玻璃，或者落地窗做設計，利用清透的玻璃材質，迎入白天自然光線，提昇室內明亮度，也能享有人工光線無法相比的自然暖意。

▲外觀採用整面清透玻璃做為立面，如此一來室內光線穿透便可提高外觀明亮感，並在階梯安排燈具加強亮度以利上下階梯，光線直接打在 Logo 上，達到清楚直接告知目的。

空間設計暨圖片提供 ◆ 二三設計／ 23DESIGN

DESIGN 01

融和多種材質，
精準表現日式居酒屋氛圍

空間設計暨圖片提供 ◆ 木介空間設計工作室

日式居酒屋主要經營時間為晚上到深夜，在外觀設計上特別選用色澤偏重的材質，來表現餐飲營業特性，也營造出適合三倆好友小酌的小店氛圍，在材質的選擇上，除了大量使用日式料理常見的木素材外，並刻意採用鐵件、防鏽漆表現粗獷質感，對應居酒屋隨興且不拘小節的第一印象。另外，外觀立面的清透玻璃區域，可看到燒烤過程，藉此可有效引起路人好奇心，進而注意到這間店。

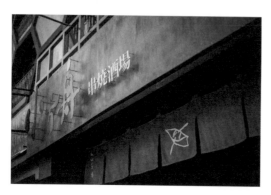

▲ **材質應用**｜除了大量木素材，另外以鐵件在招牌上方打造鏤空格柵，藉此適度遮掩管線、設備，讓整體立面看起來較為整齊俐落，招牌則以防鏽漆做出鏽蝕效果，達成粗獷效果，也符合成本預算。

MATERIAL

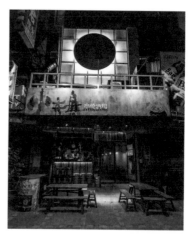

LIGHTING

▲ **光源設計**｜在招牌後面規劃燈光，雖然會產生背光效果讓招牌變暗，但也因此與周圍店家做出差異，另外在入口處燒烤區位置，安排間接燈光，低調形成打亮、聚焦效果。

融入歐式銀行，
台式小店變身復古歐風

空間設計暨圖片提供 ✦ RND Inc 空間設計事務所

　　這是一間 25 年的涼麵老店重新翻修，業主偏好歐式古典風格，再加上店面屬性以外帶為主，保留開闊櫃檯的同時，希望不加裝鐵捲門，因此防盜設計就特別重要。巧妙融入老舊銀行的收銀櫃檯設計，採用可上下滑動電動拉窗，只要向上開啟，就能留出外帶接待櫃檯，別具巧思。而店面大樓外觀也順應歐式銀行的設計，採用墨綠與淨白雙色設計，視覺更有層次，並將招牌置中，形成左右對稱的古典元素。替換原有招牌，改為正方設計，讓店名更聚焦之外，採用燈箱的設計不僅提供照明，也能吸引顧客目光。

MATERIAL

LIGHTING

▲ **材質應用**｜在歐式風格的設計下，融入本土復古質感，特地找到台灣傳統的大口磚和花式收邊磚，手工燒製的磚容易帶有不均勻的釉面色彩，卻更能展現舊時台式的質樸氛圍。

▲ **光源設計**｜由於店面營業時間以白天為主，對燈光的需求量不大，僅在騎樓天花裝設筒燈，提供行走的照明。大量引入自然光線，搭配招牌的燈箱設計，分別配置在電動拉窗與騎樓外側，有效吸引行人與路上車輛注意。

歇腳、用餐、做羹湯，
百變吧檯提升注目度

不論是餐廳還是咖啡館，吧檯都是空間裡不容或缺的重要角色，除了收銀、點餐，吧檯也經常被賦予製作冷盤、飲品、甜點等功能，為了身兼多重任務，必然有一定大小尺度，如此一來自然容易聚焦視線成為視覺重心。因此除了講究功能導向的設計外，一般也會融入風格美學，順勢成為空間吸睛重點。

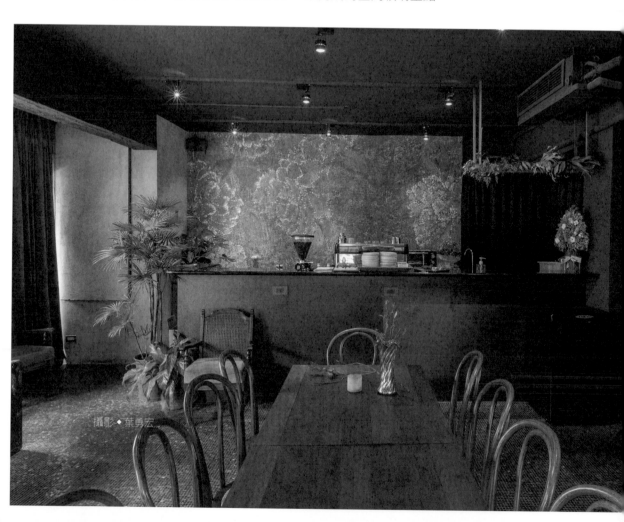

攝影◆葉勇宏

餐廳吧檯可簡分為單純吧檯座位區，以及沿著廚房而設的吧檯區二大類型，第一類吧檯常見跟著街景而規劃出整排座位區，讓客人可以緊挨著窗邊坐，擁有一邊觀景、一邊用餐的悠閒；此外，也有沿著牆面設計的獨立吧檯座區，此類設計大多是利用空間較狹小的走道或畸零區做規劃，既可活用空間，又可讓落單的客人獨自安靜享用餐點，算是雙贏設計。

第二類是沿著廚房外圍而設的吧檯區，由於不只是單純座位區，加上可與工作人員互動，在設計上也肩負著更多機能需求，而為了避免廚房內工作亂象全顯露在客人面前，可利用吧檯桌面高度與深度作遮掩。另外，也會將具美感或知名高價的料理設備放在顯眼位置，如名牌咖啡機、啤酒機器，或是酒類、調酒器具等，成為店內應景的裝飾品。除了酒吧、咖啡館常有此類型吧檯區，在日式料理店也可見到客人圍坐在吧檯區用餐，與廚師聊天、點餐的設計，此形式設計會比較偏向餐桌設計。

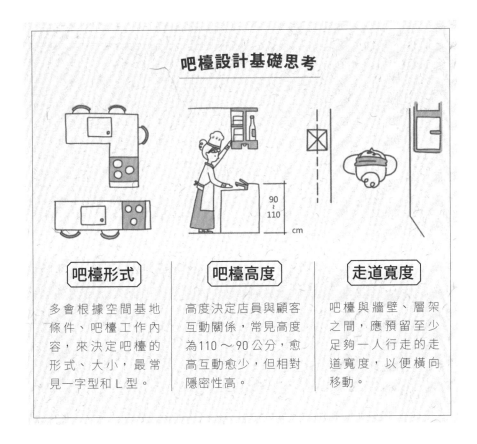

吧檯設計基礎思考

吧檯形式
多會根據空間基地條件、吧檯工作內容，來決定吧檯的形式、大小，最常見一字型和 L 型。

吧檯高度
高度決定店員與顧客互動關係，常見高度為110～90公分，愈高互動愈少，但相對隱密性高。

走道寬度
吧檯與牆壁、層架之間，應預留至少足夠一人行走的走道寬度，以便橫向移動。

西式吧檯桌面的高度約落在 90 公分至 110 公分高之間，而與之搭配的高腳椅高度必須隨桌高作調整，原則上椅子與桌面高度落差約為 25 公分至 35 公分之間為宜，或者也可選擇可調高度的高腳椅來因應搭配。吧檯桌面深度通常落在 45 公分至 50 公分，不過，這些尺寸的設計還是需要視空間現場的條件、吧檯桌的主要用途、以及餐廳的性質來做調整，無法以偏概全。

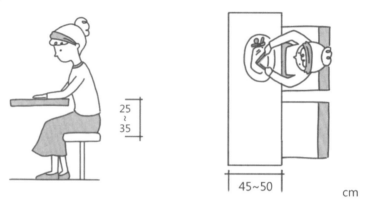

此外，日式料理的吧檯在功能與尺寸上明顯與西式吧檯不盡相同，除了同樣是長桌型態外，日式吧檯因兼具有用餐、點餐、聊天等頻繁互動需求，桌面高度及搭配的餐椅選擇反而與一般餐桌較為接近，乘坐感會比西式吧檯椅舒適許多。而時下流行的日式迴轉壽司，甚至會將西式桌區規劃在吧檯旁，算是因應用餐需求發展出的座位型態。

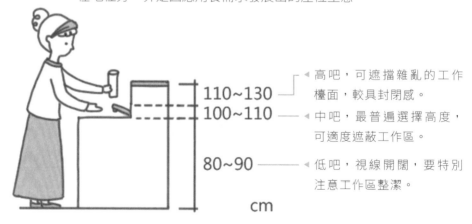

110~130 ── ◀ 高吧，可遮擋雜亂的工作檯面，較具封閉感。

100~110 ── ◀ 中吧，最普遍選擇高度，可適度遮蔽工作區。

80~90 ── ◀ 低吧，視線開闊，要特別注意工作區整潔。

cm

材質應用

　　由於是作為營業使用，因此在材質選用上必須以實用為主，所以無論是吧檯桌面或一般餐桌桌面，均要先考慮耐髒、易清潔整理等特點，建議可挑選美耐板，尤其現在美耐板花色多、質感也不錯，可配合營造出各種風格，很適合應用在商業空間。另外，也可選擇較新穎的霧面奈米板，同樣具有超強耐髒、抗汙特性，擦拭清潔方便，花色選擇也豐富。此外，由於吧檯造型與具有層次感的特色，許多餐廳會將吧檯立面當作主視覺焦點。因此，在吧檯立面可運用色彩、建材或特殊物件來妝點出聚焦主題，常見使用馬賽克、文化石、花磚、石材、鏡面、實木等搶眼建材，將吧檯設計質感再升級。近年講究呈現材質本色，像是水泥粉光這類材質也很受歡迎，雖說以水泥粉光打造吧檯造價偏高，但完成後不用多加裝飾，就是視覺焦點，後續清潔保養也相對簡單。

◀ 檯面與立面分別以深色木質與大理石兩種材質，共演沉穩空間基調，檯面石材紋理意外成為點綴，豐富吧檯視覺效果。

攝影 ◆ Amily

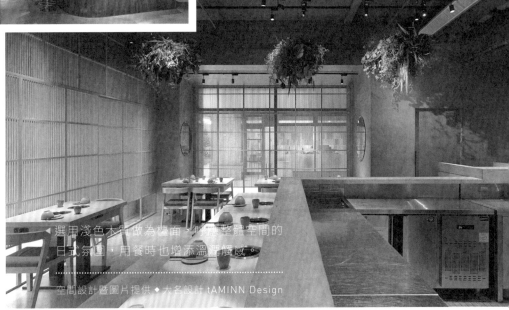

◀ 選用淺色木質做為檯面，呼應整體空間的日式氛圍，用餐時也增添溫潤觸感。

空間設計暨圖片提供 ◆ 太名設計 tAMINN Design

吧檯除了提供座位區，由於其高度設計多半是高於一般座位區，在視覺上與店裡其它區域有明顯的層次感，可讓人一眼就望見，甚至如果是大面玻璃櫥窗的店面，常常可從店外就直接望見吧檯區，也因此讓吧檯成為店內視覺設計的重點區，而此時燈光就是聚焦設計的極佳工具，當然，工作區的亮度需求也是燈光設計的考量重點之一，這也是為什麼吧檯區經常是店裡最亮的一區。

從裝飾性來看，可以運用與吧檯桌對應的吊燈來美化空間並且增加亮度；另外，在吧檯內也可運用霓虹燈管做出造型來裝飾牆面，營造與餐廳契合的用餐氛圍。而除了主要光源外，間接光源的安排也能讓吧檯區光線層次更為豐富，一般多會選擇安排在吧檯下方、立面內凹位置或者吊櫃下方，因為是利用光線反射作用，因此光線大多較為柔和，不會過於刺眼。

另外，吧檯區燈光與客人距離較為接近，燈具選擇應以看得清楚，但又不會過於刺眼的燈光為宜，至於常見吧檯設置吊燈，不論是照亮或裝飾性功能，與桌面間的距離也應特別注意，盡量避免影響客人用餐。

▶ **基礎照明**｜主要功能是照明料理檯面，增加工作區亮度，因此數量與光源規劃，應從不會妨礙工作做考量。

▶ **間接照明**｜有些間接照明會刻意打向牆面，藉此形成光線反射效果，低調卻又增加該區聚光效果。

▼ **間接照明**｜除了營造空間氛圍，吧檯間接照明也有打亮效果，讓吧檯成為視線重點，但距離客人較近，最好採柔和光源做安排，設置在吧檯下方則有製造量體輕盈效果。

DESIGN 01

強調互動關係，
善用空間尺度增加座位數

空間設計暨圖片提供 ◆ 木介空間設計工作室

小方舟為日式居酒屋，根據日式料理習慣，且業主也希望燒烤過程可以公開展示，因此廚房規劃在入口左側，而根據日式料理與客人有互動習慣，便順勢從料理吧檯延伸出吧檯座區，提供給一人用餐，或者是想與廚師互動的客人，檯面下並規劃開放收納，可用於收納筷子、餐巾，或者擺放客人私物。由於廚房已佔據一樓大部份空間，靠牆也安排有 2 人座位，因此吧檯椅選擇較不佔用空間，且方便移動的椅凳，讓主要走道走動更有餘裕，而木椅款式也相當符合日式主題空間。

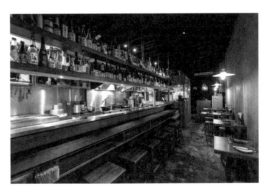

▲ **材質應用** | 延續日式風格元素，且考量清潔功能性，除了木素材，也在用餐檯由採用好清理的印度黑水沖仿古大理石，至於廚師送餐檯面則採用不鏽鋼，清潔方便，透過光線反射也有打亮展示料理效果，吧檯末端立面使用纖泥板，利用相異材質做出質感差異與變化。

MATERIAL

▲ **光源設計** | 吧檯照明主要可分為內場與外場，內場為料理工作區，強調照亮功能不妨礙工作為優先，另外在吊櫃展示架下面安排嵌燈，主要則是藉由不鏽鋼光線反射效果，輔助吧檯座區照明提昇明亮度，直接打在送餐檯，也有打亮料理聚光效果。

LIGHTING

DESIGN **02**

收銀檯、高椅座檯，
二種高度滿足不同用途

空間設計暨圖片提供◆分寸設計

　　BITZANTIN 咖啡店門口與收銀區均設有吧檯，由於二處吧檯的機能需求不同，明顯可看出高度設計也不一樣。收銀吧檯負責客人點餐、收付款等互動事宜，因此高度降低至 90 公分，讓工作人員可以親切地與客人面對面溝通。至於在店門口區的吧檯是沿著牆面而設置，此區高度升至 110 公分，搭配高腳座椅讓此區有獨立感，主要是給客人在此等候外帶的咖啡，或者簡單地稍事休息、品一杯香醇飲品。在材質運用上，除在立面設計以木皮延續整體風格，二處吧檯桌面均採用霧面奈米板，兼具了質感與好維護的雙重設計需求。

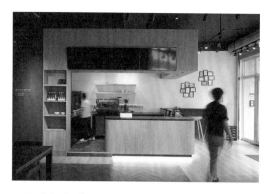

▲ **尺寸規劃** | 由門口 110 公分高椅吧檯連結糕點冷藏櫃後，再轉折延伸進入店內的收銀吧檯，設計師利用糕點櫃作切換點將收銀吧檯降至 90 公分高，讓吧檯內工作人員可以更平易近人的姿態來服務客人，連同吧檯內部的工作檯面也降至一樣高度，更便於操作。

SIZE

LIGHTING

▲ **光源設計** | BITZANTIN 咖啡店吧檯位於入口大門區，肩負著企業識別形象責任，為了增加吸睛度在此區增加二排軌道燈，以聚焦燈打光手法照在店名上，運用光源烘托讓原本就已相當耀眼的黃色招牌更顯出色；而在吧檯檯面則選擇耐髒的黑色。

順應空間條件
而生的料理舞台

攝影 ◆ 葉勇宏

　　根據原始窄長的空間條件，選擇將吧檯規劃在空間深處，如此便可與隔壁的休息辦公區兼備品收納倉庫串連成一個區域，並減少畸零空間的產生，若有需補充備品也相當方便。除了咖啡同時也提供簡餐料理，因此以 L 型吧檯做規劃，藉此拉長工作動線，以便納入咖啡機、微波爐等烹調器具，爐火區規劃在尾端，避免油煙第一時間飄散，影響到前端座區用餐的客人；基於視覺美感考量，採用倒 T 不鏽鋼抽油煙機，藉此增添現代質感，同時也與空間裡水泥材質相呼應，展現不造作的原始美。

MATERIAL

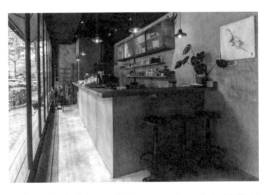

▲ 光源設計｜吧檯燈光規劃，主要依賴設置在天花的軌道燈，可隨意調整、移動，除了照亮工作區，也打向壁面、地面，豐富光源層次，另外設置吊燈，讓空間光源更多元，造型也成為點綴空間重要元素。

▲ 材質應用｜延續壁、地面的水泥粉光，吧檯量體同樣採用水泥粉光，藉由材質的一致性，來完成視覺的統一，不過與身體接觸的檯面，則採用木素材，用餐時若接觸到檯面，就能感受木素材的溫潤質地，表面仿舊質感，則與空間裡大量二手家具做呼應。

LIGHTING

燈光美、氣氛佳、有主題，
讓客人坐好、坐滿

餐廳的座位區可說一家餐廳的重要核心，座位安排的好壞，甚至可能影響經營成果，因此在講究座位數量之前，最先要做的便是確立餐廳的定位走向，不同定位消費群不同，對於座位區的規劃也有關鍵性影響，所以在討論空間大小、用什麼款式的桌椅之前，先做出自身定位，才能讓座位區設計更加到位。

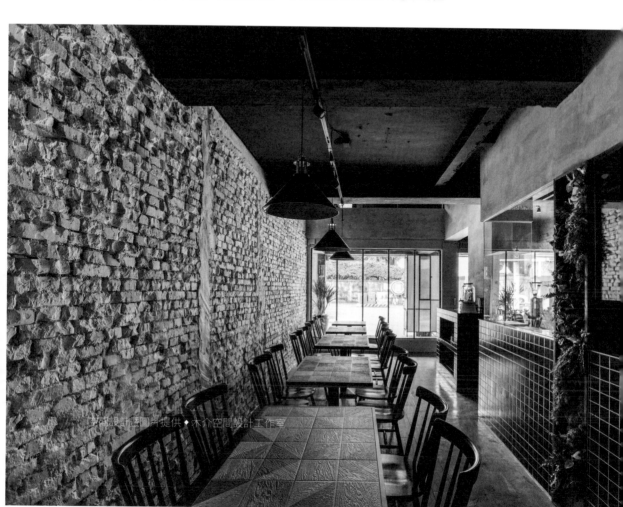

空間設計暨圖片提供◆木介空間設計工作室

影響餐廳座位數量的原因相當多，除了最直接的空間坪數大小外，業主希望營造的餐廳風格與氛圍，期望達成的餐廳經營成效，甚至店內主要餐點的價格區，或是不同型態餐廳特殊的飲食文化，每個原因都是必須考量的因素，並無法以同一法則適用於各種餐廳。不過，若先不管以上因素，單純就客人用餐所需的空間來看，建議業主可以先將總坪數扣除掉廚房、吧檯、樓梯等機能空間後，先行算出店內可作為用餐座位區的坪數，接著再以一人座位大約需要一坪空間為基準來計算，抓出空間與座位數量的適配比。如果是消費額較低的平價餐廳，可以將座位數稍作提高，達到較佳坪效；但若是餐點價位較高的餐廳，就應給予客人更多專屬空間與隱私性，甚至要考慮是不是要另闢包廂區，所以座位的數量自然必須再減少些。

除了座位數量的配置，座區設計還要經營的是舒適性與主題氣氛，舒適性與家具的選擇息息相關，而主題氣氛則倚重光源規劃，好的光源設計可隱惡揚善，甚至是影響整體設計成敗的關鍵。

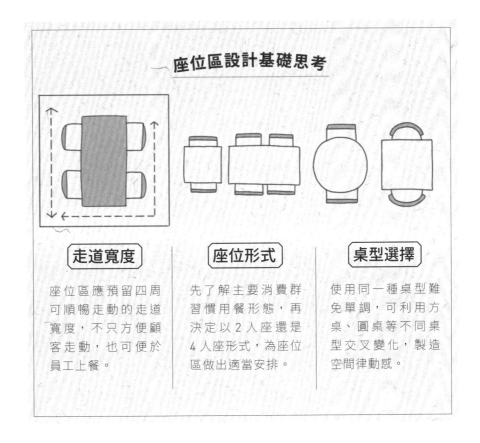

座位區設計基礎思考

走道寬度

座位區應預留四周可順暢走動的走道寬度，不只方便顧客走動，也可便於員工上餐。

座位形式

先了解主要消費群習慣用餐形態，再決定以2人座還是4人座形式，為座位區做出適當安排。

桌型選擇

使用同一種桌型難免單調，可利用方桌、圓桌等不同桌型交叉變化，製造空間律動感。

好的餐廳規畫必須「動靜皆宜」，除座位區應予人安定感，在動線上則要順暢無礙。由於動線安排會直接影響座位區設計，因此，只要動線設計得好，整個空間規劃就算成功一半了。餐廳動線大致上可分為客人行走動線、工作人員送餐動線以及餐廳進貨動線三類。

客人行走與送餐動線多在主線道上，是利用率最高的空間動線，應考量流暢度與簡潔性，在安全與舒適考量下，主線道寬度距離最好能保留在135 公分至 150 公分之間，便於二人錯身而過；至於非主要走道的支線道也應有 60 公分～ 70 公分寬度，讓一人可順利行走。

若餐廳為多樓層格局，可將化妝間或遊憩設施安排在樓上，以便將座位區分散，避免全擠在一樓。而進貨動線規劃盡量以不干擾用餐客人為宜，若空間允許，應設有直達廚房的進貨動線。

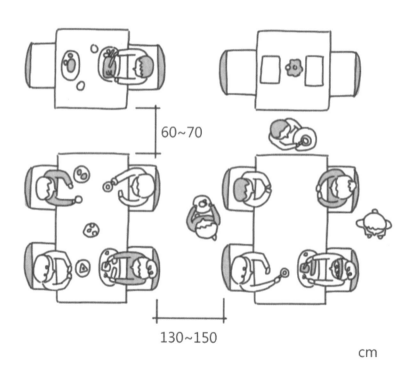

60~70

130~150

cm

光源設計

有人將光源比喻為餐廳顏值的關鍵因素，只要運用得宜即可讓顏值飆升，這說法或許過於粗略，但光源確實具有美化空間的效果，稱它具有美肌效果應該不為過。當餐廳內的格局、動線、風格元素都妥善安排後，合宜的亮度調整、以及巧妙地運用光影變化，甚至透過燈飾造型作為聚焦設計，都可讓情境氛圍大大加分。然而，光源設計不是夠亮就好，而是必須符合主題。

業主應事先針對自己的餐廳屬性訂出燈光需求，例如，速食店或西式自助餐可提高餐廳照度，讓空間呈現明快、舒適感，可讓用餐節奏加快，進而提升翻桌率，至於夜店或西餐廳則要降低照度，並在局部強化燈光以增加空間的戲劇張力。另外，在需要特別明亮的區域，如走道、料理吧檯、或提供閱讀、會議的區域，則可另外增加輔助光源，滿足區域機能性。

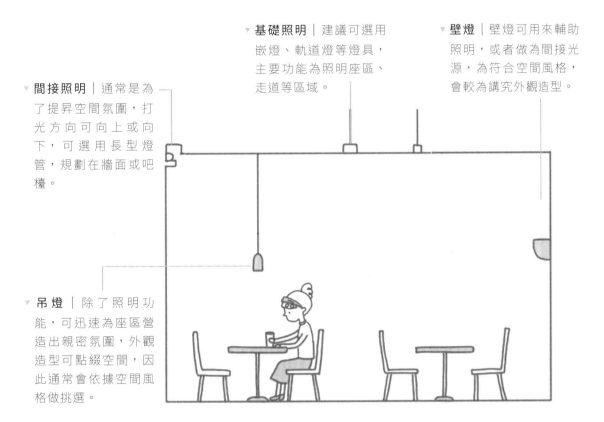

▼ 間接照明｜通常是為了提昇空間氛圍，打光方向可向上或向下，可選用長型燈管，規劃在牆面或吧檯。

▼ 基礎照明｜建議可選用嵌燈、軌道燈等燈具，主要功能為照明座區、走道等區域。

▼ 壁燈｜壁燈可用來輔助照明，或者做為間接光源，為符合空間風格，會較為講究外觀造型。

▼ 吊燈｜除了照明功能，可迅速為座區營造出親密氛圍，外觀造型可點綴空間，因此通常會依據空間風格做挑選。

餐廳座位該如何擺設？家具要怎麼選呢？首先，要考量的是餐廳屬性與定位，如高檔西餐廳會選擇舒適性高的沙發，家具尺度及走道距離都較大，與鄰座之間的距離最好保留在 135 公分以上，避免起身時影響到鄰桌的客人，且沙發不僅久坐不累、也更有隱私性。但簡餐、速食店則要求空間坪效及翻桌率，因此，除了桌與桌之間距離應拉近至 70 公分左右，同時桌面也縮小，一般二人桌寬度最少為 60*60 公分，而且桌型以方桌最為實用，方便依照客人需求隨時併桌或拆桌使用，相較於圓桌在使用上機動性更高。

除了上述原則，為吸引更多元客群，餐廳多會採複合式的桌區規劃，亦即同一家店內有沙發區、吧檯區、方桌區等讓客人來選擇，近來餐廳也常見有大桌區的設計，讓聚餐或有會議需求的客人也可順利進入店內消費。雖說座位的安排多是以坪效為第一考量，但若能夠有不同座區的規劃，其實也會讓空間更具律動、層次感，因此不妨利用多種形式加以搭配做變化，增加可看性也讓座位區更靈活彈性。

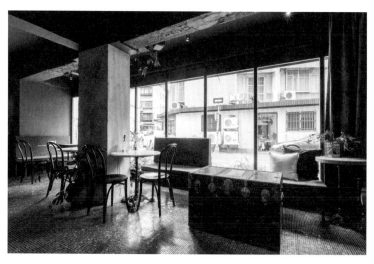

▲除了主要的圓桌安排外，亦設有較低矮的沙發區，藉此無形做出區隔，也讓每個座位各自獨立且擁有不同魅力。

攝影 ◆ 葉勇宏

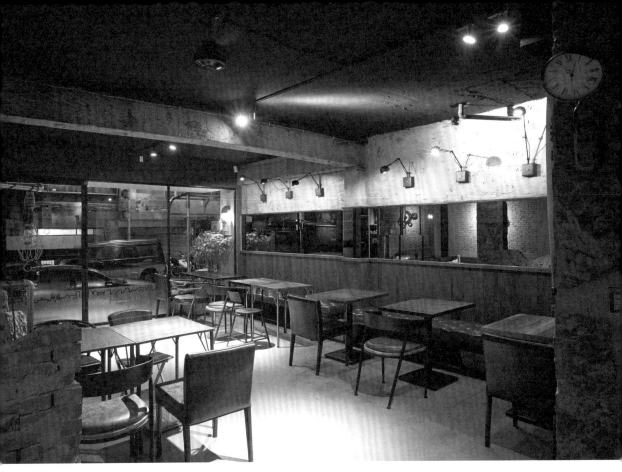

▲ 依不同用餐需求的客群規劃出不
同座區型態，分別為沙發區、方
桌座位區，以及可併桌聚餐用的
大桌區。

空間設計暨圖片提供 ◆ 分寸設計

◀ 源自國外共桌分享概念，日前許
多餐飲空間也會規劃大長桌，主
要是希望增加客人互動，不像過
去只限定團體客人使用。

攝影 ◆ 葉勇宏

DESIGN 01

水泥、鐵件與實木，
共構復古工業韻味

空間設計暨圖片提供 ◆ RND Inc 空間設計事務所

在沿用原有空間結構下，室內全面通透無隔間，裸露天花露出原始水泥模板質感，映襯水泥地面，展現粗獷自然的質感。牆面也不增添過多修飾，簡單利用白色磚面平貼，重現復古韻味，形成工業風格的基底。

由於不刻意擴增座位數量，每區座位之間採用寬鬆距離，無形提升舒適自然氣息。沿窗設置吧檯，中央則特別安放大型長桌，共享座位的設計搭配方形桌燈，營造宛如歐式圖書館的氛圍。戶外牆面特地內縮，做出騎樓空間，不僅形成出入口的過渡廊道，也保留戶外座位，讓人享受悠閒街景。

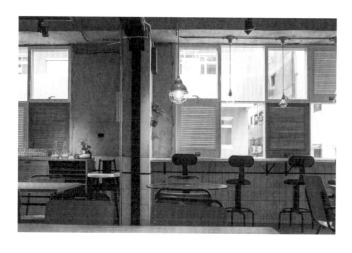

SPACE

◀ **空間規劃**｜不要求容納最多座位數，而是營造舒適放鬆的氛圍為主，巧妙分佈 2 人、4 人座位，沿窗設置吧檯桌面，在一人使用的情況下，約有 60 公分寬。

1F

2F

SPACE

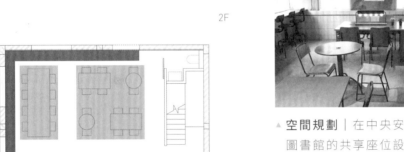

▲ **空間規劃**｜在中央安排長桌，概念來自
圖書館的共享座位設計，桌面特別採用
110公分的寬度，讓使用空間更有餘裕，
並以圓桌與方桌搭配，製造空間層次。

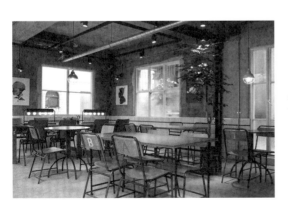

LIGHTING

◀ **光源設計**｜不做天花的前提下，樑體圍塑
的天花範圍利用軌道燈鋪陳，雖然能最大
限度提供照明面積，但因四面開窗擁有足
夠光源，特地減少軌道燈數量，以自然光
線為主。軌道燈以外的區域採用吊燈輔助，
維持一定亮度。

DESIGN 02

不需隔間牆，
運用黃色塊框出獨立座區感

空間設計暨圖片提供 ● 分寸設計

BITZANTIN 店內除提供咖啡飲品與甜點食物外，還會定期舉辦座談會，吸引同好在此交流聚會。因此，在座位區的規劃上除具備一般咖啡店常見的吧檯、圓桌沙發區、長椅座位區外，也設置大桌區與電視螢幕提供客人會議討論使用，同時中央座位區採用可移動式桌椅，方便舉辦座談會時可輕易變換場地；而平時客人則可以依人數需求靈活地挪動桌椅。

在店內有一區以黃色牆框圍出的角落，牆上的店名與色彩既可強化企業識別，同時也圍塑出專屬區域，讓這一區有如包廂般的獨立感。而大桌區後方利用牆面規劃可擺放雜誌、書籍的櫥櫃，也可作為座談會的展示牆。

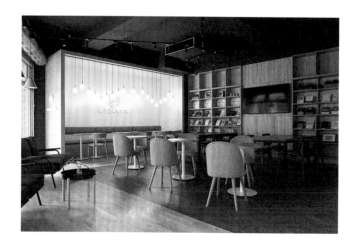

SPACE

◀ **空間規劃**｜因應定期舉辦座談會需求，牆面上設置電視螢幕與多功能展示收納牆櫃，還有二張大桌方便多人聊天、開會或討論使用。在座位區規劃加入更多可變性，除了全區作開放設計，也以地板深淺配色與不同拼貼工法示意中央區與外圍區，讓座位形態變化更容易。

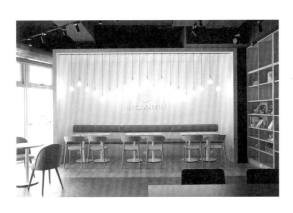

LIGHTING

▲ **光源設計**｜為了營造咖啡館放鬆氛圍，除了牆面與地板均大量採用木皮材質作鋪面，在家具設計上也是以木質家具為主，同時配合暖黃色燈光作為照明，提升空間的靜謐氣氛，或是研討會場熱絡感。此外，在入門第一視線的落點處設計有一處醒目的端景角落，搭配聚焦燈光可讓客人在此美美地拍照打卡。

LIGHTING

◄ **光源設計**｜在開放格局的店內最裡面，選擇以企業識別色彩黃色為主題，在牆面上框圍出長椅座位區，搭配店名 Logo 與對稱 V 型吊燈裝飾，形成店裡最搶眼的端景牆；同時因有別於店內其它區的燈光及色調也圍塑出專屬區域，讓這一區有如包廂般的獨立感。

DESIGN 03

多元規劃，引發多種情境想像，
滿足一人多人用餐需求

空間設計暨圖片提供 ◆ 木介空間設計工作室

毛房主要販售餐點為鍋物，一開始試著以圓桌，呈現鍋物給人的團聚想像，但由於圓桌不只佔空間，座位安排上也缺乏彈性，因此改以方桌、長桌等桌型來因應不同客群人數需求。

一樓扣除廚房空間，將剩餘空間以大長桌、2 人、4 人座搭配規劃，座位數量雖然不多，但可容納部份顧客，避免全部集中在二樓座區，讓空間變得擁擠。來到二樓，因無法設置菜梯，在靠近樓梯左側的 L 型區塊，規劃成廚房及儲藏區，方便工作人員在此備菜，且不需爬上爬下便可直接出菜，快速提供二樓客人需求，除了一般座區安排，順應原始屋況，也做出面壁、包廂等多元座位設計。

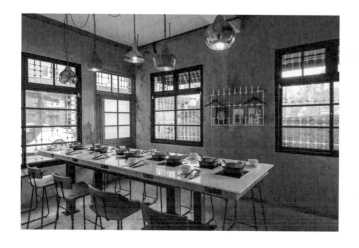

SPACE

◀ **空間規劃**｜雖是大長桌安排，但其實主要針對一人用餐的客群，現在常見這種共桌設計，因此接受度較高，即使與陌生人共桌，也比較不會排斥或感到尷尬，若遇到人數較多的團體客人，這裡也可滿足座位數需求，而且座位區位置剛好與其他座位稍稍隔開，可享受有如包廂式的獨立感。

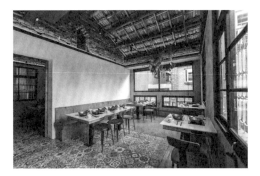

SPACE

◀ **空間規劃** | 二樓以 6 人座位為主,搭配 2 人、面壁單人座位區,滿足各種不同客群,也有效運用空間。主要的 6 人座區,採用長條椅與單椅做搭配,由於桌了為固定無法移動款式,此時便可展現長條椅靈活性,增加成 7 人或 8 人座位,提高人數調配彈性。

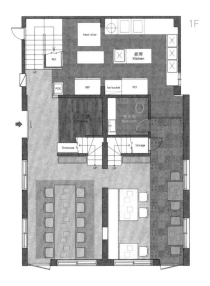

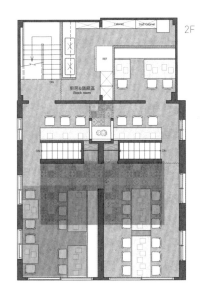

MATERIAL

◀ **材質應用** | 毛房是由一甲子的老屋改建而成,因此管線大多需要重新更換,為了適當隱藏,設計師在地坪採用復古花磚來加以美化管線經過的區域,而藉此也剛好可與其餘水泥粉光地坪做出區隔變化,增添視覺豐富,避免單一材質讓空間變得單調。

滿足清潔功能，順暢動線，提昇廚房工作效率

廚房是一家餐廳最重要的核心，也可說是餐飲空間裡的一級戰區，如何讓備菜、餐點製作、出菜等一系列流程更為順暢，皆與廚房空間規劃有著重大關係，好的規劃可讓內場工作動線順暢，提高工作效率，因此不能小看廚房區的設計規劃，只有做好做對，才能讓工作更為流暢，提昇用餐品質。

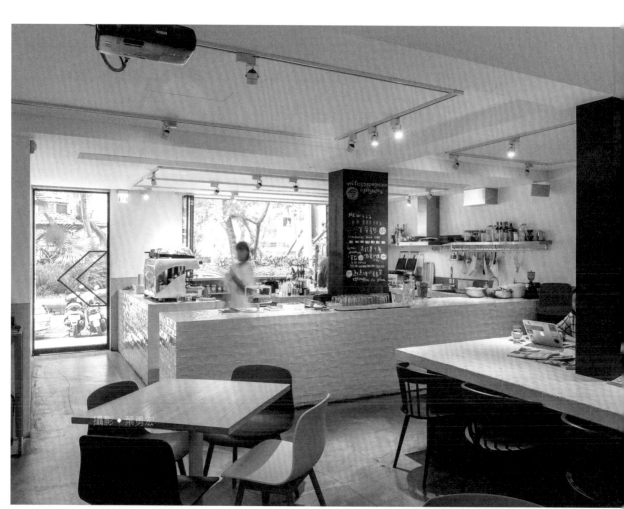

攝影◆葉勇宏

餐廳一般來說可分為內場和外場，外場指的是吧檯、座位區等區域，內場則泛指廚房，若以咖啡館來看大多是指吧檯料理作業區。當一家餐廳要開始進行設計規劃時，第一個決定的通常是廚房位置，這是因為廚房會佔去約三分之一甚至更大的空間，所以必須先確定位置，才能繼續進行座位安排。

廚房是大量用電用水的區域，為了排水順暢，廚房位置盡量不要和原始空間的給排水距離太遠，這是為了避免進出排水過長，發生堵塞問題，另外在條件允許下，最好選擇靠近電箱的位置為佳。根據整體空間狀況，則應先觀察是否有進出貨物動線，若是二層樓以上要注意，有無可設置菜梯空間；基地形狀基本上對位置選定影響不大，除非基地形狀太過特別，那麼在條件不容許的情況下，只能純粹就空間狀態做選擇。

除了依據原始空間狀態，餐飲類型、料理習慣，也會影響到廚房位置選擇。最常見日式料理，將廚房規劃在空間最前端，這是因為日式料理有在客人面前展示料理過程的習慣，而且料理類型不易產生油煙，因此多會與吧檯結合做設計，讓廚師在料理時可與客人互動；另外以外帶為主的餐飲類型，廚房也以規劃在接近入口處居多，這是為了將外帶動線併入廚房，縮短動線提高工作效率。多數廚房皆採封閉式規劃，但近年流行可讓客人看見料理、備菜過程的開放式廚房，展示意味濃厚，也可成為餐廳特色，但開放式廚房需特別注重清理，維持工作區域的美觀、整潔。

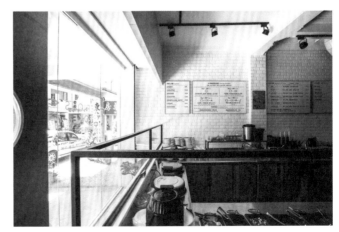

▶ 將內、外廚房以及飲品吧檯、結帳等功能，統一整合在入口左側，順應餐廳點餐模式，製造出客人點完餐後即可走進內部座位區的流暢動線。

..

空間設計暨圖片提供 ◆
木介空間設計工作室

當叮預期的空間因素皆全盤考量後，最後則要回到業主對餐廳的定位與未來規劃，咖啡館是否進　步轉型成供餐的輕食店？早午餐是否進化成一般餐廳？廚房不像座位區可隨著時間改變、移動，一旦決定轉型勢必要購入設備，並規劃出擺放空間，若是就現有空間擴大，就得進行較為複雜的工程，付出額外的裝潢成本與時間。所以在決定開店，開始進行裝潢工程時，業主最好能預先思考這間店的未來走向與規劃，以便事前可預留出空間，從容迎接轉型契機。

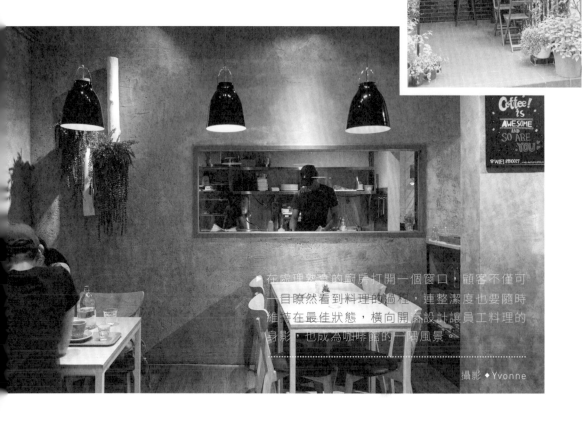

▶ 來往的路人可透過外帶窗口，看到咖啡館的吧檯內的工作情形，原本功能導向的窗戶設計，無形之中成為內外連結的介面，員工能透過窗口近距離與顧客互動。

攝影 ◆ Yvonne

在處理熟食的廚房打開一個窗口，顧客不僅可一目瞭然看到料理的過程，連整潔度也要隨時維持在最佳狀態，橫向開窗設計讓員工料理的身影，也成為咖啡館的一隅風景。

攝影 ◆ Yvonne

廚房主要使用為工作人員，且不需考量風格問題，在挑選建材時，應特別注重材質功能性。由於廚房為用水區域，需經常刷洗，所以在材質選用上，最重要的就是要方便清潔、好保養，為了怕卡垢、沾染汙漬不好清洗，最好挑選沒有毛細孔的建材，其中用途最為廣泛的磁磚，本身就具備好清理、好保養、耐刮耐磨特性，價格也算平實，最常用來鋪設在廚房地板，不過要特別注意，磁磚分為亮面與霧面，使用在廚房地板時，應選用防滑、摩擦力較強的霧面磚，而近年流行的水泥粉光，容易吸附髒汙，並不建議使用。

除了材質本身特性，基於開店整體成本考量，建議可將預算花在像是座位區、吧檯等區域，廚房一般多採封閉規劃，因此材質可選擇較為平實的種類，由於尺寸規格也影響到價格高低，所以若採用磁磚，建議使用30*30 和 30*60 這種常用尺寸，大尺寸磁磚不只費用較為昂貴，且不易做洩水坡度，對於經常用水的廚房來說，容易造成積水問題。

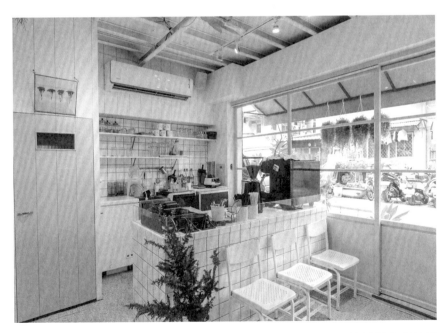

▲ 由於主要提供輕食，不需考慮油煙問題，因此沒有特別另外規劃廚房地板材質，而是和整體空間一致延用老屋原始的磨石子。

攝影 ◆ 葉勇宏

Chapter **2**

材
質
運
用

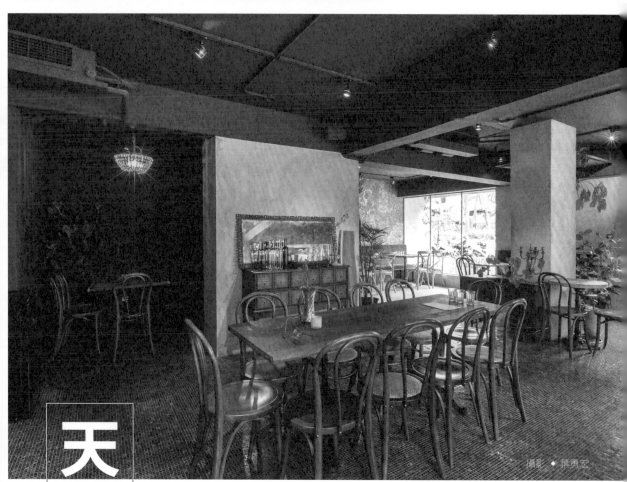

攝影 ◆ 葉勇宏

天花材

　　過去為了要將管線藏起來，最常採用的方式便是使用板材封板將天花加以美化，但近年來受到工業風影響，且一反過去大量堆疊建材裝潢思維，從居家到商業空間在天花皆大量減少過多設計，甚至以原始裸露管線樣貌做呈現，最多再刷上塗料簡單修飾。而其中講究裝潢時間長短，且需精控預算的商業空間，尤其常見在天花採用這種手法。

　　會運用材質加以妝點天花，一般多是為了營造特殊的空間氛圍，或者製造空間吸睛亮點，因此在材質上，大多以具有特殊花色與紋理的材質為選擇方向，而加上技術與使用方式的改變，除了常見材質外，像是吸音板、浪板、鋁板、OSB 板等表面有紋理變化的建材，只要能完整呈現空間風格與氛圍，都可成為應用於修飾天花的建材。

RULE < 1

建材使用不受拘限

天花材質大致上多是依據空間風格來做選擇，然而技術的先進，可讓更多不同材質鋪貼在天花，使用建材種類因此愈來愈不受限，過去屬於工程基礎建材的吸音板或浪板，也因為具有凹凸紋理而成為天花材質，又或者如果是鋼構建築，也可選擇不再做美化，直接露出鋼構支架做為天花完成面。

▲ 在部份天花與樑柱鋪貼白色吸音板，由於顏色一致因此可自然融入空間不顯得突兀。●空間設計暨圖片提供｜分子設計

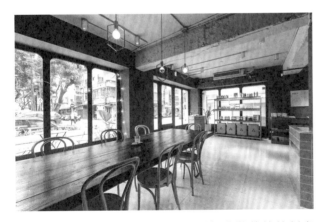

▲ 裸露拆除後的天花原始樣貌，重新安裝的管線刻意採用金色與燈具做串聯，藉此為天花帶來粗獷以外的華麗視覺。●攝影｜葉勇宏

RULE < 2

不做修飾展現自然美

由於商業空間視覺重點大多落在地面與壁面，因此天花也多傾向簡約設計，將明管管線加以整理，直接裸露天花樑柱、管線，都是現在常見的方式，雖然簡單卻也不失為空間特色，但若不想管線過於明顯，也可以塗刷漆料加以修飾，或者利用造型燈具轉移視覺重點。

OSB 板 + 吸音板

在餐廳空間中若想達到質樸自然的視覺效果，不妨利用 OSB 板。OSB 板是一種裝飾性強的板材，經由白橡木或松木的碎屑交錯壓製而成，表面的亂紋紋理營造獨特味道，能直接固定於天花或牆面使用。結構密度比木心板高，更能承受因熱漲冷縮所形成的變形問題。在餐廳使用多有油煙問題，因此表面應再塗上一層防護塗層，藉此有效防塵、抗汙，以免表面變色。

餐廳空間較大、座位數多，則要注意噪音問題，這是因為人數一多，交談聲、音樂聲等各種聲音交集讓空間更嘈雜，再加上牆面磁磚等光滑面材質，聲音反射也更為清晰，因此在中大型餐廳建議在天花與牆面加裝吸音板。吸音板的表面為多孔結構，板材厚度建議選用 2 公分以上，才能有效吸收音源。本身施工安裝簡便，直接釘覆於天花或牆面即可，不過需施作於座位區等音源發生的地方，效果才顯著。

使用注意事項

1. OSB 板交接處可加上矽利康收邊防潮

OSB 板雖然會在表面塗上一層保護，但側邊則無。因此在拼接 OSB 板時，可於交接處打上矽利康，有效避免濕氣或油煙進入。

2. OSB 板與吸音板可直接以釘槍固定

若吸音板的材質以木質為基礎，則與 OSB 板、夾板的施工方式無異。施作於天花，需先鋪陳角材才可利用釘槍固定。

3. 吸音板的降噪係數需有 0.5 以上

選購吸音板時，需有降噪的檢測認證，可注意降噪係數（Noise Reduction Coefficient）的數值須大於 0.5 以上，才能有效確保吸音功能。

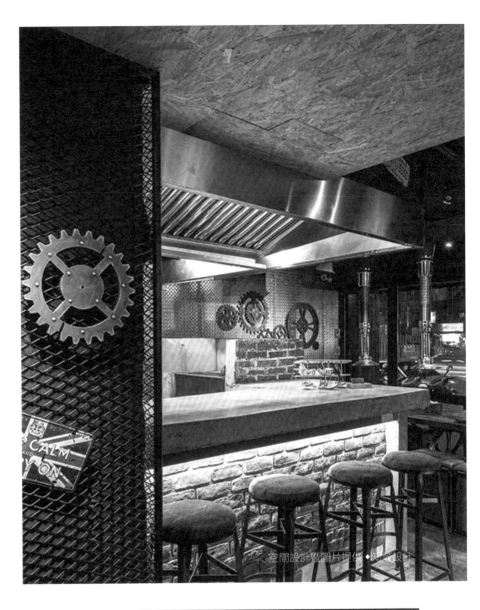

空間設計暨圖片提供◆珥本設計

品名	特色	優點	缺點
OSB 板	為木屑壓製而成，具有木質溫潤氣息，紋理特殊自然，可直接作為天花裝飾材使用。	木料咬合力高，不易因濕氣與溫差變形。黏合的膠劑量少，甲醛含量低。	為天然木材，放在日照量大的區域會變色。
吸音板	為多孔隙的吸音材料，材質多元，有木質、石膏、金屬等。能有效漫射和吸收音量，避免造成過多噪音。	有吸音、防火性能。施工簡便快速，即便已完工的空間也可施作。	價格較一般夾板高。

MATERIAL 02

油漆

　　漆料可說是所有建材裡，價格最親民、施工方式簡單，而且除了地面以外，還可使用於壁面、天花，適合做為想節省預算又想型塑空間風格氛圍的選擇。在追求視覺效果的商業空間裡，視覺焦點多停留在地面與壁面，天花便經常選擇以油漆施作，因此天花油漆顏色的選擇，便成為挑選重點，因為根據屋高條件，以及想呈現的空間風格、氛圍，都有其適用的顏色。

　　雖說白色仍是最常被選用的顏色，但與過去有所不同的是，在天花顏色的選擇上會與空間做更多連結，像是屋高條件若是允許，或者想修飾裸露的管線，其實可以大膽地選擇塗刷黑色、深藍色等深色系顏色，利用色彩後退原理，會更凸顯出屋高優勢，雖說空間感覺較為暗沉，但會呈現出較為放鬆的空間氛圍，想要有點昏暗又想維持一定程度的明亮感，可選擇不會太過刺激視覺的灰色，透過光線可展現較為溫和的空間感，且可藉由深淺調整，找到理想中的漆色。

使用注意事項

1. 與牆色做出差異創造視覺變化

一般多會將牆面與天花漆上相同的顏色，大膽一點可在牆面與天花使用不同顏色，或採對比跳色，製造出更豐富有趣的視覺效果，一般天花若是淺色牆面建議塗刷深色，天花若是深色，牆面則最好選用淺色。

2. 以色彩決定整體氛圍

雖然多數人不會把視線落存天花，但色彩的選擇卻能營造出空間氛圍，為空間做出定調，白色最能讓人有清新明亮感，深色則有安定人心的沉穩效果。

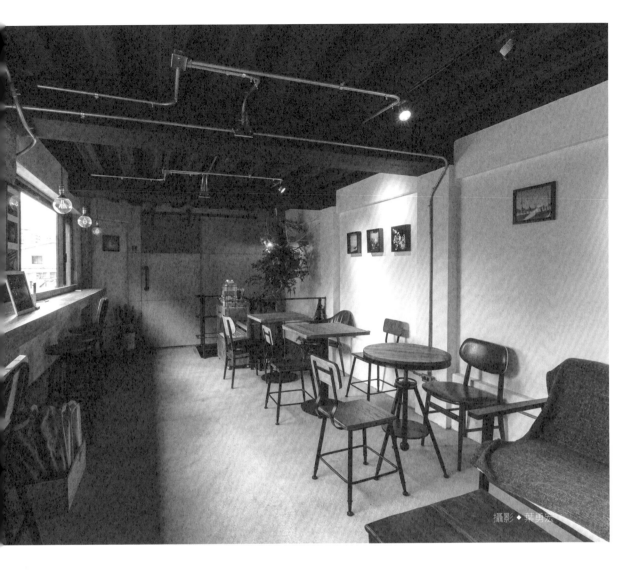

攝影 ◆ 葉勇宏

3. 結合光線創造豐富變化

顏色的深淺對於光線的反射效果也會造成影響，由於天花是光源安排的重點區域，

因此顏色的選擇可以此做為挑選依據，利用光線與天花色彩做出更多有趣的視覺變

化，也讓空間氛圍更到位。

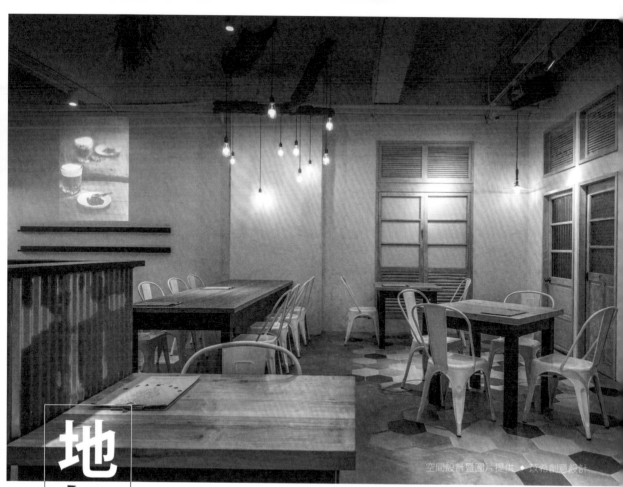

空間設計暨圖片提供 • 攻希創意設計

地板材

　　不同於居家空間，商業空間的地板會因經常性踩踏而造成磨損，因此選用地板材除了風格、美感考量外，耐用、止滑、耐磨性也有一定要求。其中最常見的地板材有木素材和磁磚，木素材最能提昇空間溫馨質感，是許多餐廳的第一選擇，但實木地板容易損毀且成本高，因此多會以超耐磨木地板或者 PVC 取代。

　　在居家與商業空間皆大量被使用的磁磚，可用於地面和壁面，兩者之間選用標準最大的不同，在於地磚的選擇會更加注重清潔、保養與止滑功能，因此相對磚縫少的大尺寸與摩擦力較高的磁磚，是比較受到青睞的類型。另外因工業風崛起，水泥粉光也受到廣泛喜愛，材質本身即有強烈特色與個性，可快速確立空間基調，後續清潔維護也不難，是近年許多商業空間常用建材。

RULE < 1

首重耐用其次才是風格

商業空間的地板除了因大量踩踏容易磨損外，攸關安全的止滑效果，及後續清理保養方便性，都是挑選地坪材質時的優先考量，以成本來看，太過容易毀壞會讓成本增加，過於著重美感而忽略止滑效果，則可能造成顧客與工作人員安全疑慮，因此建議先滿足功能需求，再追求美感呈現。

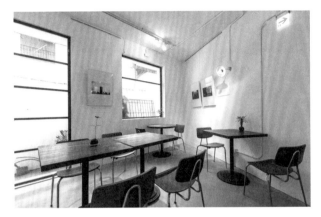

▲ 美感雖然重要，但商空使用率高，不論選用何種地板材質，都應著重耐用、耐磨性，以免不好保養或過於容易損毀。●攝影｜葉勇宏

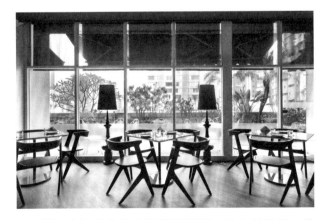

▲ 木質調地板是餐飲空間常見選擇，其中好清理、維護的超耐磨木地板，更是地板的最佳選擇。●空間設計暨圖片提供｜十穎設計有限公司

RULE < 2

清潔保養簡單才有日常美

不論內場還外場，選擇地板材質時，以好清潔保養做為首選，一方面是為了便於刷洗髒汙，另一方面則是避免需請專業人士保養，經常踩踏的地坪原就容易沾染汙漬，為了常保如新而需特別保養，可能要付出不少清潔保養費用。

超耐磨木地板＋PVC

　　不管是居家還是商業空間，木素材皆被大量使用在空間裡，但對商業空間來說，實木過於昂貴且易於毀壞，因此超耐磨木地板和 PVC 是最好的取代品。超耐磨木地板擁有與實木地板接近的木材紋理與溫潤質感，不只在價錢上比實木親民許多，發展至今更具備多種木紋可供選擇，而且耐刮、耐磨好清潔，保養維護工作簡單許多，可說是功能與美感兼具的地板材。

　　PVC 也稱為塑膠地板，主要成分為聚氯乙烯材料，因為花色豐富，色彩多樣而被廣泛應用於居家和商業空間，過去 PVC 給人感覺比較廉價，不過隨著印刷技術進步，不只木紋擬真，甚至能壓出有如木紋表面的凹凸紋理，其厚度及磨耐層有不同厚度供選擇，而且施工快速又可做局部更換，當裝潢預算有限，又希望使用木地板為空間風格加分，除了超耐磨木地板以外，PVC 也不失為替代木地板的選項。

使用注意事項

1. 使用高防潮系數
超耐磨木地板是由密底板組成，而密底板吸水性強，因此要特別選用防潮系數高的超耐磨木地板，避免因空間潮濕或吸收水份造成膨脹變形。

2. 四周收邊加強驗收
不管請人施作還是 DIY，都要預留適當的伸縮縫，因為台灣氣候潮濕，一段時日後易有突起、變形困擾，因此施工後四周收邊是驗收重點。

3. 厚度不同耐用性也有差異
PVC 愈厚成本相對愈高，但耐用性也較高，一般住家使用選用 2～2.5mm 即可，餐廳因會有多人踩踏，建議挑 3mm 為佳。

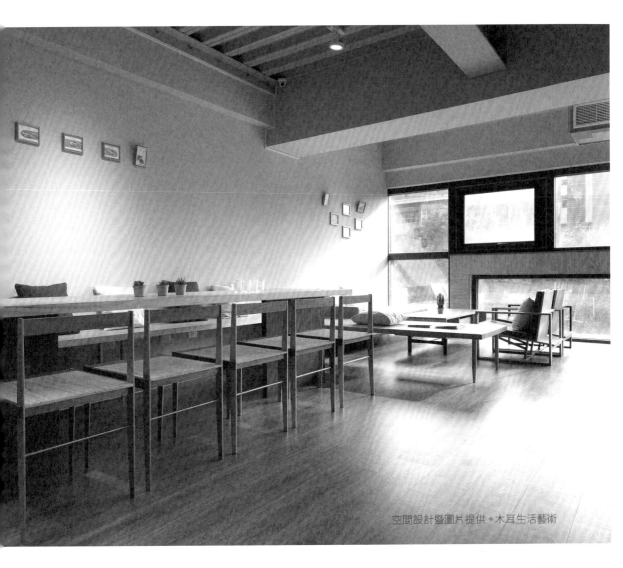

空間設計暨圖片提供 ◆ 木耳生活藝術

品名	特色	優點	缺點
超耐磨木地板	使用的是可回收的木屑,並經由機器高壓而成,花色以仿木紋居多,但還有其它多款顏色、圖案可挑選。	有實木地板質感且耐刮、耐磨,清潔保養簡單容易,使用少許的清潔劑就能將汙漬去除。	容易因吸收過多水份造成膨脹變形,所以不適用於用水區或太過潮濕的區域。
PVC	主要成分為聚氯乙烯材料,地板花色豐富,除常見的木紋,還有石紋、金屬紋等,因採實物照相列印製作,花色看起來與實物相當接近。	耐磨又防霉,施工快速方便,可自行DIY,平時以清水擦拭即可。	經太陽照射,或太過潮濕,會破壞底層膠質造成翹曲、膨脹變形,不耐刮。

地磚

　　磁磚不但具備材質、尺寸、花色風格的選擇多樣特性，也因為近年來窯燒、數位印刷技術的日趨進步，讓磚材成為居家、餐飲商空最常使用的材質之一。尤其因為磚材具備耐刮、耐磨且磚材吸水率低特性，因此常見鋪設於講究耐用、好清理、好保養的餐廳地坪，過去最容易因為要顧及功能性，而無法使用與空間風格相吻合的建材問題，因現今磁磚紋理擬真度愈來愈高，除了仿天然石材，甚至連木紋效果都極為真實，而成功化解了風格呈現上的疑慮，對於一間想以空間裝潢創造話題的餐廳來說，地磚可說是能兼顧功能與風格雙重需求的建材最佳選擇之一。

　　相較於其他材質，地磚已屬於容易清潔的建材類型，但若仍擔心面臨不易清潔問題，建議在看得見的座位區挑選大尺寸磚材，或者是在無縫地坪之間穿插復古磚拼貼，除了可增加空間豐富性，也能成為不同座位區的範疇界定。另外，像是客人看不到的吧檯或廚房，可挑選較為平價的磁磚，將預算放在座位區或其他主要空間。

挑選注意事項

1. 高摩擦力磁磚加強防滑

在大量用水的餐廳廚房區域，由於有常態性清理、刷洗需求，建議挑選更具摩擦力的磁磚種類，以因應清理需求，也可加強防滑效果。

2. 大尺寸地磚清潔更便利

磚縫最容易卡垢，造成清理困難，因此若想讓清潔更為簡便，最好避開馬賽克磚，選擇磚縫較少的大尺寸地磚，清理上會容易許多。

3. 以強調防滑效果做選擇依據

餐廳由於來往人數頻繁，且難免有飲料、食物掉落地板，因此地坪材質需特別注重防滑效果，其中霧面磚會比亮面磚來得更具防滑力。

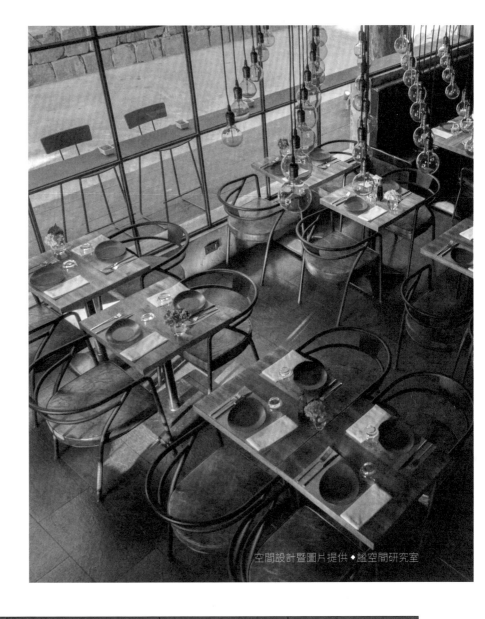

空間設計暨圖片提供◆諮空間研究室

品名	特色	優點	缺點
霧面磚	表面通常會有凹凸質感，且沒有光亮色澤，也可稱為消光面磁磚。	止滑效果較好，適用於用水區域。	凹凸表面容易卡垢。
亮面磚	觸摸起來有光滑質感，且表面具有光亮色澤。	搭配大尺寸磁磚，可展現具有氣勢的大器空間感。	止滑效果較差，較不建議用在地面。

MATERIAL 03

水泥粉光

水泥本身就是作為空間建造的基石，有著相當堅實的質地，而水泥粉光則是將表面粗糙的水泥經過修飾美化，達到平整的效果，粉光所呈現的不規則雲霧狀能讓空間更為美觀，再加上硬度高、耐用度佳，經常用在餐廳的地面。若原有餐廳地面有著高低落差，或需要拉抬地面高度，可運用水泥灌漿填補，再以粉光修飾。

一般來說，施作水泥粉光可省下後續貼磚的費用，不僅省時又能節省預算，是餐廳的愛用材質。不過粉光的問題就在容易吃色與起砂，建議再加上一層透明保護漆，能避免髒汙與有色飲料滲入，也能有效減少起砂問題，減少後續清理的麻煩。

而與水泥粉光類似的材質就是磐多魔，磐多魔以無收縮水泥為基底，不像水泥粉光會產生裂痕，再加上可融入磨石子，表面花紋的變化較為豐富，不過費用較水泥粉光高。

使用注意事項

1. 須先敲除磁磚再粉光

若餐廳地面原本有地磚，需先敲除磁磚，重新粗胚以水泥填補，再進行粉光。

2. 砂石比例要正確

粉光是用來修飾地面的平整度，為了走起來更為平滑舒適，砂石的比例拿捏在水泥：砂為 1：2。

3. 建議塗上保護層

水泥粉光本身具有毛細孔，容易吃色，也易有起砂問題，建議加上塗層維持水泥粉光地面的美觀，避免飲料、油漬滲入。

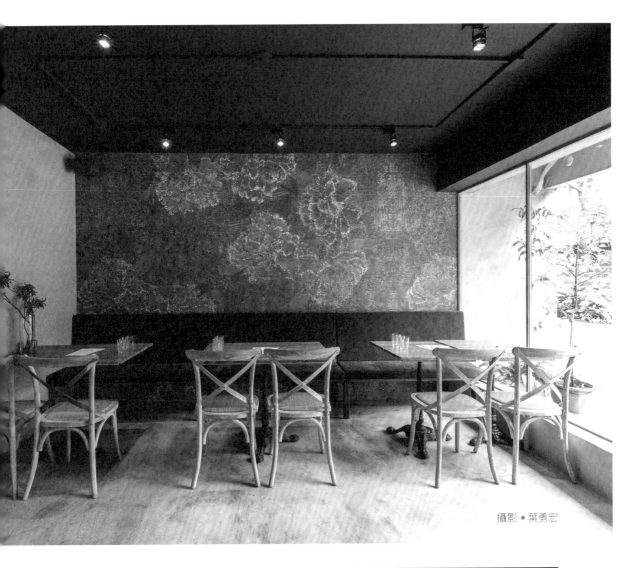

攝影 ◆ 葉勇宏

品名	特色	優點	缺點
水泥粉光	本身為水泥混合細緻砂石，形成帶有雲霧狀的粗獷質樸表面，質地堅硬，無接縫的特性讓視覺更為完整美觀。	施工省時，價格相對平價，後續也無須花費太多力氣照顧維護。	表面有毛細孔，易於吃色、起粉塵，同時會因熱脹冷縮而產生裂痕。
磐多魔	採用為無收縮性質的水泥原料，改良水泥粉光易有裂痕的缺點，具有多變花色，有不同色系且能加入磨石子，外觀選擇更多元。	無須敲除地磚即可施工，可節省敲磚費用和時間。	價格相對較高。

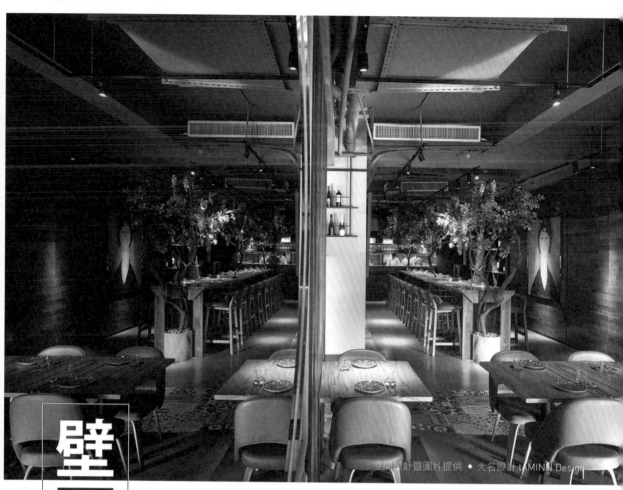

空間設計暨圖片提供 ◆ 大名設計 taMINN Design

壁面材

　　不論是居家還是商業空間，壁面的材質、色彩選用，往往能決定一個空間的基礎調性，也最能吸引目光焦點，因此在追求視覺效果與美感的商業空間裡，壁面便成為一間餐廳的重點設計之一，在材質的選用上也不若地板強調功能取向，而是以凸顯空間風格做為挑選重點。

　　餐廳大多希望空間呈現放鬆、舒適感，木素材即是接受度高，又能營造舒適氛圍的材質，用於壁面時多採用木貼皮做為裝飾材。另外，不加修飾概念當道，木夾板成了另類壁面材質，直接呈現原木質感，可快速為空間注入木質調的質樸暖意。給人自然感受的石材，為保留其天然紋理，經常大面積使用以呈現磅礡氣勢，其中大理石更有提昇空間華麗效果。此外壁磚、特殊漆等，也是常見用於壁面的材質。

▲ 利用木貼皮營造用餐氛圍，同時也對應餐廳日式料理主題，為空間營造出穩重的日式氛圍。●空間設計暨圖片提供│開物設計

RULE ‹ 1

壁面材質圈圍空間氛圍

由於較沒有清潔保養等功能性考量，因此可先確定希望空間呈現的氛圍與風格，再來挑選適合的壁面材質，雖說商業空間多會考量成本、預算，但若採用仿石磚、仿大理石磚等替代品做取代，就能確實精簡費用，同時又成功營造出預期中的空間氛圍。

▲ 餐廳特別注重食材來源，將此概念延續至空間，牆面皆使用環保天然的礦物塗料，呼應天然元素也提昇牆面質感。●空間設計暨圖片提供│木耳生活藝術

RULE ‹ 2

講究質感與視覺呈現

在餐飲空間裡，壁面材質的選用，通稱以吸引目光焦點為目的，因此材質的選用，可先從表面可見的花紋、色彩做挑選，若想展現較為低調的空間調性，則適合隱約呈現獨特質感的材質，另外也可利用工法技巧，展現出材質最佳效果。

木貼皮

為了營造空間裡的溫馨感或提昇空間溫度，最常見在牆面上貼覆木素材做裝飾，這種貼覆在牆面上的木素材通常並非使用實木，而是與實木相比價格更為便宜的木貼皮。木貼皮看起來有實木質感，但其實不是一整塊實木，通常是由木心板、夾板等板材做為底材，然後在表面貼覆比較好的木種薄片，因此常見到像是：鋼刷木板、胡桃木實木貼皮等，指的就是表面貼覆的木種種類，由於價格便宜，因此相當適用於講究預算的商業空間。除了木種的差異，木貼皮也會因材質的差異而分成塑膠貼皮和實木貼皮，實木貼皮又細分為人造實木貼皮與天然實木貼皮，塑膠貼皮採印刷方式製成，因此較缺乏擬真感，質感也不若實木貼皮來得好，人造實木貼皮表面質地雖然也是實木，但由於是模擬較好的樹種紋路，因此紋路較為死板，質感也不若實木貼皮好，天然實木貼皮使用的是實木刨出來的樹皮，因此質地上最接近實木，但價格也最貴。

挑選注意事項

1. 厚度愈厚觸感愈天然
實木貼皮是原木裁切出來的木薄片，有各種不同厚度，最薄可至 0.015mm，通常愈厚觸感愈天然，不過價格也愈高。

2. 不同紋理展現相異質感
根據實木特性樹皮的紋路大致可分為直紋、山形紋，直紋紋理走向單一，山形紋紋理較為豐富，可就空間風格與個人喜好做選擇。

3. 不同顏色適合不同風格
木皮也會因木種不同而有木色上的深淺差異，一般來說深色木色感覺較為沉穩，淺色木色則給人清新感，可依風格為依據挑選木色。

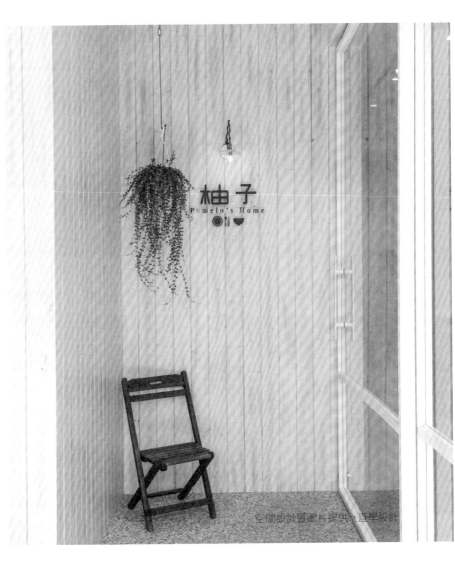

空間設計暨圖片提供：直學設計

品名	特色	優點	缺點
木貼皮	利用印刷方式，印出仿實木紋理的貼皮，仿真度與質感較差。	價格較便宜。	紋理死板，而且質感較差。
人造實木貼皮	質地也是實木，但採用較廉價的樹種經過人工染色，模擬出較昂貴的樹種紋路。	價格比天然實木貼皮便宜，但仍可製造出相似質感。	紋理容易重複，與天然實木貼皮相比，質地較為粗糙。
天然實木貼皮	是從原木裁切出來的木薄片，比較自然，也最接近實木質感。	紋理不易重複，且質感較為天然、細膩。	價格比較昂貴。

木夾板

由於近年來追求天然、不造作的空間感，在材質的選用上也偏向不多加修飾的原生材質，因此原本用來做為基材的木夾板，由於完成後並沒有太多美化加工，而且價格便宜，於是意外地在這波自然風潮中，成為商業空間的壁面常用材質之一。

木夾板是以一層層的薄木片上膠堆疊壓製而成，通常會採用不同紋理的薄木片做堆疊，藉此增加承重力，而根據堆疊厚度不同，大致上分為：3分夾板、4分夾板、5分夾板等。過去木夾板大多做為底材，因此最後會在夾板表面上漆、貼皮或者貼覆面板加以修飾，除了做為裝飾材底材，也廣泛用在展覽會場以及實體店面的展示隔間。

相較於過去常見使用方式，目前商業空間多傾向保留夾板原始樣貌，直接貼覆在牆面，藉此強調木質調的樸實感，也可創造出簡約、不造作的空間個性。木夾板雖然價格不高，但仍會根據使用的木種不同而在價格上出現高低落差，當然紋理也有所不同，因此最好視預算考量與喜好再做選擇。

挑選注意事項

1. 根據木種做挑選
木夾板根據使用的木種不同，價錢也會有高低之分，常見的柳安木等級較佳，但價格較高，麻六甲較差，價格比較便宜。

2. 厚度影響價格
木夾板的厚度來自於堆疊薄木片的數量，因此堆疊愈多自然愈厚價格也愈貴，不過並非愈厚愈好，而是應視使用需求、用途來做選擇。

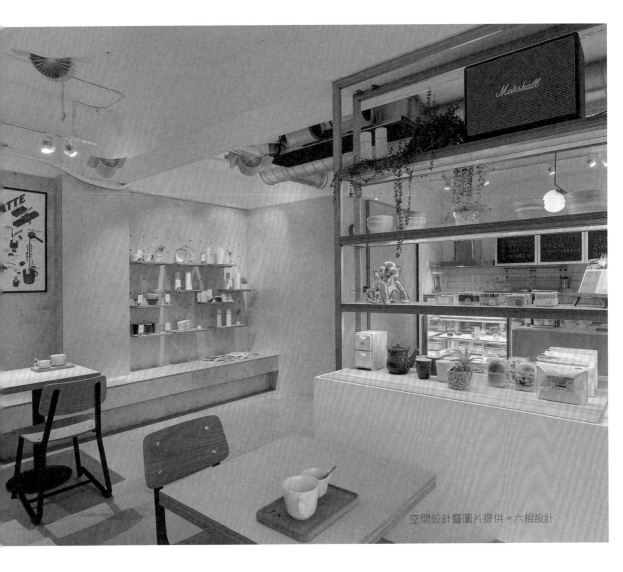

空間設計暨圖片提供◦六相設計

品名	3 分夾板	4 分夾板	5 分夾板	6 分夾板	7 分夾板	8 分夾板
厚度	約 9mm	約 12mm	約 15mm	約 18mm	約 21mm	約 24mm

品名	特色	優點
麻六甲	其組成選用的是木材中結構比較鬆散的部位，因此結構力與防潮力會比較差。	裸板約 NT.200 元／CM
柳安芯	以柳安木組成，結構相對來得較為紮實，因此較耐用。	裸板約 NT.206 元／CM

大理石

大理石不論在居家或商業空間都是熱門的愛用建材。依照色系以白、黑、米色、咖啡、棕紅為大宗，本身紋理具有精緻大器質感，尤其是白底潑墨、雲霧狀，或是黑底網狀、脈紋狀的花色最受歡迎，經典黑白色系能營造優雅貴氣氛圍。相較於深色大理石，白色、米色等淺色大理石的硬度相對較軟，再加上表面有毛細孔，容易吃色。因此在餐廳空間一般多使用於牆面上，若用於地面要盡量避免使用淺色大理石，以免湯汁、飲料噴灑不易清潔。

除此之外，由於鋪設大理石的費用較高，若有預算考量，建議透過局部點綴提升空間質感，可在餐廳主牆、吧檯立面以營造視覺焦點，或用於衛浴牆面。若想更提升奢華氣息，不妨以白色大理石搭配黃銅滾邊，淨白色系襯托黃金亮澤，展現高雅風範。目前也有仿大理石紋的磁磚，價格相對較低，大尺寸的磚面也能帶給空間大器質感。

使用注意事項

1. 高牆需有掛架支撐

由於大理石本身較重，若餐廳牆面的高度較高，建議採用掛架吊掛，較能承重。

2. 建議拼接採用無縫處理

建議大理石的拼接需做無縫處理，雖然價格較高，但摸起來無凹陷感，也不容易有灰塵卡住。

3. 用水區使用有六面防水的為佳

若在廁所等用水區域使用，建議挑選有六面防水的大理石為佳，避免水分滲入產生質變，形成白華現象。

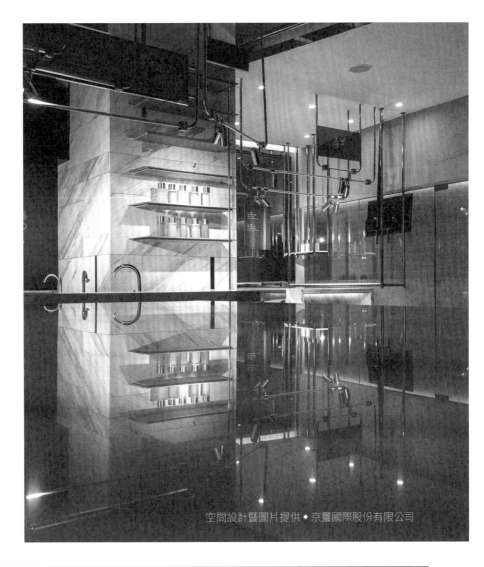

空間設計暨圖片提供 ◆ 京璽國際股份有限公司

品名	特色	優點	缺點
大理石	為變質的石灰岩，具有豐富紋路像是斑駁、潑墨、雲霧等紋理，廣受大眾喜愛。在不同產地、色系，其硬度也不同，淺色系硬度大多偏軟。	具有耐候、耐火、質地堅硬的特性。多變花紋能提升空間質感。	表面有毛細孔，容易吸水形成白華，保養較耗費心力。
仿大理石磁磚	磁磚本身利用噴墨技術模擬大理石紋路，擬真性高，價格相對較低。有 80 公分見方的大尺寸，能重現石材的大器風範。	仿真度高，重現石材原本肌理，價格比大理石低。硬度高，吸水率低，磁磚不像大理石容易出現白華現象。	仿製的花色紋路較為單一，拼接起來容易形成規律視覺而顯得呆板，且仍會留出磚縫，影響視覺。

MATERIAL 04

壁磚

磁磚可說是商業空間裡最受到歡迎的建材之一，不只具有防刮、耐磨、防水等特性，而且花色種類多樣，同時更適用於地坪與壁面。當磁磚使用於壁面時，挑選的重點和地磚稍有不同，由於不需要特別強調清潔保養等功能，因此可選擇的種類也更多元，花色選擇也會來得更多樣性，也不需顧及磚材的堅硬程度，尺寸選擇上由於較不用擔心卡垢清潔問題，可使用馬賽克磚這種尺寸較小的磚材，另外若想製造出壁面凹凸立體感，地鐵磚也是不錯的選擇。

餐飲空間壁面考量整體裝修成本，通常會選擇主牆或是料理區域的壁面鋪飾磁磚，施工方式採硬底施工，必須先打底放樣、再將磁磚佈滿水泥砂漿之後，才能貼飾磁磚，花色上多半是以視覺、風格氛圍的搭配性為考量，一方面若是位於戶外空間，也得兼顧耐候條件，避免風吹日曬造成材質的質變。

挑選注意事項

1. 大尺寸磚材展現氣勢
若想呈現空間的大器質感，建議可挑選大尺寸磁磚來裝飾牆面，不但可製造出視覺震撼效果，也可展現空間氣勢。

2. 注意磚材黏著力
由於壁磚是鋪貼在牆面上，因此要特別注意磁磚的黏著力，避免因黏著力不夠，而有掉落、損毀情形發生。

3. 霧面亮面屬性大不同
磁磚大致可分為霧面和亮面，霧面較為低調，著重於空間氛圍的呈現，而具光澤質感的亮面磚，則適合運用在可快速聚集視線的主題牆。

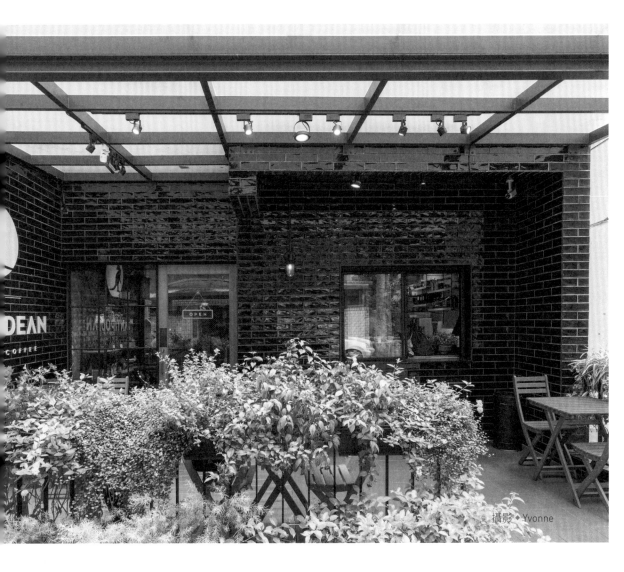

攝影 • Yvonne

品名	特色
地磚	適用於室內外地坪，因經常踩踏，因此對於表面抗壓、耐磨度，以及吸水力、抗汙性都有一定要求。在衛浴這類用水區域，建議不要使用大尺寸地磚，容易影響洩水坡而造成積水問題。
壁磚	適用在室內外牆面，基本訴求為色彩鮮豔度及附著力，講究質感的呈現及整體搭配。壁磚著重在視覺呈現，因此也可採用更多有創意的拼貼方式，來增加令人驚豔的視覺效果。

MATERIAL 05

特殊漆

　　油漆不論是在居家還是商業空間，都是最經濟實用的建材選擇，但除了色彩選擇眾多，就視覺來看則缺乏特殊性，容易讓人感到平凡單調。因此對於強調空間特色的商業空間來說，如果不想在牆面裝飾過多材質，又想有所變化，不妨嘗試可改變牆面質感的特殊漆。與一般油漆相比，除了色彩元素外，特殊漆可呈現出立體紋路，甚至可仿造出宛如石材、仿舊、皮革的牆面質地，在視覺還是觸覺上，皆改變一般人對漆料的平面想像，也因此可製造出獨特的空間魅力。

　　目前市面上常見的特殊漆有金屬漆、馬來漆、仿石漆等，隨著科技的進步，這些漆料除了強調其裝飾效果外，更融入了防潮抗霉、抗紫外線等功能，讓空間在注重美感的同時，同時也具備實用機能。至於塗刷方式，則會根據不同漆料及想呈現的視覺效果、質感，而有技巧與使用工具的差異，施工前最好先與施工師傅做好溝通，以免完成後效果不如預期。

使用注意事項

1. 刮除舊漆避免影響效果

最好使用砂磨紙盡可能磨除舊有漆料，並以濕布擦去粉塵，因為舊漆和粉塵會影響接著力，讓漆料無法發揮最佳效果。

2. 慎選施作底材

不同漆料有其適合施工底材，整體而言建議最好施作在木作及具吸水性材質，如水泥粉光、矽酸鈣板等，塑膠、玻璃、鐵件等材質較不適合施作。

3. 確認施工程序

有些特殊漆施工方式、順序與油漆有所差異，因此在施作前，最好問清楚正確施工方式，避免影響最後呈現效果。

空間設計暨圖片提供◆分子設計

品名	特色	注意事項
仿石漆	可製造出有如岩石般的效果，表面也會呈現粗糙的顆粒狀。	塗料的耐久性會依面漆等級而定，因此建議需慎選面漆。
馬來漆	馬來漆是由丙稀酸乳液等混合的塗料，可採用不同工具進行批刮，做出不同表面質感。	施工較為複雜，建議請專業師傅施作，較能完美表現漆料效果。
綿綿漆	塗刷在牆面，可呈現出類似皮紋的斑駁、龜裂效果，適合較為粗獷的空間風格。	應用範圍廣泛，除了室內外皆可使用，也適用於金屬類材質。

Chapter **3**

實例學習

LET'S TALK ABOUT

● ● ●

RESTA

JRANT

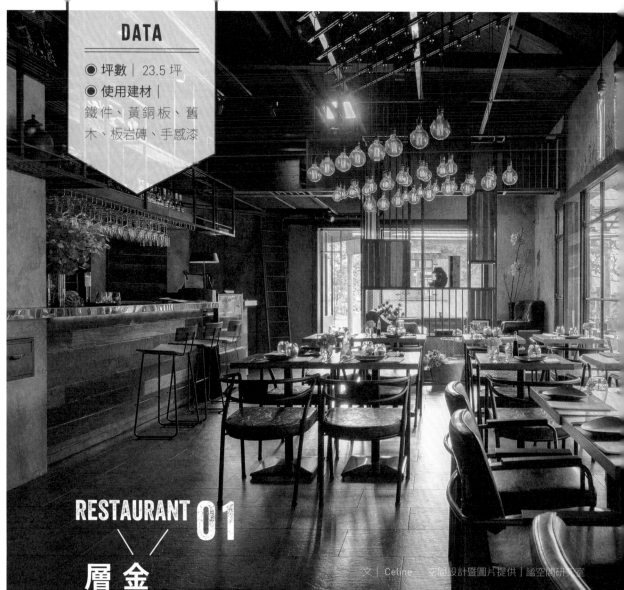

DATA

◉ 坪數｜23.5 坪
◉ 使用建材｜
鐵件、黃銅板、舊
木、板岩磚、手感漆

RESTAURANT 01

金屬、舊木、皮革層疊頹廢餐酒館

文｜Celine　空間設計暨圖片提供｜謐空間研究室

◆ 業主需求

　　此為義大利店主人的第二間店，標榜道地北義料理，希望空間以黑色沉穩的調性作為鋪陳，無需有過多繁複的裝飾，由於餐飲種類眾多，包含開胃小菜、主菜、酒精飲品等等，內場廚房希望能滿足兩人雙襯使用，提高料理效率，而外場則需要專門製作各式飲品的吧檯。

◆ 平面規劃

　　一進門的入口右側拉出長型區塊，規劃為吧檯、內場廚房、倉儲與員工洗手間，對應的一側即是座位區，不論是出菜口、吧檯位置的服務生都能一覽座位區全貌，注意客人的動態與需求，一方面利用鐵件木格柵屏風劃設出半開放的小包廂座位，創造空間的豐富性。

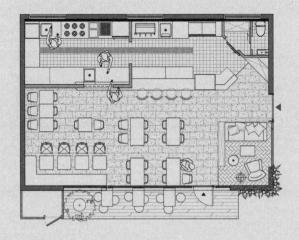

◆ 設計概念

　　這間由義大利人經營的北義餐酒館，座落於充滿歲月感的華山園區基地，為了呼應古蹟建築既有的氛圍，設計團隊儘可能地以相融的空間姿態作為呈現。L型的邊角位置，將一側落地窗面重新予以分割，結合戶外綠意景致，讓人感受自然的美好，主要進出門面則以舊木做出凹凸立面，搭配黑鐵材質入口設計，低調中透出室內溫暖浪漫光源，以及客人間熱鬧歡聚的場景，引動人們入內用餐的嚮往。

　　走進室內，吧檯以拼接舊木打造而成，檯面延伸成為出菜窗口，襯托空間氣勢，左側運用金屬、舊木巧妙闢出半私密VIP區，環顧四周，整體大量使用堅硬柔軟的材料對比，黑鐵、皮革、木質層層堆疊，映襯於未經修飾的手感牆面上，藉此創造出最真實、不矯揉做作的用餐空間，同樣更回應餐酒館訴求的料理原味。

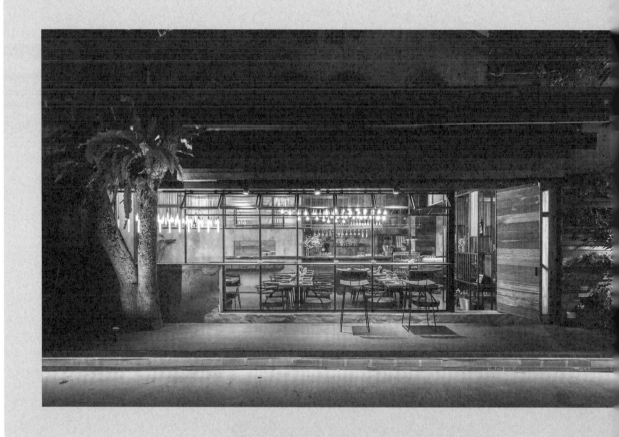

皮革沙發座位創造層次與悠閒氛圍

餐酒館的角落區域，特別利用黑色釘扣皮革拉出 L 型沙發，為整齊一致的座位區注入多一點層次，看似未經修飾的清水混凝土牆面，更是找來電影美術操刀，兩側搭配黑鐵材質，帶出空間的挑高氣勢。

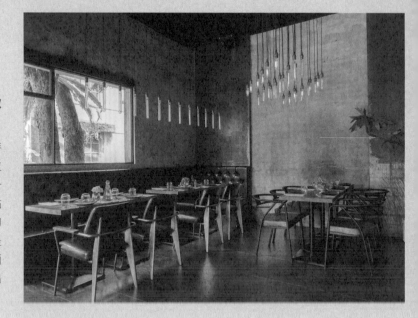

俐落窗景保有室內外自然連結

將基地外側原有的大排水溝，重新以木地板結構架高設計，搭配間接燈光照明，以及周遭的綠意景致，便成為最有氛圍的戶外用餐區。落地窗面透過簡鍊俐落的線條分割，保有最佳的室內外連結，右側立面則是延續大門入口，運用舊木做出立體拼接效果，同時納入植生牆概念，呼應整體環境。

斜向鎢絲燈泡吊燈，增添活潑變化

考量餐酒館屬於多人聚餐形式，座位區主要以 2 人桌為單位，創造出可彈性整併的需求，在看似規矩排列的座位區中，天花板特意懸掛斜向的鎢絲燈泡吊燈，創造變化性。

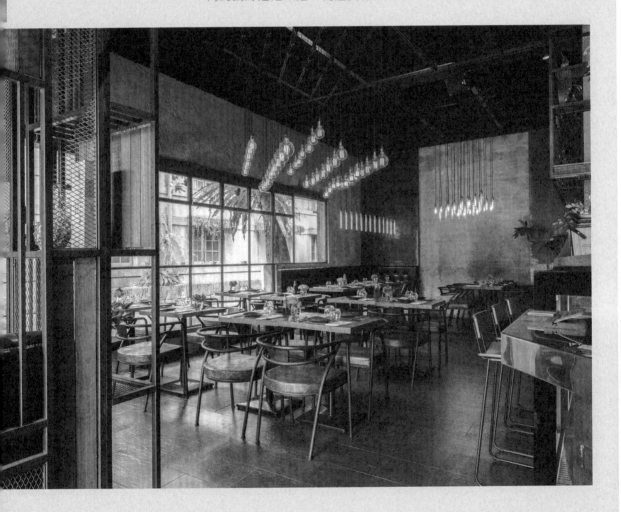

懸吊鐵件層架兼具美感與實用

吧檯主要提供各式酒精、無酒精飲品、蛋糕櫃用途，此處的吧檯座位偏向候位區概念，客人可先在此喝杯小酒，延續舊木拼貼的吧檯立面，配上黃銅檯面，藉由亮面材料提升精緻質感，並利用挑高空間的優勢，懸吊鐵件層架，賦予穩重大器效果，也兼具收納展示。

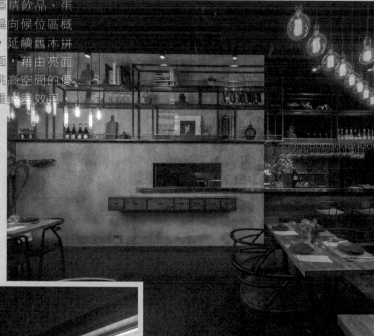

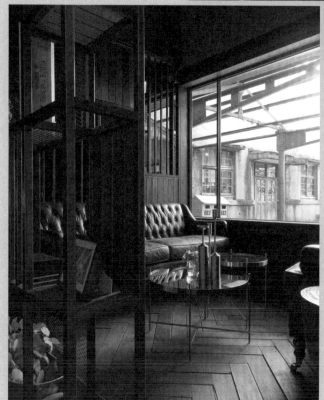

鐵件框架圍塑半私密包廂

進門左側利用架高人字拼地板，加上鐵件與木頭的隔屏圍塑之下，為小餐館創造出半私密的包廂座位，選搭皮革沙發為主，搭配金屬質感桌几，帶出頹廢以及低調又精緻的氛圍。

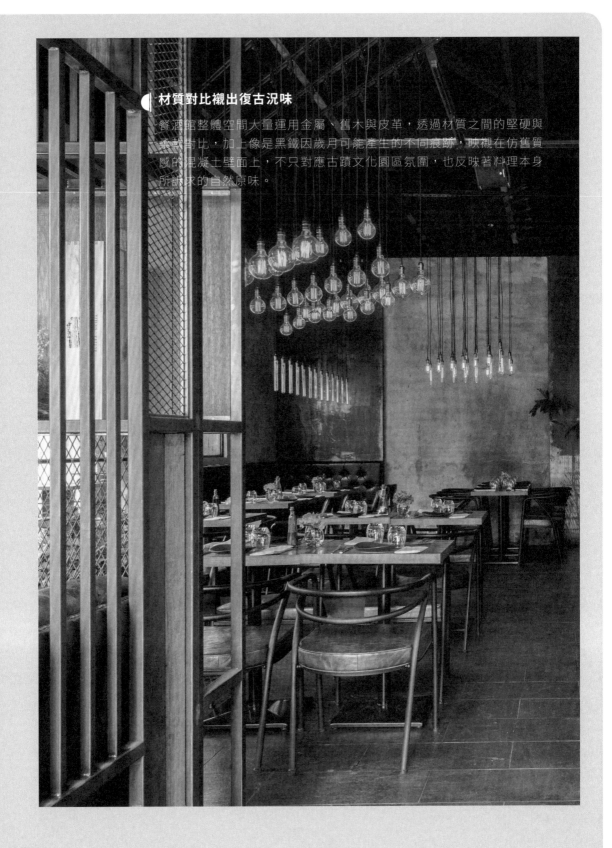

材質對比襯出復古況味

餐酒館整體空間大量運用金屬、舊木與皮革，透過材質之間的堅硬與柔軟對比，加上像是黑鐵因歲月可能產生的不同痕跡，映襯在仿舊質感的混凝土壁面上，不只對應古蹟文化園區氛圍，也反映著料理本身所訴求的自然原味。

DATA

◉ 坪數│72 坪
◉ 使用建材│
鐵件烤漆、不鏽鋼毛
絲、鍍鈦、美檜原
木、特殊水泥粉光

RESTAURANT 02

在喧鬧城市中
體會日式禪意

文│Chloe Chen　　空間設計暨圖片提供│大名設計 tAMINN Design

◆ 業主需求

　　對食材與鍋物器皿相當講究的業主，希望這家日式火鍋店能
體現日式風格，尤其店址剛好位在車水馬龍的熱鬧市區，相較於
店外的擁擠喧囂，業主期盼這間餐廳不僅是用餐場所，透過專業
的規劃設計，營造一個舒適寬敞又具有日式禪意的空間，讓客人
的心靈在此沉靜下來、稍事休憩並享受美好的食物。

◆ 平面規劃

　　兩層樓的室內空間總計約 72 坪，不同於一般餐廳大多將廚房設置在餐廳後方，設計師將廚房規劃在一樓最前端並連接中央吧檯區，這樣的配置讓動線變得簡單順暢，除了挑高吧檯和一般用餐區，後門處還配置一間員工辦公室；將和式包廂規劃在樓板高度相對較低的二樓，並以備餐區為中心，規劃出一般用餐區與設備間。

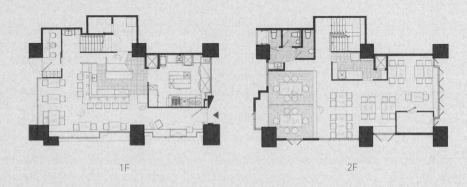

1F　　　　　　　　　　　　　　　　2F

◆ 設計概念

　　以業主設定的日式風格為設計主軸，選擇特殊水泥粉光作為空間基底，不做繁複的裝飾，用簡潔線條與少量色彩營造低調內斂的和風氛圍，再搭配實木格柵與大量木材質元素，不但為素雅的天地壁注入日系風格特有的溫潤感，也提升了空間整體性；加上幾幅浮世繪牆面掛畫，更為空間增添日本風情。

　　要將抽象日式禪意具體落實在空間上，設計師巧妙運用許多圓形元素，在材質表現上也刻意呈現原本的質感與天然的紋理，另以充滿禪意的日本枯山庭園為概念，將乾燥植栽懸掛在天花板上，搭配光影效果，體現自然樸質的日式美學。規劃三種用餐區，滿足客人不同用餐需求；為了提高用餐舒適度，特別加大座位間距，選搭特製的木材質火鍋餐桌，讓整體設計兼顧美感與實用性。

以日式格柵為主題貫穿空間

選用能彰顯日式風格的實木格柵作為空間主題，從入口處就配置連貫的美檜實木格柵，一路延伸到用餐區，創造如同直立虛線的視覺感，為空間營造出濃厚日式風情。在落地玻璃旁設置格柵，適度隔絕車水馬龍的都市景觀又不影響採光；利用格柵界定吧檯座位，使用餐區更為完整。

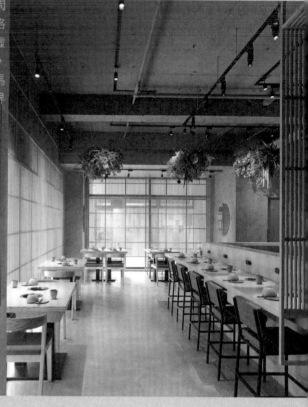

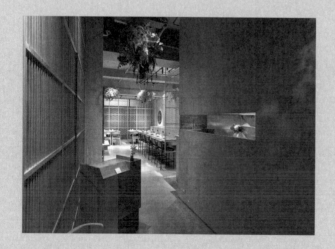

特殊水泥粉光打造簡約樸質基底

不使用多餘的色彩，刻意裸露天花板，僅部分用餐區天花板以木材質修飾，趁水泥尚未全乾時，用堆疊手法製做出特殊水泥粉光紋路，並以此材質作為空間基底，打造內斂簡約日式質感。特別挖空廚房部分牆面再鑲入透明玻璃，讓客人在用餐前能看到肉片區切火鍋肉片的景象，展現業主對食材的自信。

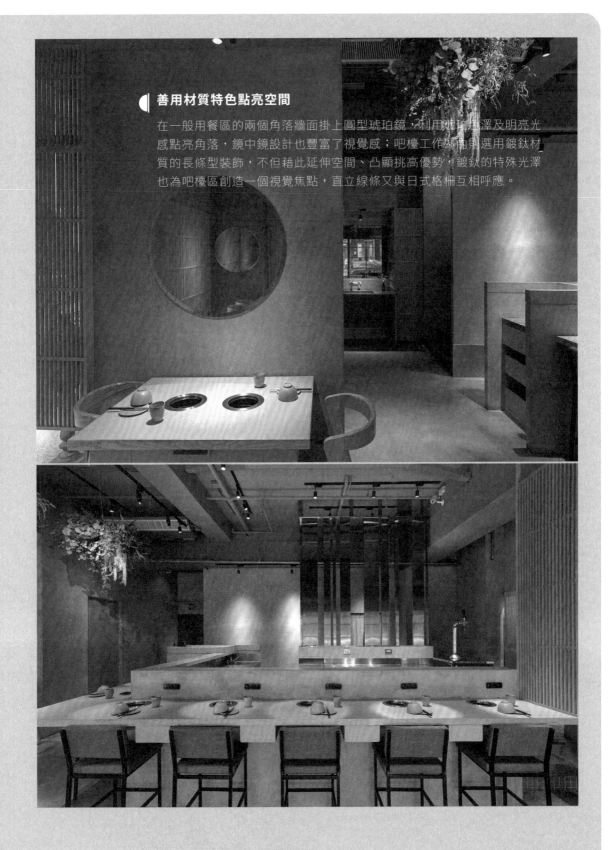

善用材質特色點亮空間

在一般用餐區的兩個角落牆面掛上圓型琥珀鏡，利用琥珀色澤及明亮光感點亮角落，鏡中鏡設計也豐富了視覺感；吧檯工作區側則選用鍍鈦材質的長條型裝飾，不但藉此延伸空間、凸顯挑高優勢，鍍鈦的特殊光澤也為吧檯區創造一個視覺焦點，直立線條又與日式格柵互相呼應。

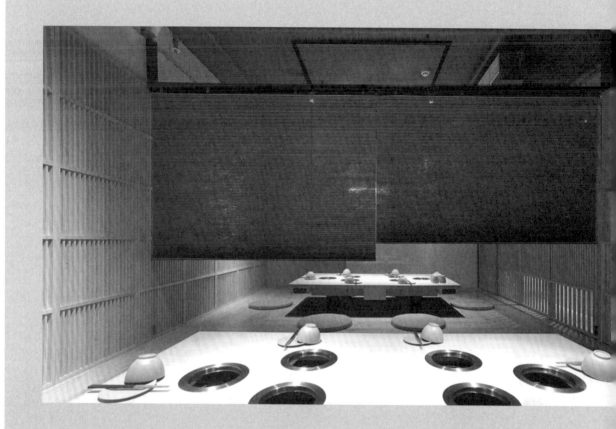

大量淺色木質帶來日式溫潤感

採用大量淺色木材質，從實木格柵、木質桌椅、包廂區木地板等，都可見淺色木材質搭配線條簡潔設計，為樸質低調空間注入日式溫潤感。樓梯扶手特別以鐵件烤漆為骨架，再外貼鋼刷實木皮製成，採用繁複工法就是為了打造細緻俐落的實木質感扶手。

和式包廂凸顯日式風情

以架高地坪、鋪設木地板的方式建構兩間和式包廂，拉起捲簾就能變成一間大型包廂，採用美檜實木格柵裝飾內側牆面，搭配同色系格柵拉門、與其他圓形元素相呼應的草綠色圓墊，在在凸顯日式風情。實木格柵拉門既讓包廂享有隱密功能，又能維持空間通透感。

運用色彩與植栽增添自然氣息

在天花板懸掛多盆乾燥植栽，透過燈光營造出有如天空浮雲的效果，不僅體現禪意，還為空間增加自然療癒感；相較於一樓的寬闊挑高，二樓高度大約只有二米六，為了降低壓迫感，特別在兩個牆面選用淺綠色漆，利用局部跳色手法放大空間，清爽的綠色更為室內帶來自然氣息。

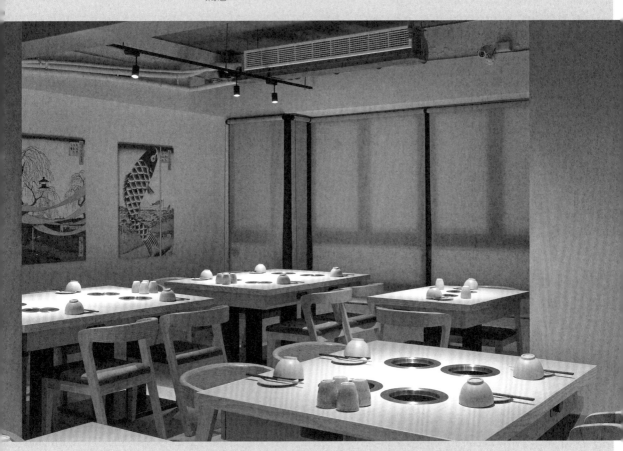

RESTAURANT **03**

文｜Celine　空間設計暨圖片提供｜木介空間設計工作室

新舊融合，老房裡品嚐創意美式料理

◆ **業主需求**

　　由於餐廳所販售的餐點為美式料理，例如漢堡、披薩、沙拉等，甚至還包括茶飲與咖啡，習慣使用開放式廚房，希望能有前台、中島跟後台的組合規劃，前台主要是製作飲品，中島則是準備餐點，且必須放進大型冷凍櫃、冷藏冰箱等設備。

◆ 平面規劃

　　兩戶連棟式老屋的基地，擁有三個樓層，真正營業為1、2樓，3樓為員工宿舍，1樓主要配置內外場廚房以及少數座位，有助於人員控管與編列，內外場也方便相互支援，2樓除了是主要客席座位之外，另外規劃儲藏室與菜梯，方便遞送餐點。

1F　　　　　　　　　　　　　2F

◆ 設計概念

　　在台北從事餐飲的店主人，決定回到台南家鄉創業，賣的是以虱目魚、牛肉、薏仁等結合漢堡與披薩，屬於「飲食客」獨有的新美式料理！有趣的是，挑選了二層連棟式老街屋，而老房如何創新以及適當保留與新式空間結合，成為設計主軸。

　　外觀部分保留立面飾紋及手感抿石子呈現原味風貌，透過重新分割的豎向長窗增添老味道。走進室內，一樓地坪以木紋磚、水泥粉光劃出用餐區與料理區，格局重整換來店主習慣的開放式中島廚房外，刻意拆除局部樓板，讓原有斜屋頂結構裸露，展現老屋獨特樣貌。同時透過挑高用餐區特色，將人一步步吸引往內，挑高天花以鐵件烤復古漆創作出水平垂直線條吊燈，長凳沙發區上端由屋頂鐵件延伸燈架，並結合大面反射鏡，迎合現代人喜愛拍攝美食打卡的生活樂趣。大型長桌上方則是帶入街屋屋頂及鐵皮天花結構意象，以簡化俐落線條呈現，包括品牌 Logo、指示也融入可愛活潑的圖像線條概念，讓傳統與現代完美交融。

長窗比例、立面飾紋，呈現老屋原味風貌

連棟式街屋二層樓騎樓建築，是兩間基地的
整合，外觀保留老房子原本立面的線條與設
計語彙，同時將兩面大窗重新作比例分割，
利用長窗增添老味道，招牌設計刻意以穿透
立體形式，隱約透出老屋原有樣貌，呈現最
自然的狀態。

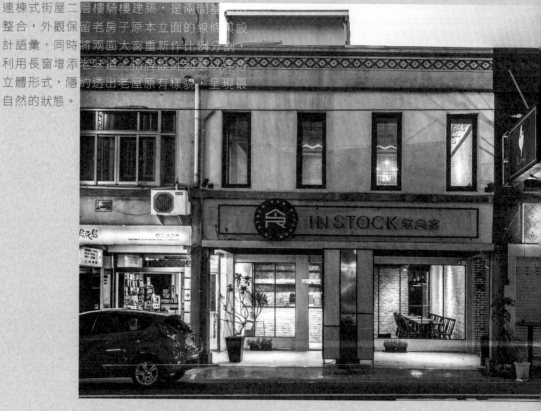

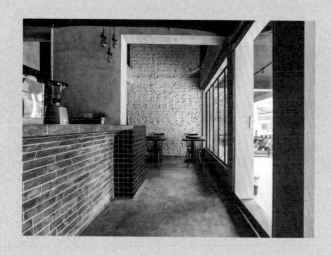

新舊材料的完美搭配

一樓地坪鋪設水泥粉光與木紋磚區
隔料理與用餐區域，前台飲料與結
帳吧檯拉出一道弧形磚材立面，在
黑灰為主的基調下更顯柔軟，材料
運用上以復古紅磚配上現代美式黑
色小口磚，座位區牆面則保留原始
磚牆作刷白處理，呈現新與舊的完
美協調感。

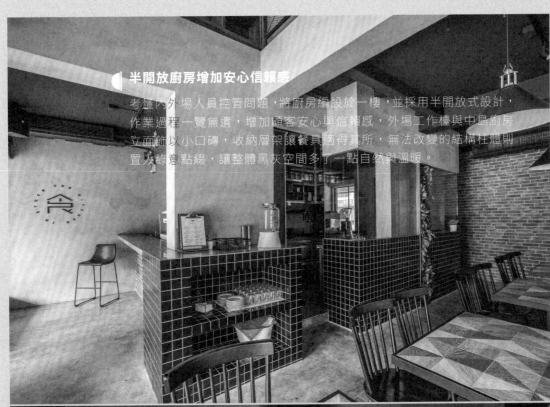

半開放廚房增加安心信賴感

考量內外場人員控管問題，將廚房編設於一樓，並採用半開放式設計，作業過程一覽無遺，增加顧客安心與信賴感，外場工作檯與中島廚房立面飾以小口磚，收納層架讓餐具適得其所，無法改變的結構柱體則置入綠意點綴，讓整體黑灰空間多了一點自然與溫暖。

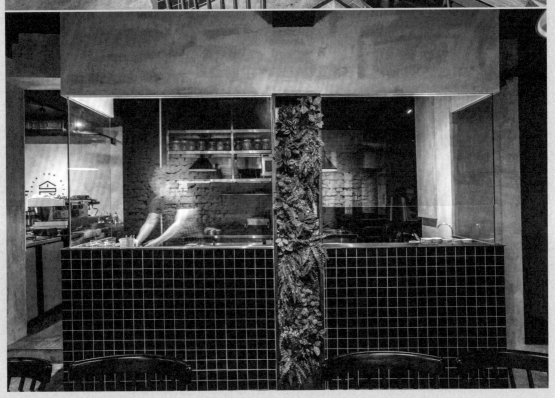

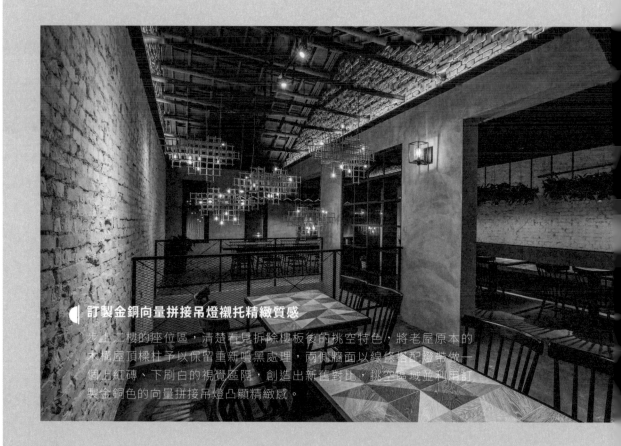

訂製金銅向量拼接吊燈襯托精緻質感

走上二樓的座位區，清楚看見拆除樓板後的挑空特色，將老屋原本的木構屋頂樑柱予以保留重新噴黑處理，兩側牆面以線條搭配燈帶做一個上紅磚、下刷白的視覺區隔，創造出新舊對比，挑空區域並利用訂製金銅色的向量拼接吊燈凸顯精緻感。

圖像、線條設計增添活潑感

空間發想之初就將「線條」作為設計主軸，除了將 Logo 線條化之外，二樓通往洗手間與員工休息室的霧玻璃牆面上，則由傳統鐵窗花重新賦予西式線條做呈現，包括指示標誌也以圖像化的概念設計，避免空間氛圍過於冷冽僵硬。

◀ 綠意、鏡面反射創造美食拍攝話題

有別於一般餐桌椅的配置，另一區的座位規劃，考量偏向長型結構，因此特別運用長型沙發座位的設計，讓空間軸線更為穩重大器，有趣的是，設計師也觀察到 IG 美食打卡的盛行，因此由鐵件延伸的燈架，除了綠色植栽環繞，也加入大面反射鏡，透過反射桌面餐點，視覺更為豐富也帶來話題。

◀ 訂製創意吊燈，呼應街屋建築結構

窗邊長桌區地坪貼飾異國風花磚，巧妙形成空間分隔，上方訂製吊燈創意原型，取自街屋屋頂及屋頂鐵皮的元素意象，並透過簡潔俐落的線條重新呈現，從外觀長窗也能清晰透出光影的特殊線條，無形中成為視覺焦點。

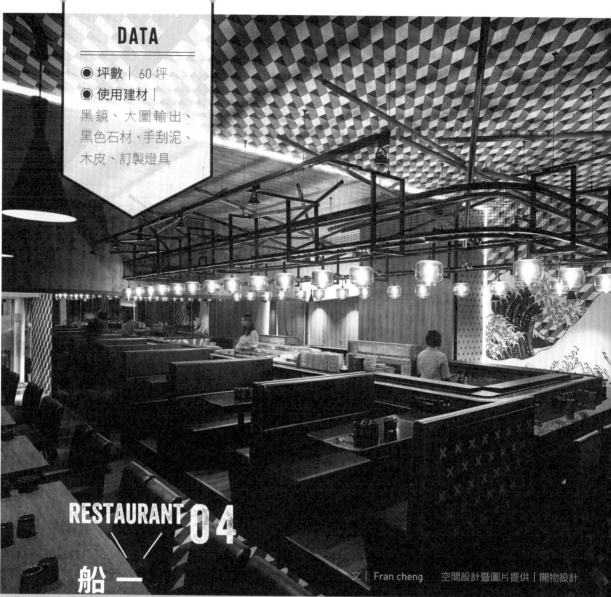

DATA

◉ 坪數│60 坪
◉ 使用建材│
黑鏡、大圖輸出、
黑色石材、手刮泥、
木皮、訂製燈具

RESTAURANT 04

文│Fran cheng　　空間設計暨圖片提供│開物設計

船破浪夜捕的海味

一口壽司，嚐出漁

◆ 業主需求

　　以新鮮卻平實價位的迴轉壽司作為主力產品，幾年下來海壽司早已在時尚餐飲市場建立出鮮明形象，但隨著經營轉型，業主希望以內湖店作為整體公司形象經營的轉捩點，再度將海壽司的本質與初衷重新傳達給客人。因此，期待新店以化繁為簡的嶄新空間登場，展現出返璞歸真的空間質感。

◆ 平面規劃

　　為滿足迴轉壽司特殊用餐方式需求，加上將餐廳視為海上漁船的設計概念，整個店內以中央吧檯作為設計軸心，規劃出環繞著吧檯而設的單人座區及單側的沙發長桌區，倚著牆面再配置長椅方桌區，以三種不同型式的座位滿足更多元的用餐型態。後場廚房則利用鏡面牆作遮掩，同時也反射出店內更大景深。

◆ 設計概念

　　為了達成業主返歸初心的經營信念，開物設計將這個長形格局的店面想像為大海上一艘燈火通明的漁船，這艘船於自己的航道上破浪前行，不曾懷疑或迷失。落實在空間設計上，先以木皮作為空間質感的基底，經由直接而傳統的日系木元素醞釀主體氛圍；接著，再使用日式幾何立體藍白圖紋鋪設在店內前區的天地壁，兩者結合後營造出日本傳統雋永風格，而看似對比的木皮與圖騰壁紙卻意外協調，且創造張力畫面。而為了突顯海洋意象，在藍白圖騰中還加入葛飾北齋的浮世繪，瞬間有如破題般地落實了乘風破浪的具體畫面。

　　在充滿動感的海域時空中，燈火通明的迴轉檯就像海上夜捕的那艘船，這也是整個店內的靈魂所在。長形的迴轉檯量體巨大，搭配上方類似油燈造型的吊燈，以序列鋪排突顯數量，配合噴黑鐵架、鐵網等結構設計，及黑色桌面、座椅配襯，讓視覺聚焦於明亮燈火與浮世繪的海面波濤，呈現勇往直前與充滿生命力的美感，也成為享用海味鮮食的最佳背景。

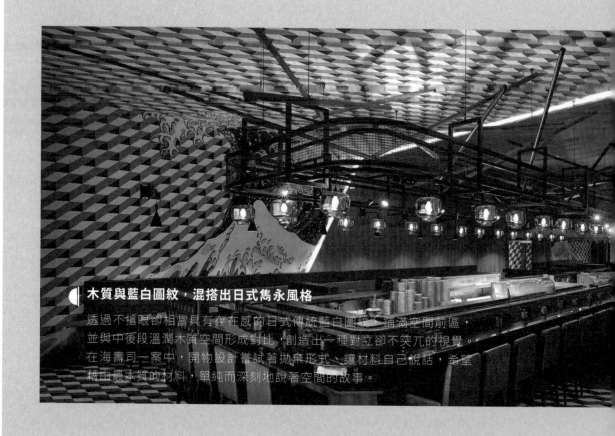

木質與藍白圖紋，混搭出日式雋永風格

透過不搶眼卻相當具有存在感的日式傳統藍白圖紋，鋪滿空間前區，
並與中後段溫潤木質空間形成對比，創造出一種對立卻不突兀的視覺。
在海壽司一案中，開物設計嘗試著拋棄形式、讓材料自己說話，希望
藉由最本質的材料，單純而深刻地說著空間的故事。

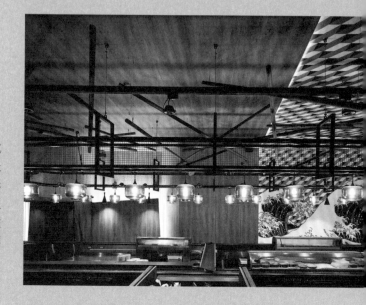

如漁火點點鋪排的鐵架油燈

在迴轉檯上方，運用環繞的方式
序列鋪排著類似漁船油燈的光
源，讓空間被吧檯上的吊燈光影
佈滿，溫暖而通明的燈火不僅以
數量凸顯美感，再配合著上方噴
黑鐵架與鐵網的工業感元素，讓
店內完整呈現出古樸、踏實的單
純感。

迴轉檯與長格局結合打造漁船意象

迴轉檯，是這個空間故事的主角，也是店內的靈魂所在。設計團隊除了將空間格局與迴轉壽司餐點動線作結合，設計出象徵海上夜捕漁船的長型吧檯，營造出海上夜捕的意象，讓日式飲食文化與空間主題不言而喻。而左側則有沙發桌區與長椅桌區的座位型式，方便親友共桌用餐。

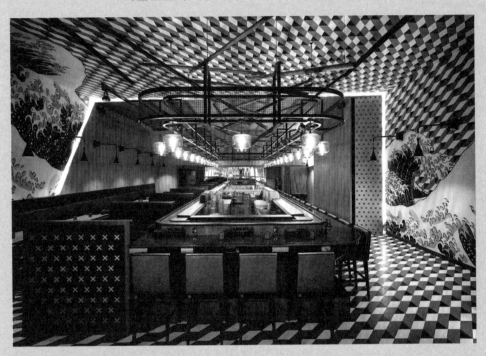

葛飾北齋浮世繪增添破浪實境感

圍坐在店內迴轉檯邊，目光穿過漆黑鐵架下成排的訂製吊燈光影，望向對面藍白圖紋與葛飾北齋的浮世繪圖案，更能體驗漁船乘風破浪的具體畫面，也讓置身店內的客人真的有如在暗海夜捕的真實感，彷彿口中的魚鮮也變得更甜美、有滋味。

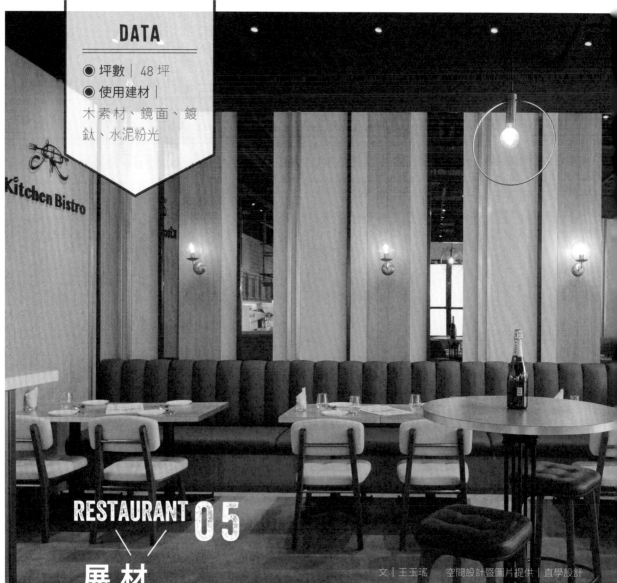

DATA

- ◉ 坪數｜48 坪
- ◉ 使用建材｜
木素材、鏡面、鍍鈦、水泥粉光

Kitchen Bistro

RESTAURANT 05

材質混搭
展現經典輕奢華

文｜王玉瑤　　空間設計暨圖片提供｜直學設計

◆ 業主需求

　　由於提供的是年輕又不失精緻的義法料理，因此業主希望空間可以依循餐廳定位，利用更多有活力且活潑的設計元素，擺脫過去義法料理給人的成熟穩重印象，另外因為餐廳也供應專業調酒、啤酒等，所以座位區需規劃出可供飲酒小憩的區域。

◆ 平面規劃

　　原始空間呈 L 型，在面向出口的 L 型短邊兩側，先以四人座及卡座規劃座位，由於餐廳也提供調酒、啤酒等服務，走道中間另外設置圓型吧檯桌，滿足短暫用餐形態，L 型長邊延續四人座規劃，如此一來可滿足最大座位數，且位於空間轉折位置，若人數較多時，也不會讓人第一眼就覺得吵雜、凌亂。

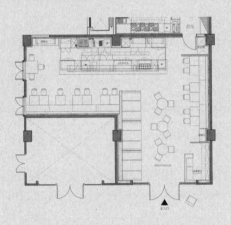

◆ 設計概念

　　為了一改過去義法料理昂貴的印象，除了菜單上的變化調整，業主也希望利用空間裝潢，幫助強化年輕定位，但在追求年輕化的同時，也期待能保留料理精神，為新的消費群帶來精緻的用餐體驗；因此融合年輕與精緻這兩個看似衝突的元素，便是本案設計重點。

　　首先設計師選擇在壁面以木素材、鏡面與鍍鈦三種材質，以不同比例做拼貼，利用金屬與鏡面材帶出奢華氣質，同時並利用溫潤的木素材，地面和天花粗獷的水泥粉光及樑柱裸露，淡化奢華材質的昂貴、距離感，圍塑出一個細緻卻不失親民的空間。考量工作效率，調酒、啤酒、咖啡等功能，以一座超長吧檯做整合，立面延續壁面元素，並結合間照光源安排，為功能取向的吧檯營造炫麗效果，成為空間裡引人注目的視覺重心。

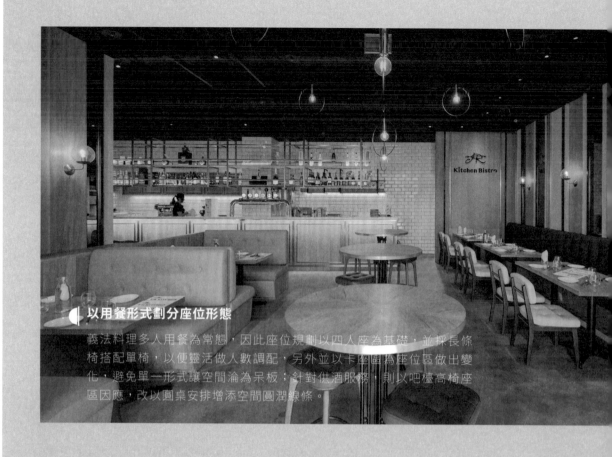

以用餐形式劃分座位形態

義法料理多人用餐為常態，因此座位規劃以四人座為基礎，並採長條椅搭配單椅，以便靈活做人數調配，另外並以卡座圈為座位區做出變化，避免單一形式讓空間淪為呆板；針對供酒服務，則以吧檯高椅座區因應，改以圓桌安排增添空間圓潤線條。

結合光源凸顯華麗本質

金屬與鏡面材質最能展現空間奢華感，因此在壁面與木素材做混搭拼貼，藉由空間各種光源安排形成反射作用，加乘展現材質本身具備的華麗特質，讓人感到炫麗的同時，也有效提昇空間質感。

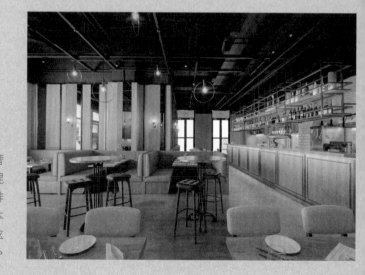

運用光源設計營造吸睛亮點

吧檯除了功能需求，也是一個空間的視覺重心，因此除了立面延續壁面元素，並以金屬材質打造開放式吊櫃，利用材質具備的華麗感，加上刻意安排的上下光源，將收納轉化成點綴空間元素，而以白色壁磚做壁面材質跳脫，除了帶來視覺變化，白色襯底也有助凸顯吧檯線條與光源效果。

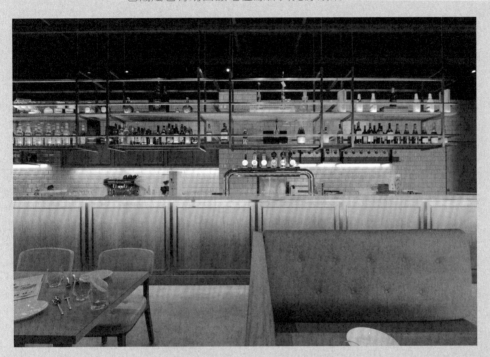

天花裸露強調空間氣勢

由於擁有屋高優勢，因此捨棄封板方式改以管線裸露手法做設計，強調垂直高度營造空間大器感，顏色上則選擇塗刷黑色塗料，降低空間重心營造沉穩效果，同時也適時修飾凌亂管線，不同於壁面精緻的粗獷手法，也為空間帶來獨特魅力與個性。

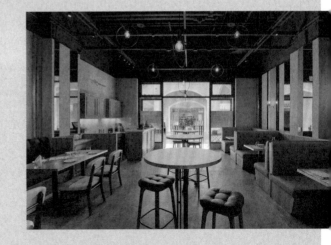

DATA

◉ 坪數 | 30 坪
◉ 使用建材 |
企口板、馬萊漆、大
理石紋六角磚、鏡
面、線板、美耐板

RESTAURANT 06

訴求材料質感，打造摩登鐵板燒餐廳

文｜Celine　　空間設計暨圖片提供｜木介空間設計工作室

◆ 業主需求

以販售精緻鐵板燒料理的空間，最重要的就是表現主廚站在鐵板台邊，為食客即時料理的桌邊秀，因此鐵板台的設置對鐵板燒餐廳來說極為重要，除此之外，由於有供應沙拉、濃湯餐前菜以及甜點需求，還需規劃一個內場廚房。

◆ 平面規劃

　　騎樓式四樓透天厝的一二樓作為鐵板燒餐廳，一樓主要配置鐵板台，搭配 6 人桌與環繞的吧檯座位，鐵板台後方另有開放式層架收納餐盤，讓廚師便於拿取盛盤。二樓則算是主要座位區，同時由於空間寬度有限，將內廚房規劃於二樓，搭配菜梯做料理的遞送服務。

1F

2F

◆ 設計概念

　　待過知名鐵板燒餐廳的店主人，返回屏東家鄉開一間屬於自己的店，然而以在地人消費習慣來說，一份 500 ～ 700 左右的價位算是一種挑戰，因此更需要藉由空間氛圍的整體營造，對應其精緻的鐵板料理。

　　走進以異材質打造的時尚電動門窗櫺，映入眼簾的是長型中島結合鐵板煎台，桌面選用義大利仿大理石磚材，與煎台做平接處理，不但能提升質感，也無需擔心導熱，更具備好整理擦拭效果，左右兩側牆面刷飾帶有手刮藝術紋理的馬萊漆呈現，光滑質地對於油煙更好維護，抬頭一看，天花板特意漆黑，搭配投射燈光效果，將空間氛圍壓低集中於餐桌料理。跟隨梯間扶手光帶來到二樓用餐區，大膽連結品牌 Logo 的橘色延伸成為沙發配色，壁面搭配對比土耳其藍色調，視覺衝擊卻又十分協調，分割鏡面則讓空間有放大感，同時結合線板、歐式壁燈、金屬質感吊燈等傢飾，享受形於味覺上的美好氛圍。

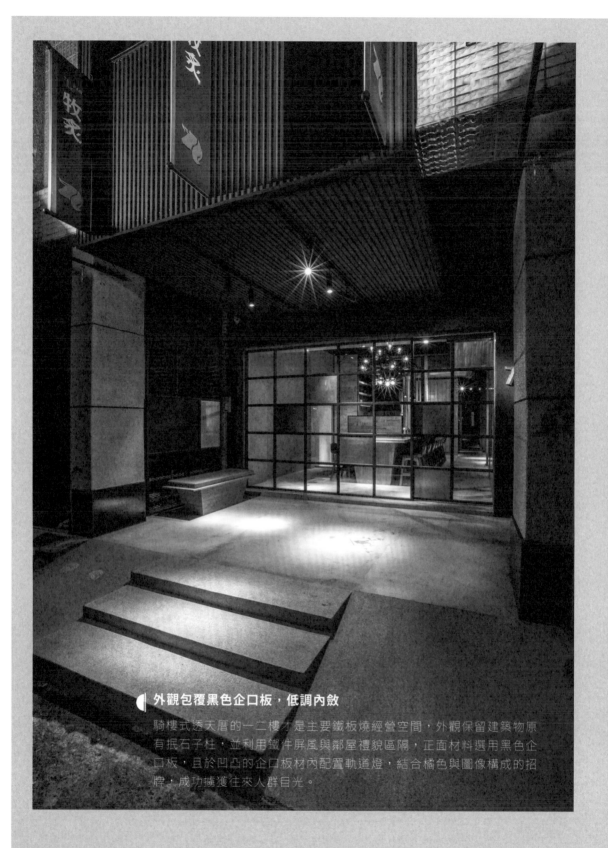

外觀包覆黑色企口板，低調內斂

騎樓式透天厝的一二樓才是主要鐵板燒經營空間，外觀保留建築物原有抿石子柱，並利用鐵件屏風與鄰屋禮貌區隔，正面材料選用黑色企口板，且於凹凸的企口板材內配置軌道燈，結合橘色與圖像構成的招牌，成功擄獲往來人群目光。

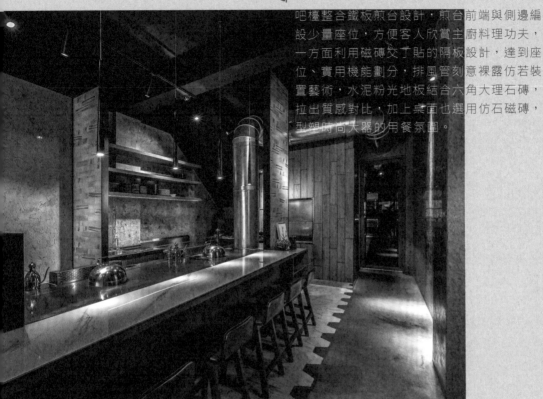

◀ 仿石磚材拼貼桌面、地坪，打造時尚大器

吧檯整合鐵板煎台設計，煎台前端與側邊編設少量座位，方便客人欣賞主廚料理功夫，一方面利用磁磚交丁貼的隔板設計，達到座位、實用機能劃分，排風管刻意裸露仿若裝置藝術，水泥粉光地板結合六角大理石磚，拉出質感對比，加上桌面也選用仿石磁磚，型塑時尚大器的用餐氛圍。

◀ 異材質格子門，
　隱約穿透製造好奇感

入口壁面、櫃體門片使用馬萊漆批刮出藝術紋理，天花板則特意刷黑處理，搭配金屬質感吊燈，電動門窗櫺鑲嵌玻璃與木板，溫潤木質、冷冽金屬、晶透玻璃，運用異材質搭配創造時尚感，彼此看似相容亦模糊界限，隱約透視內部的效果，引發來往人們的好奇。

對比色彩創造吸睛視覺效果

二樓用餐區大膽進行色彩計畫，沙發配色來自於 Logo 主色調──橘色為基底，皮革材料配上拉扣設計，加上壁面局部貼飾鏡面，增添尊貴質感，也有助於空間的放大，一方面搭配對比土耳其藍牆色，搶眼卻又極為和諧。

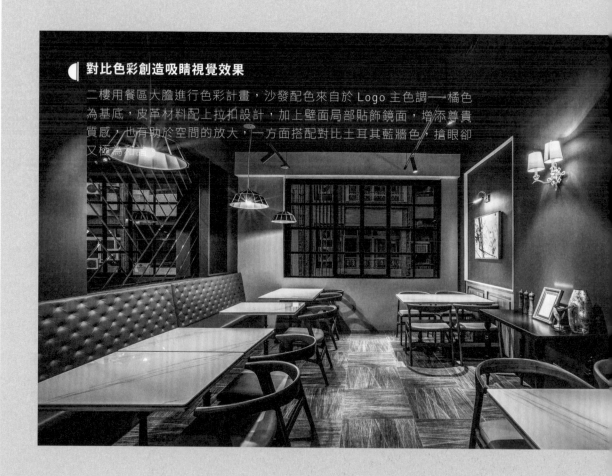

線板畫框、壁燈烘托氛圍

座位區另一側牆面，運用線板做出畫框般效果，搭配多盞歐式壁燈，地坪所選用的木紋磚特意直橫混合貼飾，紋理層次更為豐富。如端景般的區域則是擺放調味料，桌腳為原始樓梯扶手拆下後噴黑處理而成，搭配桌板賦予新生命的實用延續。

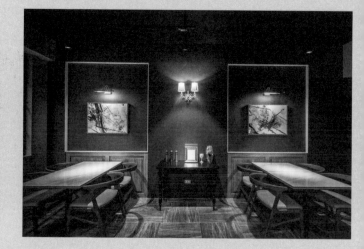

著重材質紋理與質感，低調卻又豐富

一樓座位區利用六角大理石磚與走道水泥粉光地板，形成質感對比，也拉出空間的界定用途，以黑灰基調為主軸的空間，透過吊燈、投射照明等光源烘托以及著重材質紋理的呈現，在低調內斂的氛圍下，展現豐富的視覺層次效果。

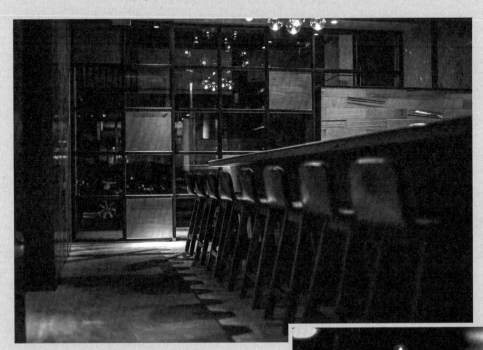

仿石磁磚貼飾桌面更好清潔維護

吧檯桌面選用大尺寸的義大利仿石大理石磁磚貼飾，並且與鐵板煎台做平整銜接，讓整體質感更為提升之外，磁磚既不會導熱、平常簡單擦拭就能恢復乾淨，煎台與 6 人桌之間則透過同樣貼飾磚材的隔板區隔，賦予座位些許獨立性。

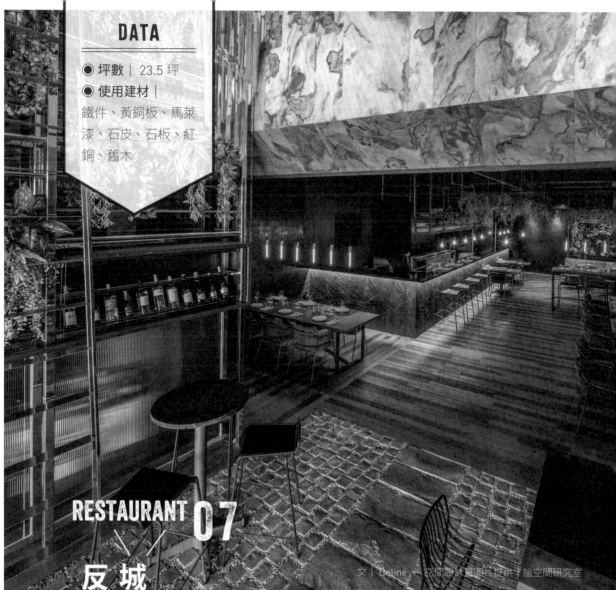

DATA

◉ 坪數｜23.5 坪
◉ 使用建材｜
鐵件、黃銅板、馬萊
漆、石皮、石板、紅
銅、舊木

RESTAURANT 07

反轉日式料理氛圍

城市裡的時尚花園

文｜Beline　空間設計暨圖片提供｜謐空間研究室

◆ 業主需求

　　原有兩層樓的鐵板燒，希望二樓維持鐵板料理，一樓則轉型成為日式居酒屋，居酒屋販售的餐飲種類眾多，又包含生魚片、燒烤，因此吧檯必須要能容納多種設備，光是水槽又得區分殺魚、工作兩種用途，另外還要有木炭烤爐、桌上型烤爐兩種設備，而其他熟食類餐點也得交由內場廚房處理。

◆ 平面規劃

　　相較其他餐飲業種，入口吧檯純粹提供酒類飲品與結構功能，將主要料理吧檯規劃在長型空間的中段區塊，面向座位區的配置方式，讓客人們也能欣賞師傅的精湛廚藝，同時除了不可或缺的板前（吧檯座位），利用另一側倚牆面區域規劃卡式沙發搭配一般餐椅，可藉此釋放出寬敞的走道空間。

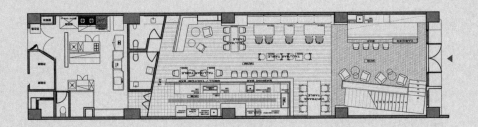

◆ 設計概念

　　過去以經營鐵板料理為主的空間，運用了大量的灰、茶鏡創造出時尚都會的用餐空間，隨著經營模式更改為日式餐飲的需求，設計團隊希望營造有別以往刻板的日式用餐經驗，一方面也避免過多不必要的拆除。

　　於是，一進門原有的兩層樓高的不鏽鋼酒架，取而代之保留鐵件、且大量置入植物點綴，搭配入口的石板地坪步道，讓客人有如走進室內花園般的錯覺。而為了展現空間的挑高氣勢，保留原有天花的茶鏡，並讓既有斜角結構貼飾石皮覆蓋，藉由材質的輕重對比，創造奪人目光的視覺張力效果。除此之外，利用紅銅板、馬萊漆等反光材質搭配著水晶吊燈、鎢絲燈穿插於舊木、石皮、石板等極富溫度的原生材質，在觥籌交錯中創造出自然絢爛的用餐場景，同時將植物綠意概念延伸成為花草壁紙、垂吊於空中的花藝，帶給客人放鬆、浪漫的氛圍。

綠意盎然的不鏽鋼酒架

走進日式料理餐廳，便被入口這挑高不鏽鋼酒架吸引，結合大量的綠意植栽，鋪上石板步道，讓客人進入餐廳就有種置身戶外花園般的錯覺。酒架前端擺上兩張吧檯桌椅，可在此先喝杯小酒等待候位。

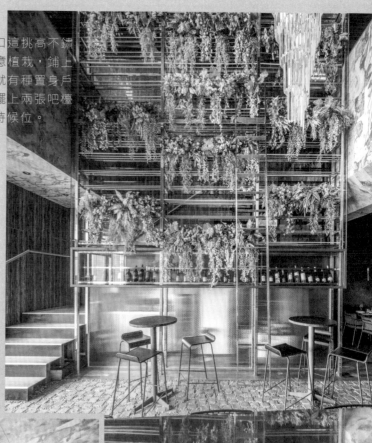

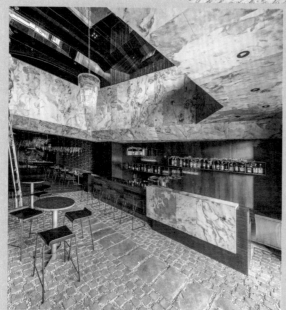

反光、原生材質創造時尚精緻場景

將原本吧檯位置挪移至另一側，保留天花板既有的反射茶鏡材質，並重新選用石皮貼覆結構面，配上垂墜而下的水晶吊燈，展現時尚大器之姿，也透過材質輕重反差對比，創造吸睛視覺效果。吧檯後方則利用黑鐵鋪飾壁面，舊木拼接立面、紅銅質感檯面，徹底提升空間的質感與氛圍。

◖ 引入自然與豐富材質鋪陳絢麗氛圍

考量廚房設備種類較多，且包含生、熟食的處理，以大尺度的
L型吧檯提供生魚、燒烤料理，面向座位區的設計規劃，拉近
與客人的距離。此處地坪鋪設仿舊木地板，與酒食吧檯形成區
別，馬萊漆牆面增加空間的豐富，大量綠意懸吊於空中，彷彿
置身花草叢林。

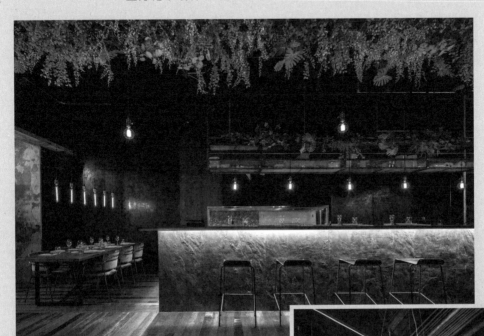

◖ 亮面材質搭配絨布質地，提升精緻感

角落座位利用卡式沙發，除了可爭取更為
寬闊的動線之外，也製造舒適放鬆的氛
圍，一側以鐵件與植物攀爬，圍塑出半獨
立的空間感，卡式沙發以鮮豔的橘色絨布
繃飾，單椅選用黃銅金屬結構、搭配水晶
吊燈，帶來搶眼且精緻的質感。

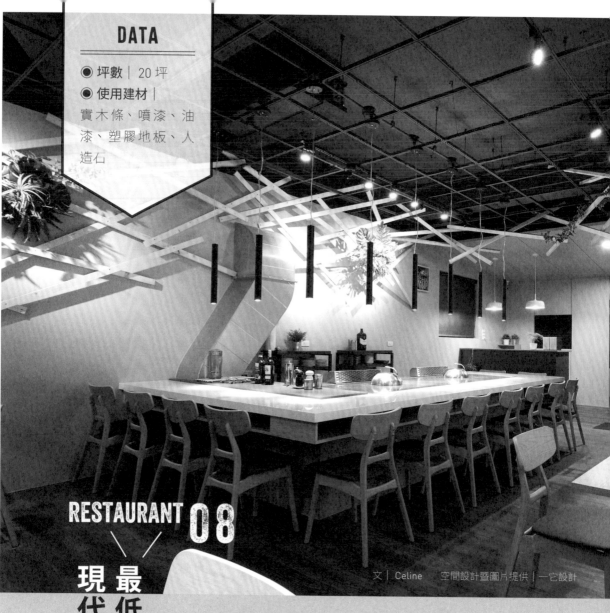

DATA

◉ 坪數│20 坪
◉ 使用建材│
實木條、噴漆、油
漆、塑膠地板、人
造石

RESTAURANT 08

最低成本成就
現代日式氛圍

文│Celine　　空間設計暨圖片提供│一它設計

◆ 業主需求

　　主打中高價位的鐵板燒，加上是採預約制經營模式，一次只
服務 10 ～ 12 位左右的客人，所以座位數不用太多，一方面享用
飯後甜點與飲品的時候，希望可以將客人帶到一般座位區，吧檯
座位則接續服務下一時段的客人。除此之外，鐵板區域也得預留
規劃風管、靜電機設備，滿足排煙需求。

◆ 平面規劃

　　室內坪數只有 20 坪，即便不求過多座位數，基本功能仍須滿足，最底端為廚房，擺放大型冷凍、冷藏庫，L 型檯面用來處理海鮮、肉品。收銀區介於吧檯與廚房之間，用意在於將進門入口動線的寬敞度完全釋放，也讓收銀區的服務生能兼任傳遞餐食的角色。

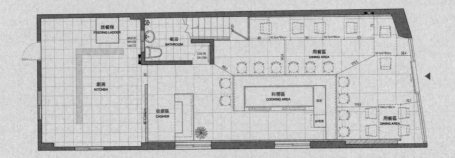

◆ 設計概念

　　選擇在苗栗開設中高價位的鐵板燒，對店主而言是個挑戰，客層並非以在地人為主，而是訴求對美食講究、重視食材的饕客，不過最實際的難題是，扣除開店所需設備，裝潢預算著實有限，但為了對應價位，整體氛圍還是得兼顧！為此，設計師將空間定調為現代日式，以單純的木紋、深灰為主要材料用色，營造單純質樸的美感。

　　於是，地坪選擇鋪設經濟實惠又好保養的木紋塑膠地磚，原有輕鋼架天花板僅保留框架，並重新採取深灰基調，賦予簡約大器的效果，一來也能有延展空間高度的錯覺。純淨的兩側白牆，則運用每支 360 公分的實木條、平均切割為一半，藉由不規則的交叉排列，從牆面延伸至天花，自然地成為空間的裝飾，木條不再上漆、且絲毫沒有耗材的產生，真實呈現原始面貌又符合低成本考量。

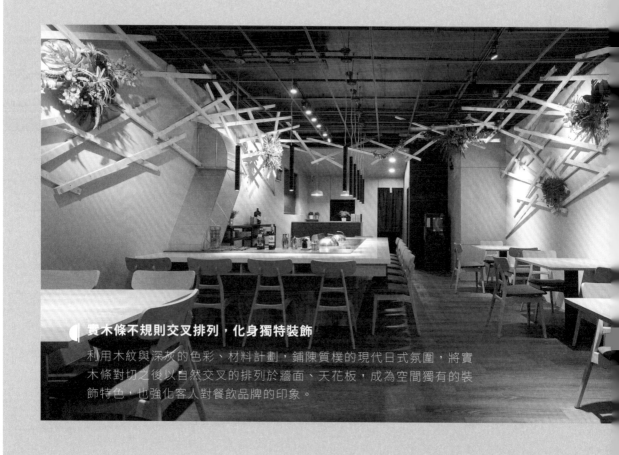

實木條不規則交叉排列，化身獨特裝飾

利用木紋與深灰的色彩、材料計劃，鋪陳質樸的現代日式氛圍，將實木條對切之後以自然交叉的排列於牆面、天花板，成為空間獨有的裝飾特色，也強化客人對餐飲品牌的印象。

拉大桌距尺度更為舒適

鐵板燒入口門面運用大面玻璃落地窗，讓來往行人也能看見主廚鐵板料理秀，一進門的地方不設櫃台，也特意拉大桌距之間的比例，釋放出寬敞舒適的用餐環境。

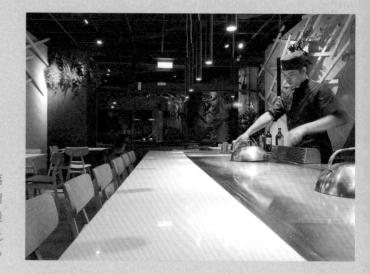

◀ 吧檯預留設備規劃，有效幫助排煙

L 型吧檯編設 12 人座位，鐵板煎台面向座位區規劃，一來也可掌握進出的客人動態。煎台底下則預留風管設計，讓主廚能隨時調節風力，加上靜電機的協助，讓排煙效果大幅提升。

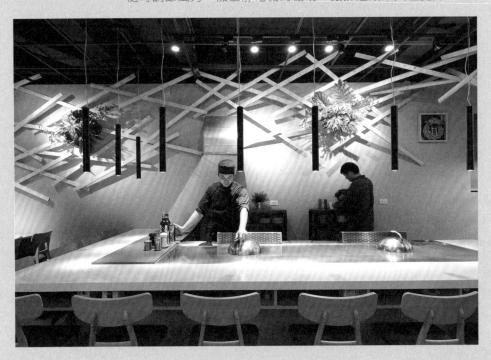

◀ 人造石檯面耐熱好清潔

與鐵板煎台接續的吧檯座位，選用耐熱好清潔、可塑性高的人造石材質鋪陳檯面，周圍做導角設計，線條俐落也兼顧安全性。後方規劃 2 人、4 人座位區，當客人享用完主餐便能換個場景品嘗甜點、飲品。

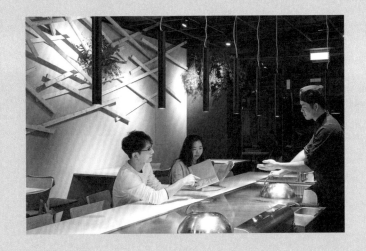

DATA

- ◉ 坪數｜62 坪
- ◉ 使用建材｜
鐵件烤漆、不鏽鋼毛
絲、鍍鈦、黃銅、柚
木原木、舊木

RESTAURANT 09

獨一無二 DINING BAR
大玩材質混搭，打造

文｜Chloe Chen　空間設計暨圖片提供｜本晴設計 JAMINN Design

◆ **業主需求**

業主偏好類似美式連鎖咖啡館一般隨興休閒又具質感的風格，要將當時在新竹頗為少見的餐酒館式餐廳介紹給新竹人，因此希望店內整體氛圍是平易可親而非高不可攀；在空間規劃中，除了有一般用餐區也要有適合單純品酒的區域，讓需求不同的客人都能在此盡情放鬆、聊天、享用美酒美食。

◆ 平面規劃

在 62 坪的空間中，規劃出四種用途與特色皆不同的用餐區域，將採光最佳的位置留給一般用餐區與低矮沙發區，再利用鐵件柵欄，在候位區後方創造兩間私人包廂，中央高腳吧檯區最能體現西班牙酒館風情。中段側邊留做收銀台、展示櫃與工作區，最後方規劃為寬敞的半開放式廚房，增加整體空間的深度。

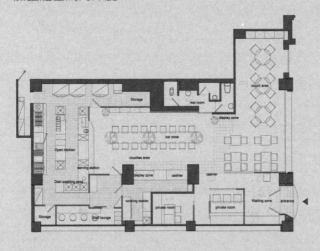

◆ 設計概念

雖然是西班牙餐酒館，但設計師最初就沒打算完全將西班牙式室內風格移植於此，而是聰明地擷取某些西班牙風格元素，巧妙混搭工業風、現代古典風、自然風與各類異材質，再透過光影及裝飾的配合，營造出獨一無二而且宛如西班牙前菜 tapas 一樣豐富具活力的空間。

座位的編排設計尤其是重點，設計師規畫了三種不同高度的座位區，除了低矮沙發區和一般高度的用餐區，桌面高度約 110 公分的原木長桌無疑是空間一大焦點。因為擔心大部分客人可能不習慣與他人併桌，原先業主對於採用高腳餐桌有點遲疑，但設計師則大力建議，這樣的高腳吧檯長桌能讓彼此不認識的客人有機會聆聽到陌生人之間有趣的談話內容，甚至進而參與對話、認識新朋友，這才是真正體現歐式餐酒館的精神，事實證明此吧檯長桌不僅備受客人喜歡，也成為店內重要特色。

混搭多種元素創造自我風格

圓型灰鏡不僅有放大空間功能，更與清玻璃圓球形吊燈兩相呼應；淺灰色牆面採用線條簡潔不繁複的線板裝飾，搭配略微粗獷的深灰色天花板與地面，輕鬆以工業風為基底，混搭現代古典語彙；再選用實木貼皮邊櫃與木質家具，為空間注入復古溫暖質感。

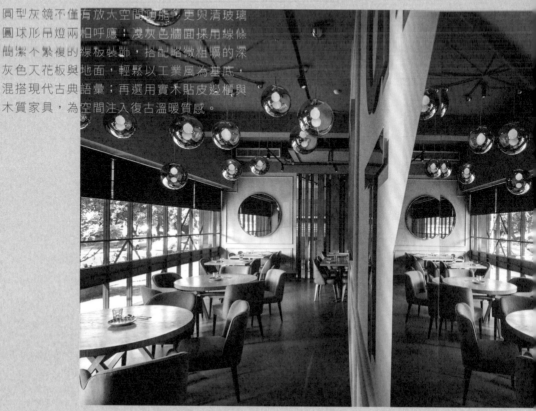

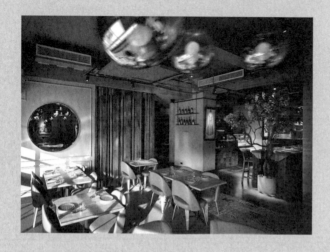

善用地面材質劃分各區塊

踏著黑白花磚階梯進入餐廳後，仿大理石地面清楚界定出候位區，內部以優的崗石打造室內地坪，再採用與戶外階梯同款的歐式黑白花磚巧妙地區隔吧檯長桌區和一般座位區，刻意不做過於明顯的劃分，而是讓花磚材質一路延續到收銀台區塊，使空間更具延伸感。

用內斂門面凸顯內部熱鬧氛圍

僅用黑、酒紅兩色營造樸素的餐廳門面，以低調的黑色為基底，佐以酒紅色的圓形招牌、遮光棚和入口候位區牆面，用代表西班牙的酒紅色點出餐酒館的特點。設計師刻意降低外觀亮度，透過搭配舊木板所打造的歐式落地格窗，更能凸顯餐廳內部熱鬧溫暖的氛圍。

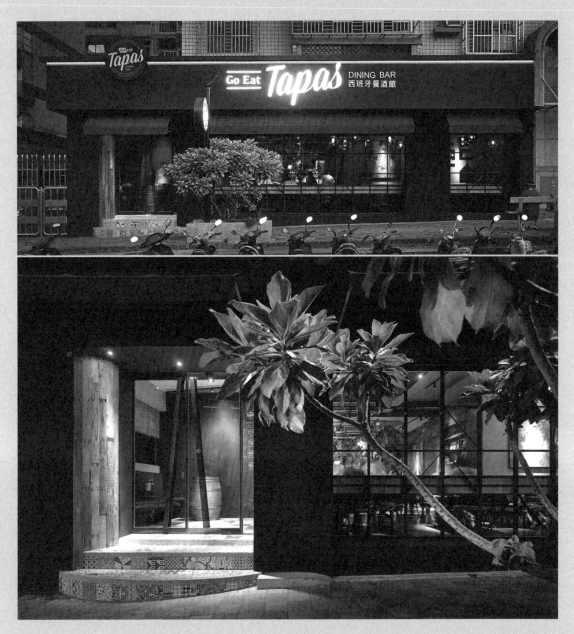

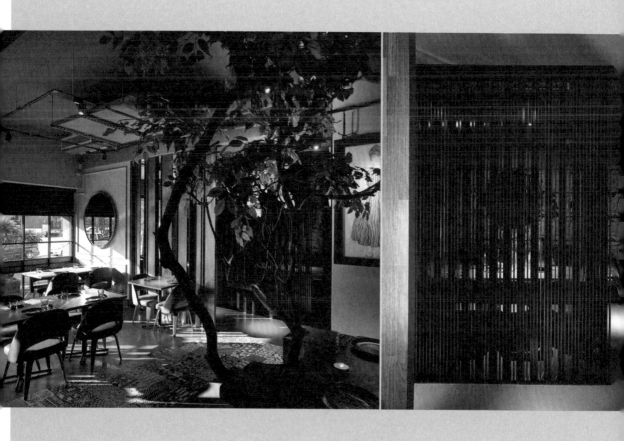

大量木素材為空間注入自然溫潤感

以柚木原木打造高腳椅吧檯長桌區，特別在桌中挖洞擺置真樹幹人造葉盆栽，當溫潤的燈光由天花板頂端灑落時，光影樹影交錯，讓客人享有身在戶外用餐的愜意慵懶感。大面積的鋼刷實木皮壁面適度為此區注入溫暖調性，刻意選擇具有「被注視感」的名家畫作，達到讓人印象深刻的吸睛效果。

柵欄區隔空間又保持穿透性

以鐵件烤漆柵欄分隔包廂空間，讓包廂區保有隱密功能卻不失穿透感，柵欄微透光影，也為空間增添美感；包廂區牆面選用具斑駁感的古典圖騰壁紙，增加此區塊獨立性。一般座位區同樣採用柵欄做空間區隔，客人在候位時便能隱約窺視內部，但柵欄材質改用鐵件烤漆外貼鋼刷實木皮，更符合此區塊休閒放鬆的調性。

同色不同色調讓空間豐富又和諧

收銀台區域的牆壁採用白色地鐵磚，顯得時尚又具清潔感；刻意裸露的天花板可見許多外露管線，讓空間精緻中又不失粗獷個性；廚房採半開放式設計，不僅能增加空間深度感，工作人員忙碌的身影也成為一種視覺饗宴。選用灰色為主色，空間中可見深灰、淺灰、藍灰等多種色調的灰，既維持和諧整體性，又能提升空間豐富度。

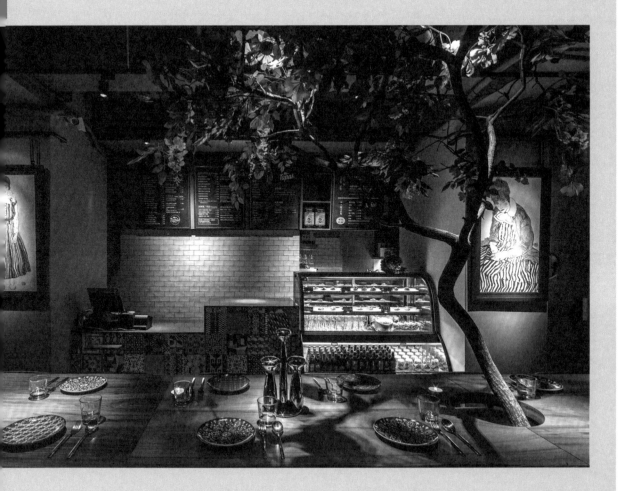

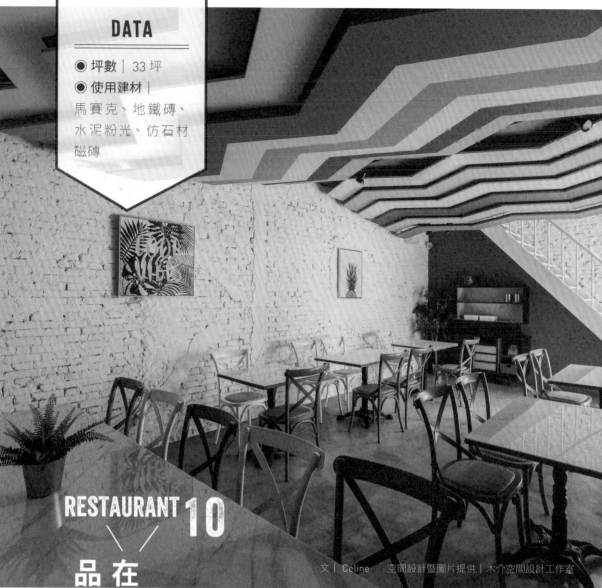

DATA

◉ 坪數│33 坪
◉ 使用建材│
馬賽克、地鐵磚、
水泥粉光、仿石材
磁磚

RESTAURANT 10

品嚐美式拌飯 在蔚藍海岸下

文│Celine　空間設計暨圖片提供│木介空間設計工作室

◆ 業主需求

　　由於餐飲類型屬於新的飲食體驗，在空間動線的編排上，希望能讓客人理解點餐的流程順序，並且進而引導他們進入座位區，除此之外，面對競爭激烈的餐飲市場，期盼能樹立獨有的品牌風格，從 CI 企業識別等平面設計與室內規劃做整體一致的規劃。

◆ 平面規劃

　　獨棟老街屋的一樓為主要營業場所，基地格局呈現一個倒 L 型的結構，特別是前端入口更趨近於長型狀態，於是便整合規劃內、外廚房以及飲品吧檯、結帳等功能，在一步步完成所有點餐流程之後，就自然而然順著動線走進內部的客席座位區。

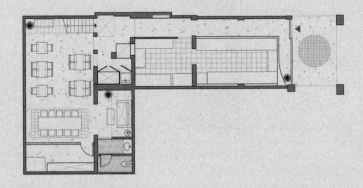

◆ 設計概念

　　起源於夏威夷的生魚拌飯，顛覆傳統日式生魚片料理印象，以白飯為基底，搭配塊狀生魚、配料與多種醬汁一起食用，因此以餐點的獨特性為靈感，從平面 Logo、色彩計畫到空間設計概念便置入「海洋」意象。

　　外觀由原始橘色翻轉為藍白馬賽克，圓形 Logo 招牌直接懸掛於騎樓外牆，並透過地面的巨幅馬賽克拼貼強化餐飲品牌，天花板則將老屋常見的圓形線板與現代燈球做出新舊融合的創意趣味。推開如船艙般的入口進入店內，半高玻璃圍塑的點餐、飲品製作前台，看得見食材的新鮮，兩側牆面以白色地鐵磚對應原始磚牆，交織現代與傳統的獨特風貌。通過走道往內，彷彿有種「柳暗花明又一村」的空間驚喜，藍白漸層天花如海浪般的躍動，映照在亮面仿石材磁磚的桌面上，意外增添視覺的豐富，除多以 4 人桌為配置，更加入長桌規劃，且座位地坪特意貼飾磁磚劃分，讓客席區的空間更具層次變化。

低調材質配色，襯托餐點主題

推開如船艙門片，ㄇ字型檯面提供飲品製作，各式配料盛裝，側牆面保留原始老屋磚牆樣貌，賦予重新刷飾白漆，另一側的牆面則考量壁癌狀況，拆除整治後，貼飾與磚牆呼應的地鐵磚，帶有一點美式復古的氛圍，也交織出現代與傳統的風貌，空間清爽明亮。

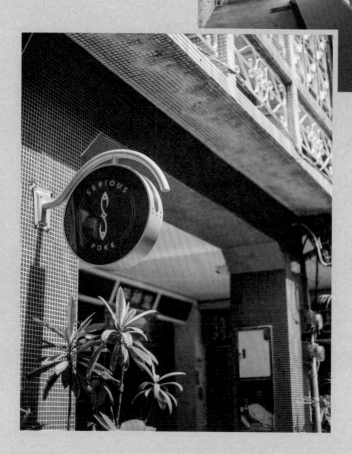

藍白馬賽克訴說海洋主軸

由老街屋改造而成的美式生魚拌飯，跳脫原本橘色外牆，重新飾以藍色馬賽克磁磚呼應餐飲品牌訴求的海洋主軸，同時選擇於騎樓邊懸掛圓形招牌，在匯集店家的老屋之間更為醒目，二樓以上的鐵窗花則重新上漆，保留老房子的獨有韻味。

放大 Logo 拼貼地坪，凸顯品牌特色

拆除騎樓地坪，換上水泥粉光質地，並利用一致的藍白馬賽克磚拼貼巨幅 Logo 圖像，天花板也選用圓形球燈，搭配以木作打造傳統吊燈線板般的燈罩框架，上下相互呼應，創造趣味獨特的入口形象，也加深路過民眾對品牌的印象。

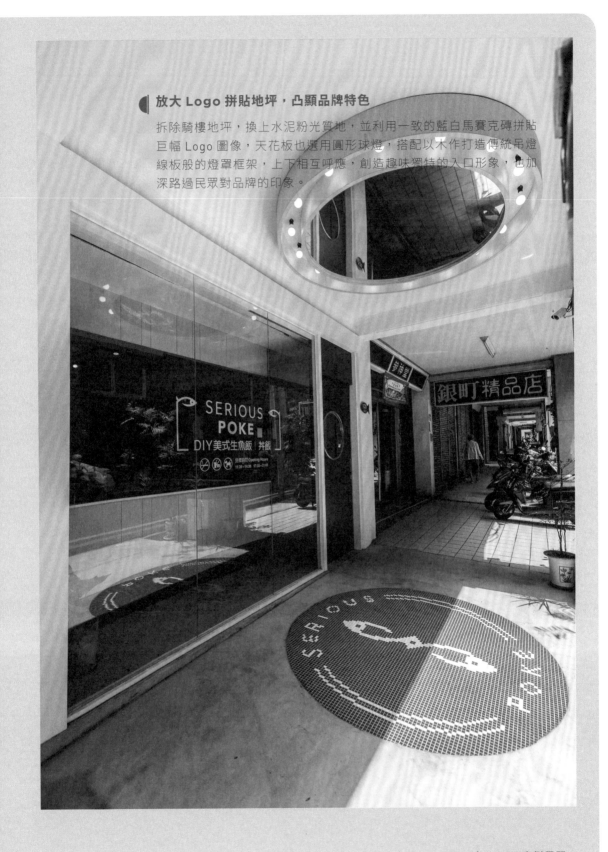

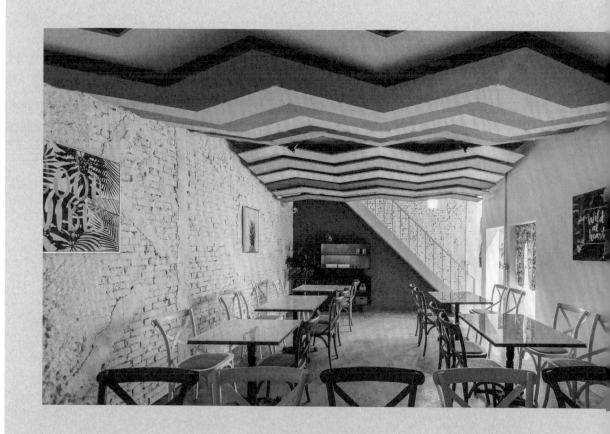

櫃檯內縮給予客人瀏覽菜單時間

考量 Serious Poke 生魚拌飯屬於新的飲食體驗，為此，一進門的點餐櫃檯特意向內退縮，讓客人可以有短暫緩衝停留的時間，瀏覽思考菜單、點餐方式，老街屋的前端長型空間主要做為內外廚房、結帳櫃檯等，點餐買單完畢就順勢往內，選擇喜歡的客席座位。

如海浪般躍動的藍白漸層天花

老屋後半段是主要客席座位，評估此類餐點多為 3～5 人聚會，因此提高 4 人份桌椅的比例規劃，延續海洋意象的藍白配色，加上如海浪般的天花板造型，打造慵懶悠閒的用餐步調，讓人彷彿置身夏威夷般的愜意自在。

鮮明幾何磁磚打造天井小包廂座位

保留原始老屋既有的天井，規劃為半開放的獨立用餐區，頗有小包廂的意味，此處換上雙人沙發、植栽點綴，配上與海浪造型天花巧妙吻合的幾何磁磚打造主題牆面，度假氛圍油然而生，白天陽光灑落更為舒適。

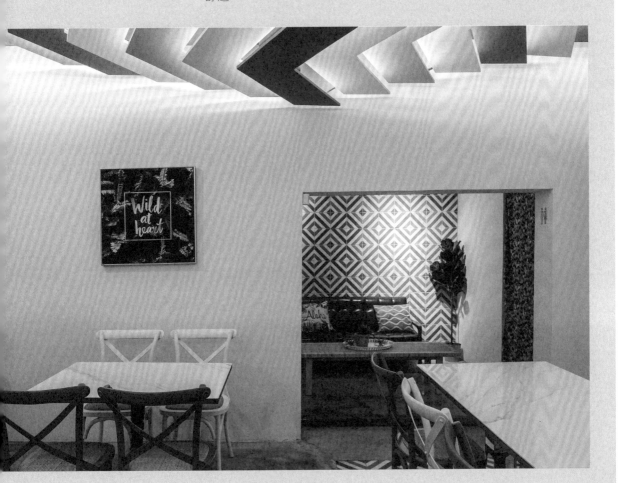

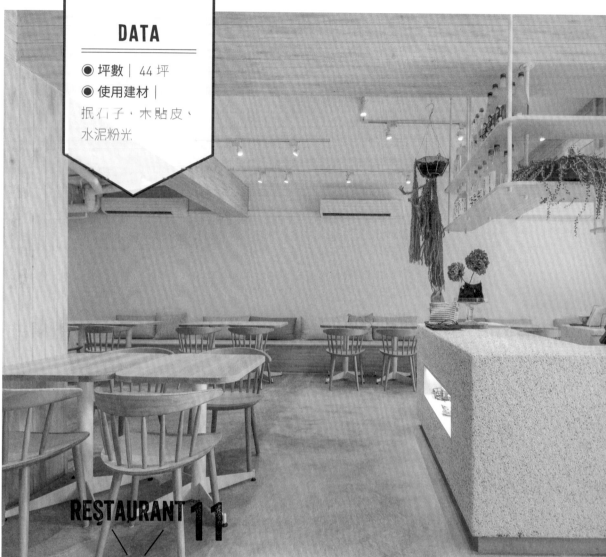

DATA

◎ 坪數｜44 坪
◎ 使用建材｜
抿石子‧木貼皮、
水泥粉光.

RESTAURANT **11**

文｜王玉瑤　　空間設計暨圖片提供｜直學設計

散發淡淡柚子香氣
清新純白空間

◆ 業主需求

　　餐點以日式料理常見的柚子為料理主打賣點，因此空間風格偏向日系風，並強調乾淨、清新特質以呼應清爽的餐點，由於主要消費客層以年輕女性為主，所以希望規劃一個可供消費者打卡的區域，以符合這個族群的消費習慣，並幫助餐廳曝光率。

◆ **平面規劃**

　　由於空間裡有兩根大樑柱，因此在規劃前需先解決樑柱問題。首先將圍繞著入口樑柱的空間，規劃成收銀、選貨區，以此解決樑柱問題，也可劃出內外區域，座位區則先以兩側靠牆做安排，規劃成主要座位區，在不影響行走動線前提下，在中間樑柱的兩側，增添少許座位，增加座位數也可避免空間浪費。

◆ **設計概念**

　　市場口味轉變，業主面臨產業轉型，雖仍以日式料理為主，但提供餐點內容，則改以目前流行的輕食、健康取向的日式輕食，而呼應餐點的改變，空間風格也一改過去濃厚的傳統日式，轉而以清新、療癒做為空間主調。其中最能奠定餐廳第一印象的外觀，蛻去繁複設計，以大量的白做鋪陳，設計與材質刻意精簡，藉此凸顯日式簡約，也可與其他餐廳做出視覺區隔；在入口處白牆搭配柚子 Logo，則成為適合拍照的網紅牆。

　　來到室內，第一眼看到的收銀選貨區，立面鋪貼台灣特有的抿石子，藉此增添純白空間變化，也注入屬於在地的台灣味；至於地面則採用質地粗獷的水泥粉光，沒有多餘接縫線條，融入日式簡約風格，展現質樸特性。空間中的樑柱選用同一材質，鋪貼木貼皮後，噴上白漆再以手工刷白展現斑駁感，成功為空間帶來放鬆用餐氛圍。

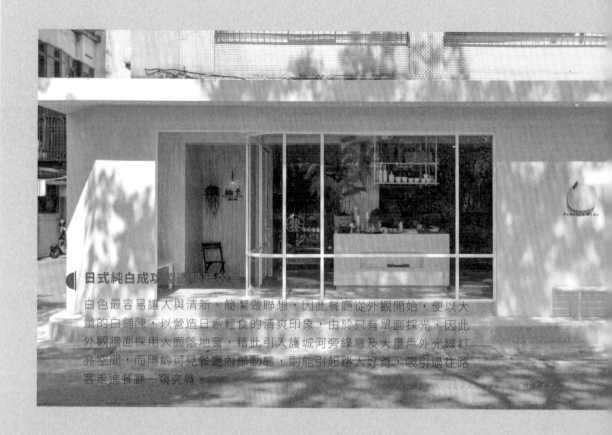

日式純白成功製造吸睛效果

白色最容易讓人與清新、簡潔做聯想，因此餐廳從外觀開始，便以大量的白鋪陳，以營造日系輕食的清爽印象，由於只有單面採光，因此外觀牆面採用大面落地窗，藉此引入護城河旁綠意及大量戶外光線打亮空間，而隱約可見餐廳內部動態，則能引起路人好奇，吸引過往路客走進餐廳一窺究竟。

一抹嫩黃為空間注入活力

輕食料理沒有重油重煙，因此廚房採開放式設計，只簡單以櫃體與開放式層架，隔開來自顧客的直接視線，減少空間封閉感，同時又滿足收納、展示需求，層板刻意延用 Logo 的嫩黃色，適時為空間增添色彩，製造活潑、吸睛效果。

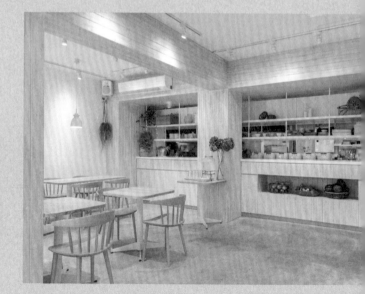

利用軟件家飾增添暖意

過白的空間容易缺乏溫馨感，因此桌椅雖也以淺色為主，但採用具溫潤質感的木素材，藉此不論在視覺或觸覺上，都能帶來更多暖意；另外在長條木椅佈置大量布質靠枕，增加座位舒適度的同時，黃色、綠色、米色等抱枕顏色，也為空間點綴色彩，避免單一白色的單調。

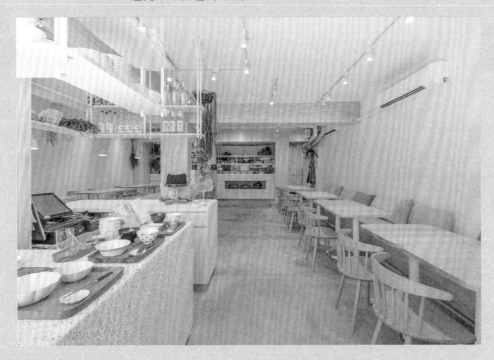

落地窗串起內外互動

餐廳空間雖大，卻只有一面採光，因此在採光面以落地窗做設計，如此便可迎入自然陽光，讓空間變得更為明亮，也符合餐廳原來的清新定位。不過為了避免路人直接視線影響用餐心情，在座位區與落地窗之間規劃收銀檯，除了可阻擋視線，也順勢將座位區與等待區隔開，內外做出劃分也避免影響用餐動線。

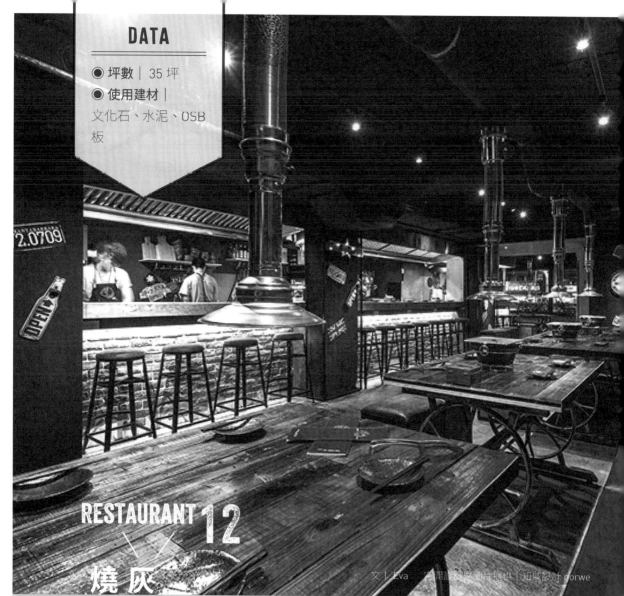

DATA

◉ 坪數│35 坪
◉ 使用建材│
文化石、水泥、OSB
板

RESTAURANT 12

灰黑色調點綴紅銅 燒烤店更高冷粗獷

文｜Eva　空間設計暨圖片提供｜知域設計 norwe

◆ 業主需求

　　此為業主的第二間燒烤餐廳，希望以重工業風為設計主軸，正好能與外露的鍋具、火爐、排煙設備映襯。同時在廚房的規劃上，在具備基本廚具的情況下，訂定流暢的出餐動線。此外，貼心考量顧客需求，希望在每個座位都能安排充電區，提供舒適的用餐環境。

◆ 平面規劃

　　由於原為長型格局，面寬較小，再加上考量出餐動線，因此以訂定廚房吧檯位置為優先，留出寬敞走道。同時兩側吧檯不做滿，不論哪側都能出餐，藉此縮短行走動線。而大門入口則留有一道主牆，巧妙遮掩廚具設備，也順勢形成一字型的座位配置，與吧檯區座位並行，便於服務顧客。

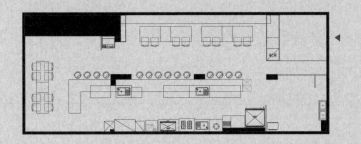

◆ 設計概念

　　以重工業風格為核心的設計下，整體以灰黑色與金屬配件為主軸。入門的左側牆面特地採用深色文化石鋪陳，並以雷射雕刻展示招牌 Logo，黑鐵的金屬質感形成粗獷厚實的視覺主牆，加深顧客印象。在座位區的牆面則沿用原有的石材壁板，改以灰色鋪陳，搭配墨灰色的裸露天花，管線刻意外露，營造濃厚工業氛圍。

　　在格局安排上，則優先考慮廚房動線，順應長型空間的設計，廚具設備沿牆面設置，採用一字型動線；並搭配 L 型吧檯，兩側皆留出入口，方便出餐服務，減少動線距離。而吧檯則兼具備料區與單人座位，檯面採用水泥灌漿，具有散熱快的特色，維持桌面溫度不過熱，用餐更安心。另一側牆面安排 4 人座位區，由於每個排煙管位置需固定，無法移動桌面，考量到併位情況，巧妙在座位之間設計可抽拉桌板，方便擴增座位數。並在每個座位區都配置 USB 充電設備，貼心設想顧客需求，提供舒適用餐環境。

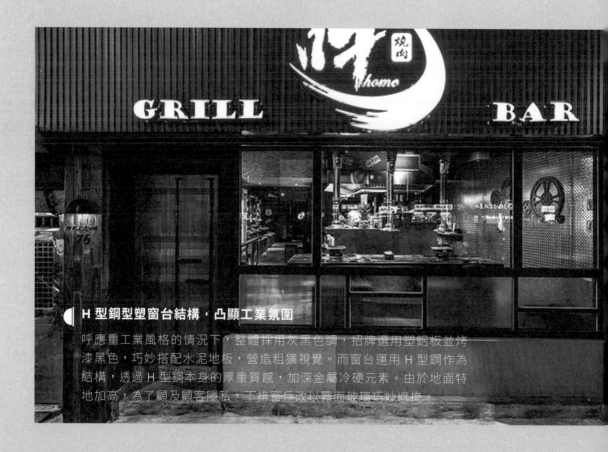

H 型鋼型塑窗台結構，凸顯工業氛圍

呼應重工業風格的情況下，整體採用灰黑色調，招牌選用塑鋁板並烤漆黑色，巧妙搭配水泥地板，營造粗獷視覺。而窗台運用 H 型鋼作為結構，透過 H 型鋼本身的厚重質感，加深金屬冷硬元素。由於地面特地加高，為了顧及顧客隱私，下排窗戶改以霧面玻璃巧妙遮掩。

黑灰色調，打造 Logo 主牆

由於原先空間也是燒烤餐廳，因此保留原有的裸露天花，改以墨灰色鋪陳，入門主牆則改以深色文化石打造，輔以雷射切割的鐵件 Logo，背後映襯燈光，在灰暗的空間中更為突出。搭配煙燻色的實木桌面，並採用紅銅排煙管，注入粗獷質樸韻味，巧妙與工業風格呼應。

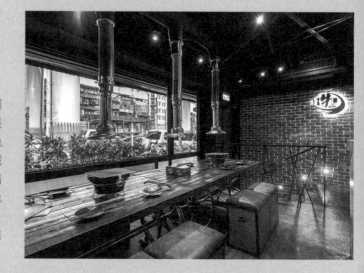

一字型排列，留出通暢動線

格局縱深較長，善用空間長度，座位區與廚房吧檯區皆採一字型配置，中央則留出開闊走道，便於兩側座位的人流同時行走；廚房兩側則留出空間，便於送餐。而走道與座位區上方則採用軌道燈提供照明，方便調整角度，不僅有效引導顧客，光線照在凹凸有致的文化石牆更顯粗獷。

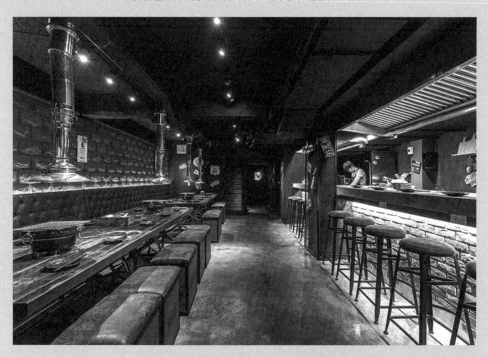

可拆式桌板，便於擴充座位

考量有座位數量調整需求，又受限於無法隨意移動桌椅，因此在設計 4 人桌面基礎下，巧妙設置可拆卸桌板，頓時就能擴充座位數量。搭配內藏收納的復古皮面椅凳，衣物包包都能避免沾附油煙，同時更貼心增設 USB 充電，貼心滿足顧客需求。

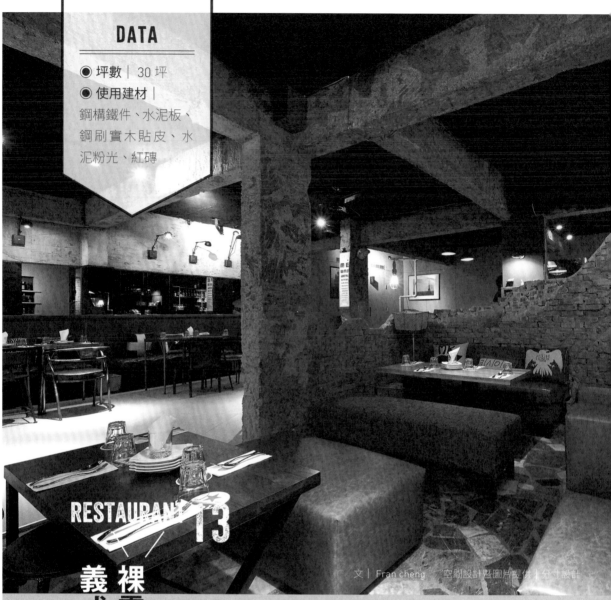

DATA

◉ 坪數｜30 坪
◉ 使用建材｜
鋼構鐵件、水泥板、
鋼刷實木貼皮、水
泥粉光、紅磚

RESTAURANT 13

文｜Fran cheng　　空間設計暨圖片提供｜分寸設計

裸露有理、頹廢當道
義式廚房 FUN 味道

◆ **業主需求**

　　除有拿手披薩與道地義式料理作為招牌菜，店內還賣酒類飲料，加上業主先前的店面就走粗獷風，為延續印象，在新店面指定以 loft 風格設計。在外場設計上希望呈現放鬆、紓壓的地窖空間感；至於機能需求則要有開放廚房與專業披薩窯爐，展現出義式餐廳的特有風情。

◆ **平面規劃**

　　將全區先切分為外場、開放廚房以及後場支援區。首先,外場座位部分依不同用餐需求的客群規劃有四種座區型態,分別為入口右區的沙發區、左側的方桌座位區、中後段可併桌聚餐用的大桌區,以及開放廚房旁的吧檯區,約有 50 人座。廚房部分則有外露式窯爐與後場的西餐爐檯、冷凍儲藏區,此區還規劃有食材及員工進出的專屬動線。

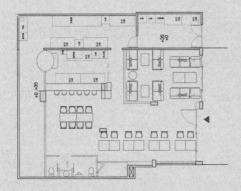

◆ **設計概念**

　　為了讓超過 30 年的老公寓變身為業主希望的 loft 工業風格,分寸設計團隊先將這原本作為住家的隔間牆全部拆除,只剩下結構樑柱,同時在沙發區以新砌的半高紅磚牆創造廢墟景象,凸顯出頹廢的地窖空間感;此區內的家具特別選擇以不同時期與不同款式作混搭,營造出隨興的氛圍。此外,地板保留原本舊宅的蛇紋石,獨特色澤凸顯年代的復古感受,且和外場其它區域新鋪的水泥地板完全契合。除沙發區,外場採開放格局,牆面與樑柱利用夾板脫模或泥作工法來打造裸樑與未修飾的粗獷質感,加上牆面的視覺高度處鋪有帶狀鏡面,讓空間更有延伸感。

　　為了讓餐廳更能融入街景之中,加上崇尚原始、頹廢的作樂氛圍,因此,在空間燈光亮度上傾向幽暗調性,除了走道部分有軌道燈作主照明,各區採壁燈、立燈或工地吊燈等配置,低調地光感讓用餐者情緒更能完全放鬆。

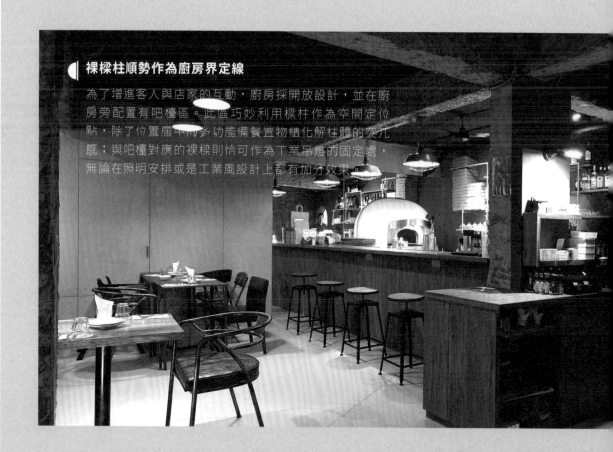

裸樑柱順勢作為廚房界定線

為了增進客人與店家的互動，廚房採開放設計，並在廚房旁配置有吧檯區。此區巧妙利用樑柱作為空間定位點，除了位置居中的多功能備餐置物櫃化解柱體的突兀感；與吧檯對應的裸樑則恰可作為工業吊燈的固定處，無論在照明安排或是工業風設計上都有加分效果。

寬敞街景與慵懶氛圍成為焦點

將店門口玻璃窗向內退縮約50公分，再把柱面原有磁磚敲除，配合特殊泥作工法打造質樸原始感，讓柱上壁燈與舊木招牌更醒目。寬敞的二階式入口改以無障礙設計，搭配純淨水泥地讓街道更舒適寬綽；同時，餐廳內低矮沙發區的陳設，使店內景致有層次地呈現，讓餐廳內有如櫥窗般耀眼、吸引路過目光。

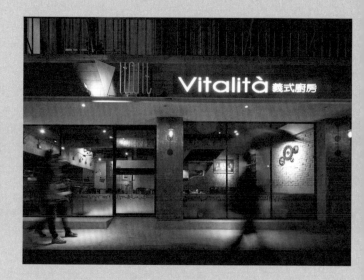

粗獷磚牆、隨興酒櫃散發作樂氣氛

沙發後方為員工出入走道及食材庫存，為作區隔特別將原本大窗以紅磚砌成牆面，再覆以率性白漆融入空間色調，再以齒輪作為裝飾增加工業風元素；此外，考量餐廳內有販賣酒精飲料，在左側將內凹的壁龕設計為酒櫃，不僅增加牆面裝飾，同時也可讓空間更具有飲酒作樂的氛圍。

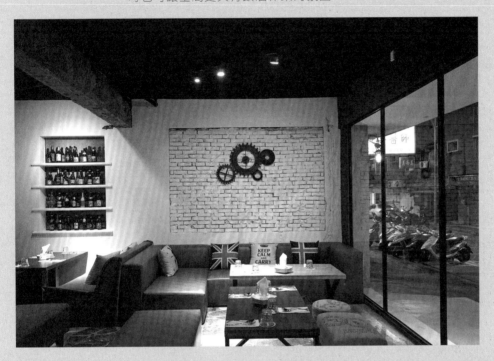

混搭創意打造頹廢沙發區

在全開放格局的外場裡，運用紅磚砌出一道如廢墟般的牆面，圍塑出沙發區的獨立性，同時也營造地窖般的隱密空間感。在家具的選配上刻意採用了不同款式、材質、風格的沙發、桌几，以自由混搭的創意風格隱喻不受約束的空間美感，讓用餐客人在此可完全放鬆。

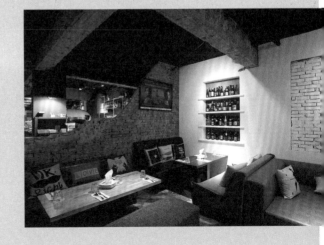

DATA

◉ 坪數｜100 坪
◉ 使用建材｜
紅磚、噴漆、水泥
粉光、回收棧板、
鐵件、鐵網

RESTAURANT 14

文｜陳佳歆　空間設計暨圖片提供｜抱璞室內裝修設計工程有限公司

新世代美食倉庫

運用舊材質打造

◆ 業主需求

　　連鎖燒肉品牌「野宴」從高雄的現址出發，在多年經營之後，業主希望餐廳跳脫以往較中規中矩的內斂形象，空間能展現符合新世代消費族群年輕活力的風貌，除此之外，希望在坪效內安排足夠的座位數量，座位形式也要配合南部消費者的聚會習慣來安排。

◆ 平面規劃

　　燒肉店整體依照業主的營業需求配置，設計師首先和專業廚房設備廠商確定餐廳的核心廚房位置，並將燒肉需要的起炭區放置在動線底端，留下較完整的空間區塊給外場使用，用餐區依照空間形狀分配成六大區域，同時考量到飲料及醬料的取用便利性，將供給吧檯配置在空間中央。

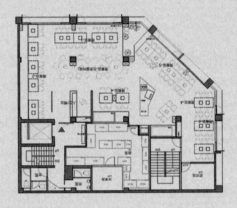

◆ 設計概念

　　這棟老房子對「野宴」餐廳來說是別具意義的起點，設計師在了解業主需求並且勘查現場後，希望發揮原始空間明亮開闊的優勢，同時保留一些舊建築的歷史痕跡，因此將倉庫概念注入餐廳，同時也呼應高雄港都的當地文化，也藉由這樣的空間創意激發出「野宴」的新品牌「鐵工廠燒肉」。

　　空間大量運用鐵件營造工業感，從建築外觀開始就以貨櫃拆下的鐵板加上噴漆手法，創造出引人矚目的風格主題，室內則可以看到汽油桶、鐵網等元素，搭配仿舊的紅磚、木棧板及水泥等原始材質，使整體空間更貼近倉庫的粗獷個性，牆面上還有表現街頭藝術的噴漆圖案和工地用具作為裝飾，成功的將舊有元素解構再以當代手法重新組合，展現年輕活力的空間氣氛。座區以南部用餐習慣規劃 4～6 人為主的座位，在離窗戶較遠的中間區域配置高腳椅，使用餐消費者不會感覺擁擠壓迫，能有較開闊舒適的用餐視野。

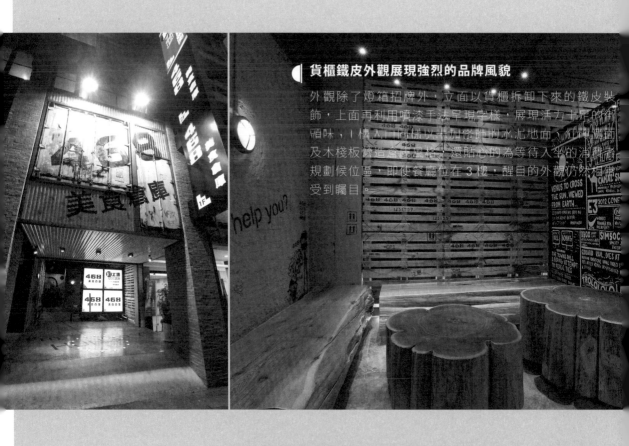

貨櫃鐵皮外觀展現強烈的品牌風貌

外觀除了燈箱招牌外，立面以貨櫃拆卸下來的鐵皮裝飾，上面再利用噴漆手法呈現字樣，展現活力十足的街頭味，1樓入口以天加懷舊的水泥地面、紅磚牆面及木棧板營造意象風格，還貼心的為等待入座的消費者規劃候位區，即使餐廳位在3樓，醒目的外觀仍然相當受到矚目。

依照餐廳定位規劃動線及配置座位

燒肉店和一般餐廳最大的不同是，每個座位都要安裝排油煙設備，因此座位必須固定不能任意移動，並配合燒肉店中價位的定位，儘可能充分利用坪效，將空間維持一條120公分以上的主動線再串起次動線和小動線，使得高達104人的座位也不會感覺侷促。

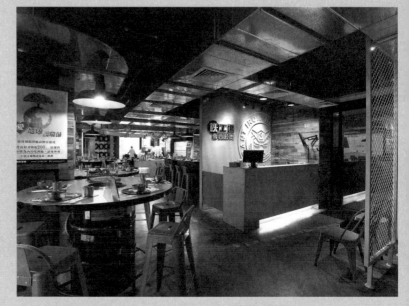

重組舊元素展現老建材獨特魅力

空間內部牆面運用多種原始材質來表現，像是拆除原本木作後的水泥牆，刻意保留灌漿的模板痕跡，或者仿舊紅磚、回收木材及厚實的貨櫃鐵皮，其他需要區隔空間的地方，則用鐵網保持視覺穿透，這些具有手感的材質被重新組合，以新觀點詮釋倉庫粗獷的樣貌。

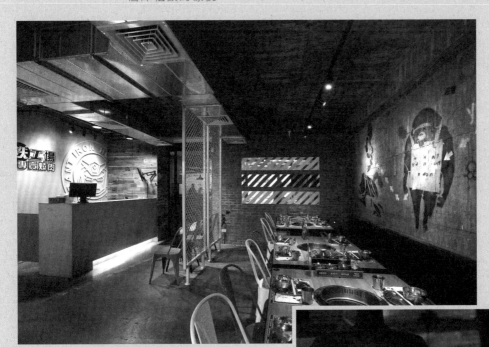

善用間接燈光營造熱絡用餐氛圍

大面的玻璃落地窗是空間優勢，不但為空間引入充足的採光，同時帶來良好的窗景視野，除了美好自然光之外，餐廳利用間接光營造溫暖的用餐氛圍，在每張桌子上方打燈，一方面讓晚上用餐時能有足夠的照明，空間也因為燈光有了不同的氣氛。

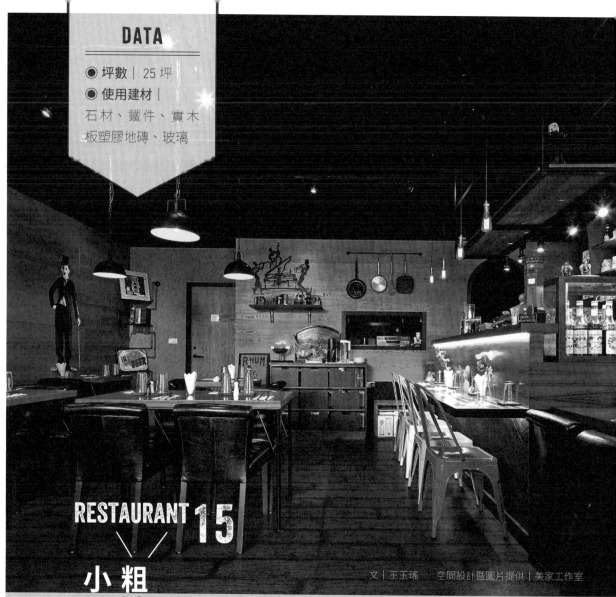

DATA

◉ 坪數 | 25 坪
◉ 使用建材 |
石材、鐵件、實木
板塑膠地磚、玻璃

RESTAURANT 15

小聚空間 — 粗獷卻不失溫馨的

文 | 王玉瑤　　空間設計暨圖片提供 | 美家工作室

◆ 業主需求

業主本身為專業廚師，因此在規劃出廚房位置後，所有廚房設備皆依料理需求由業主自行安排，在空間上則希望除了一般座位區的規劃外，還想要有可和客人進行互動的吧檯區，考量到空間整體舒適性，希望可以有良好通風。

◆ 平面規劃

　　餐廳主要提供餐點，用餐客人多以 2 人至 4 人為主，因此座位區也以此做為規劃基準，由於也提供調酒，深夜可能轉為偏酒吧經營，因此吧檯亦結合座位設計，並在窗邊安排單人吧檯座區，方便與客人互動，平時也可滿足一人用餐需求。

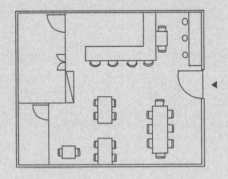

◆ 設計概念

　　對於這家店的風格樣貌，業主一開始便有很明確的想像，於是設計師便以業主對風格與配色的喜好為基礎，來為這家店進行設計、規劃。

　　業主喜歡工業風，但用餐空間不適合使用太過冰冷的材質，因此在材質選用上，除了採用粗獷可呈現工業感的材質外，空間裡也大量使用木素材，並選用紋理鮮明且深色木質調，為空間帶來溫馨與沉穩質感，至於工業風空間常見的鐵件元素，則出現在吊燈、書報架、單椅、吊櫃等地方，雖然屬於點綴性質，卻能立刻讓人感受到空間風格主題。

　　座位區規劃以 2 人和 4 人座為主，另外並規劃出兩個吧檯座區，提供單人用餐需求，想一個人靜靜享用餐點，最適合可看著街景的窗邊吧檯座區，想小酌喝點調酒，與工作人員簡單互動，可選擇與飲料吧檯結合的座區。空間坪數嚴格來說不算大，但座區動線巧妙將用餐客人做出區隔，即便在同一空間裡，仍可各自享受食物與空間氛圍，而不會互相打擾。

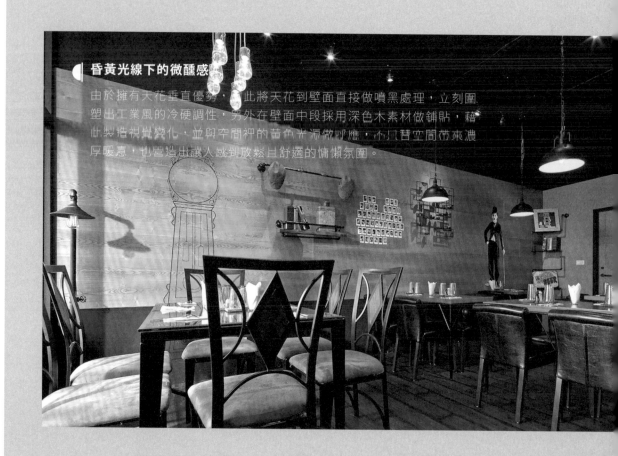

昏黃光線下的微醺感

由於擁有天花垂直優勢，因此將天花到壁面直接做噴黑處理，立刻圍塑出工業風的冷硬調性，另外在壁面中段採用深色木素材做鋪貼，藉此製造視覺變化，並與空間裡的黃色光源做呼應，不只替空間帶來濃厚暖意，也營造出讓人感到放鬆且舒適的慵懶氛圍。

材質混搭豐富空間元素

在餐飲空間裡，吧檯是料理舞台也是視覺焦點，因此混搭木質調與石材兩種材質做為立面主視覺，另外以長條 LED 燈做為照明主要光源，當光線打向桌面透過反射，可製造出打亮吧檯產生聚焦效果，延續工業風調性，選用鐵件單椅並採多色搭配，為空間加入輕快活潑感。

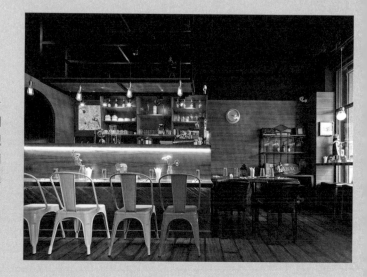

深色立面營造餐酒館印象

餐廳除了提供餐點也有調酒，因此外觀設計刻意採用深色以營造出深夜小酒館印象。立面統一為黑色，唯一的視覺亮點，便是以實木板結合鐵件的大門門扉，實木板染成穩重色澤，鐵件則塗刷上棉棉漆製造粗獷質感，藉由後續材質加工，讓工業風主調更到位。

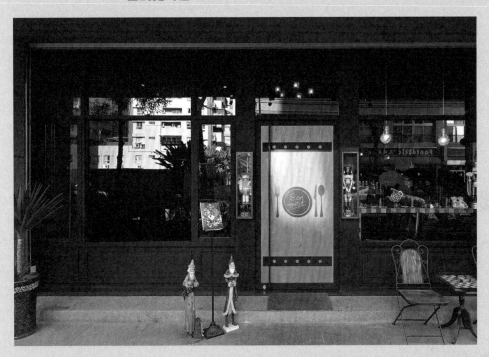

鮮豔跳色成為視覺亮點

特別選擇其中一面牆以及門片，塗刷上土耳其藍，在濃厚沉穩的空間用色裡，讓人眼睛為之一亮，鮮豔色調更帶來活潑視覺效果，而牆面上以鐵件打造而成的造型層架，除了呼應空間風元素，更成為牆面獨特的點綴。

LET'S TALK ABOUT

CAFE

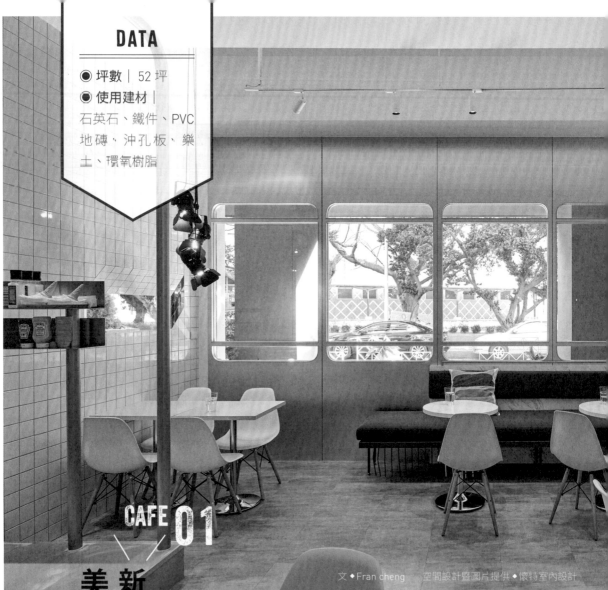

DATA

◎ 坪數｜52 坪
◎ 使用建材｜
石英石、鐵件、PVC
地磚、沖孔板、樂
土、環氧樹脂

CAFE 01

新少女食代
美式漢堡韓妝粉嫩

文 ◆ Fran cheng　　空間設計暨圖片提供 ◆ 懷特室內設計

◆ 業主需求

　　想在競爭激烈的餐飲業界佔得一席之地，除了餐點還要有賣點。因此這間美式漢堡店顛覆傳統印象，擺脫美式飲食給人的不羈豪邁感，而是鎖定年輕人喜歡的新潮空間品味，以更有設計感與豐富色彩的用餐環境創造話題，以便與時下連鎖漢堡店區隔市場，讓人重新認識新式精緻漢堡。

◆ 平面規劃

　　將騎樓結構柱融入藍色招牌，讓整個店面在街頭更顯出色，並利用騎樓規劃出以地鐵車窗為背景的戶外座區。進入店內首先映入眼簾的是吧檯區及開放廚房，接著左轉穿越由金屬銅管圍塑出的門拱就進入主要座位區，因空間有限所以採取開放格局設計，除了利用柱體的兩側規劃二區固定長椅桌區，另有靈活性較高的可移式圓桌與方桌區。

◆ 設計概念

　　韓流來襲！在台灣不僅韓國美食大受歡迎，如少女時代般的韓系粉嫩設計更是風靡年輕世代。看準韓流正熱，GUYS BURGER 鎖定以柔美時尚的韓系粉嫩色調為視覺主軸，再搭配紐約地鐵月台的風格語彙營造出輕工業風的率性，透過甜美漾彩的家具、螢光色調招牌，以及酷炫有型的鐵件、銅管、泥地等設計元素，混搭出對比、衝突的活力空間感。開幕至今已引起不少話題，成為年輕人拍照上傳、打卡的熱門餐廳。

　　店內色彩計畫可由門口木紋壁面上的巨型漢堡招牌看出端倪，由外圍的湛藍搭配內部的粉紅、金黃線條，加上燈管採螢光色系更顯俏皮，對應於空間中以藍與白色作為基底色調，配合香檳金地鐵車窗造景及貫穿室內的銅管元素提升精緻感，最後粉紅餐椅與粉色燈光則具畫龍點睛之效，讓韓系浪漫美學在空間中炸開，成功營造出美食、享樂的歡愉氛圍。

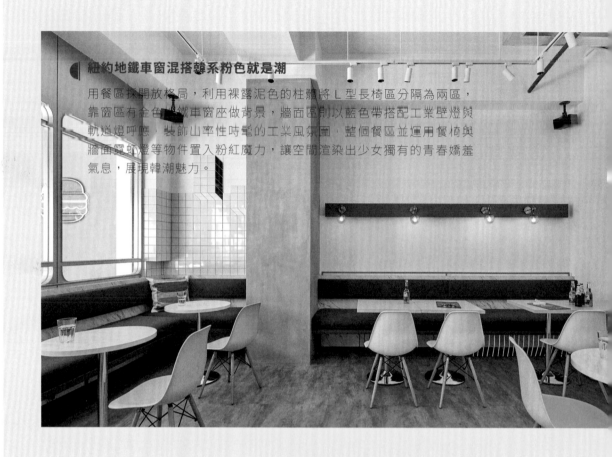

紐約地鐵車窗混搭韓系粉色就是潮

用餐區採開放格局，利用裸露泥色的柱體將 L 型長椅區分隔為兩區，靠窗區有金色地鐵車窗座做背景，牆面區則以藍色帶搭配工業壁燈與軌道燈呼應，裝飾出率性時髦的工業風氛圍。整個餐區並運用餐椅與牆面霓虹燈等物件置入粉紅魔力，讓空間渲染出少女獨有的青春嬌羞氣息，展現韓潮魅力。

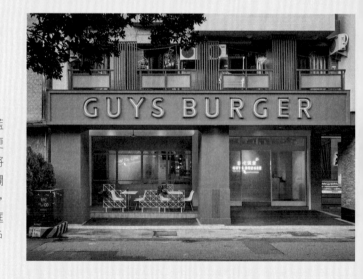

藍底金字招牌佇立街頭超搶眼

在店前的騎樓區選取招牌的湛藍主色來包覆建築柱體，襯托出更顯色而令人注目的金色店名；將騎樓空間搭配白色幾何造型柵欄設計，圍塑出輕鬆的戶外用餐區，而店內香檳金色的地鐵車廂窗框造景，與粉色燈光恰好也成為戶外區的最佳背景。

金色銅管指引動線進入用餐區

進入店內，首先見到白色如融雪的吧檯與開放廚房，搭配藍色環氧樹脂鋪面的架高地板，予人清涼來勁的第一印象；此外，金色造型銅管引導動線讓客人向左進入店內，除了地板材質與高低差區隔出吧檯及用餐區，白色地鐵磚牆和木地板為空間加溫，讓用餐區營造出舒適安穩氛圍。

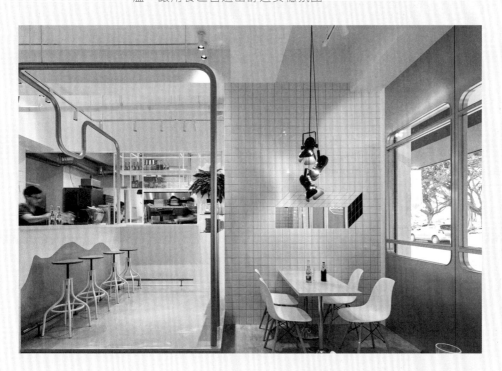

少女心大爆發的粉色工業風

為延續風格，洗手間也改以粉紅與白色為主視覺，尤其粉紅色框框的鐵網窗框將酷酷的工業風元素轉為少女風，設計趣味讓人會心一笑。地板則選配藍、黑、白色的款式，以幾何圖騰創造普普視覺，為美式漢堡店增添幾許摩登感，並可與店內其它區的幾何設計元素形成呼應效果。

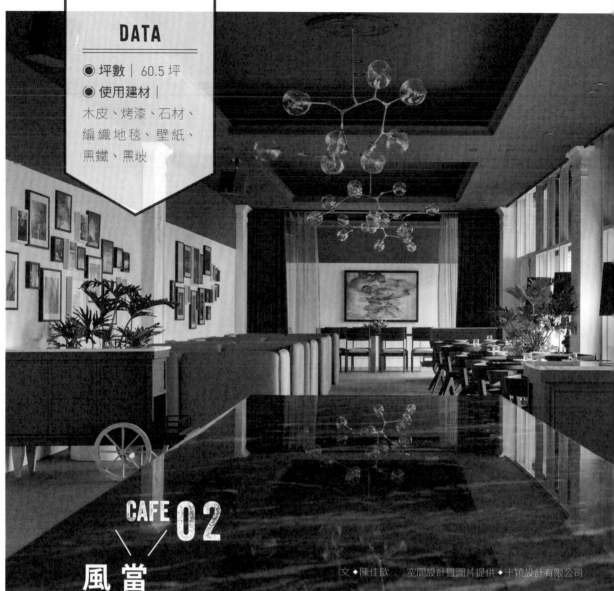

DATA

◉ 坪數｜60.5 坪

◉ 使用建材｜
木皮、烤漆、石材、
編織地毯、壁紙、
黑鐵、黑坡

CAFE 02

文◆陳佳歆　空間設計暨圖片提供◆十穎設計有限公司

當代手法描繪古典
風格呈現如畫空間

◆ 業主需求

　　秀泰影城內的秀咖啡已營業多年，在第二代接手後希望能重
新型塑空間風格，給消費者嶄新的空間感受；由於咖啡廳位置緊
臨電影院放映廳，在設計規劃上必須依循原有空間限制及消防法
規，同時也希望改善原有的開放式入口，使得咖啡廳和電影等候
區界線模糊，當人潮眾多時略顯混亂的問題。

◆ 平面規劃

　　秀咖啡的位置是影廳規劃後所切割下的畸零區，雖然形狀比例非常狹長，但因為廚房不在咖啡廳內，整體空間完全以消費者使用需求規劃，包括單人獨享的高腳椅座區，臨窗的 4 人座區，適合 4～6 人聚會的沙發區及最底端的包廂空間，並配合長型空間將座位安排在左右 2 側，留出中央單純的直向動線貫穿其中。

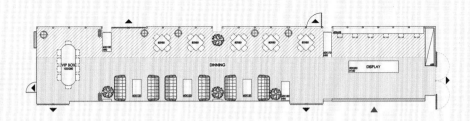

◆ 設計概念

　　位在秀泰影城內的秀咖啡一直扮演著舉足輕重的角色，設計師重新審視室內與室外、家具與空間的關係，並從消費者使用情境思考規劃配置，讓秀咖啡未來能更從容面對多元的空間需求。

　　在著手規劃時，設計師必須緊守影城消防法規，不但座位要避開緊急逃生口，還要完全使用活動式家具和設備，人流走動時不能打擾影廳觀眾，同時延續整個影城的調性。設計師希望能為在市區的秀咖啡營造出遠離喧囂的悠閒感受，因此以現代手法詮釋古典元素，選擇沉靜的湖水藍作為主色調並刻意安排在天花板，與其他金、黑和白色配色，形成上重下輕的獨特空間體驗，視覺也因此集中在窗景使戶外綠意與室內相輝映。

　　座位從開放到私密區域作漸進式安排，由筆直的主動線串連創造景深，入口單人座區增加吧檯界定內外，也成為一個簡單的活動場地，底端包廂以布幔區隔，並安排較正式的長餐桌坐鎮，最後以一幅優雅的畫作為咖啡廳端景焦點。

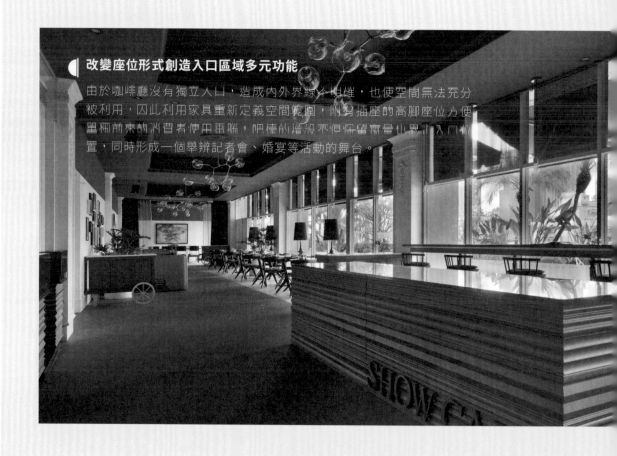

改變座位形式創造入口區域多元功能

由於咖啡廳沒有獨立入口，造成內外界線不明確，也使空間無法充分被利用，因此利用家具重新定義空間範圍，附身插座的高腳座位方便單獨前來的消費者使用再隔，吧檯的增設不但保留窗景也界定入口位置，同時形成一個舉辦記者會、婚宴等活動的舞台。

大膽用色創造鮮明識別度

濃郁的湖水藍以色塊手法做表現，讓看似大膽的用色卻不顯得突兀，自然色調再以金色配件及燈飾點綴，反而與窗外綠意和天色光景呼應；地板則以暖灰色編織地毯與木地板搭配，不但堆疊出空間層次，地毯也具有降低來往腳步聲作用，避免影響到影廳的觀眾。

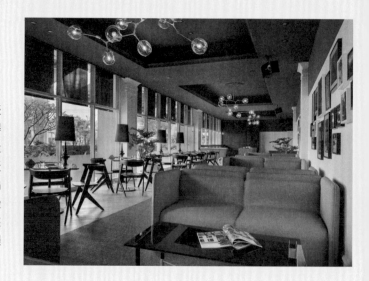

調整餐桌椅尺寸誘導視覺放大空間感

單純的直向動線讓服務人員更有效率的掌握消費者動態，帶動視覺延伸也使空間感更為深邃；總體座位數沒有太大變動，而是調整了家具比例與形式，以簡約線條加上尺寸稍微縮小的家具來對應空間比例，構成更寬闊舒適的空間感。

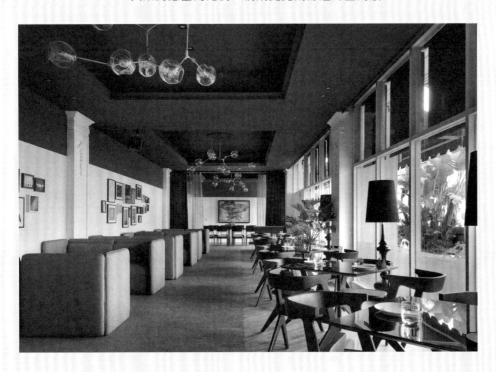

強化窗景與光線展現空間優雅特質

從入口、座位區到包廂每個角落都能享受到美好的日光及風景，複合形式座位規劃滿足不同需求的消費者，金色透明吊燈取代原本的水晶燈，讓簡約的古典風格增添了當代感，整體空間以色調、家具與光線交織出優雅寧靜的氛圍。

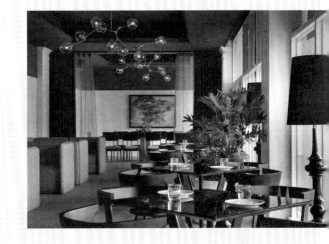

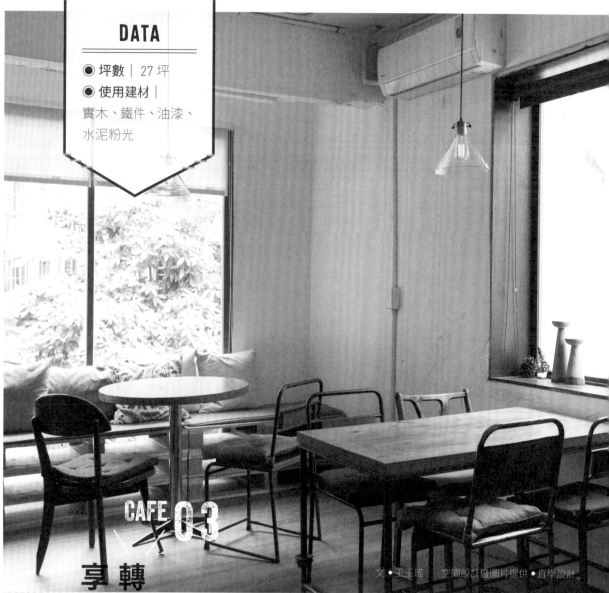

DATA

- ◉ 坪數 | 27 坪
- ◉ 使用建材 |
實木、鐵件、油漆、
水泥粉光

CAFE 03

轉進巷弄 享受寧靜咖啡時光

文 ◆ 王玉瑤　　空間設計暨圖片提供 ◆ 直學設計

◆ 業主需求

　　來自香港的業主，喜歡台灣老屋的質樸，及獨棟建築難得擁有的絕佳採光，因此重新改造裝潢時，強烈希望可以引進戶外光線，讓空間不只變明亮，也能藉由灑落進來的光線，營造出愜意的悠閒氛圍。原始廚房位置與設備不敷使用，需重新規劃，以利未來提供簡易餐點使用。

◆ 平面規劃

　　原來一樓被吧檯佔據，動線不良且空間感覺擁擠，除了吧檯座位，無法再設置座位。重新確立餐點內容後，將吧檯與廚房功能整合，廚房規劃配置改為環狀呈現，順暢的動線讓工作更有效率。另外拆除隔牆，釋放出更多空間，以規劃便於客人點餐，行走的寬敞動線。二樓以長桌、4人桌、圓桌等桌型重新安排座位區，利用不同桌型增加空間活潑律動感，同時藉由桌椅擺放位置，重新梳理出順暢、舒適的動線。

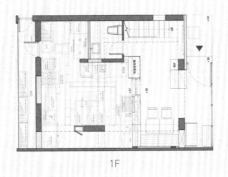

1F

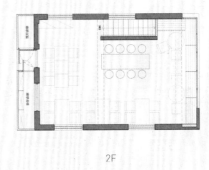

2F

◆ 設計概念

　　一個愛喝咖啡的香港女孩，因緣際會接下了「多麼咖啡」的經營，除了延續咖啡館的經營，另一件最重要的事，便是將她在台灣感受到的悠閒氛圍與奢侈採光，重新植入到這個幾十年的老空間。

　　過去雖擁有獨棟採光優勢，卻沒有好好利用，因此為了引入最大量自然光源，將一、二樓的陽台區與室內空間做整併，光線因此可以直接灑落室內不受阻礙，採光效果自然加倍；而取代陽台的長型落地窗，除了有助於引入光線外，全新打造的俐落窗型，更巧妙融入建築外觀，型塑出咖啡館第一印象。過去一樓缺乏規劃造成的擁擠問題，藉由改變入口位置、吧檯內縮與陽台隔牆拆除，讓空間變得開闊、寬敞，客人進門點餐、等待不再感到侷促，心境上也會更加輕鬆。不同於空間大幅調整，保留部分舊有元素及建材，利用水泥、舊木這類原始質感融合新舊，增添沉穩悠閒氛圍，也保留業主喜愛的老屋樸實韻味。

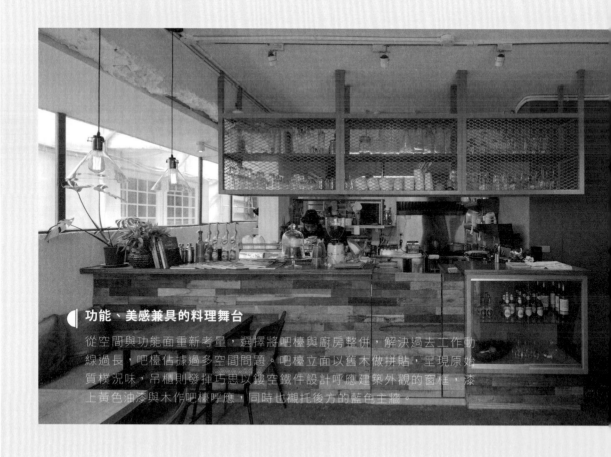

功能、美感兼具的料理舞台

從空間與功能面重新考量，選擇將吧檯與廚房整併，解決過去工作動線過長，吧檯佔據過多空間問題。吧檯立面以舊木做拼貼，呈現原始質樸況味，吊櫃則發揮巧思以鏤空鐵件設計呼應建築外觀的窗框，漆上黃色油漆與木作吧檯呼應，同時也襯托後方的藍色主牆。

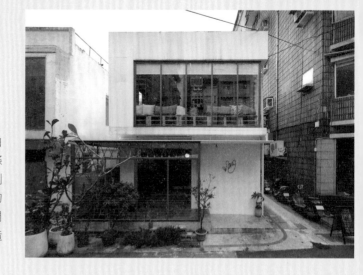

清新外觀融入巷弄寧靜氛圍

建築外觀刻意收齊線條，並以白色漆料打造極簡潔淨印象，線條修長的長型落地窗，鐵件窗框刻意刷成綠色，除了是呼應植栽的自然綠意，同時也能自然融入周遭環境，縮短與客人距離，營造如住家般的親和感。

多種桌型打造不同悠閒景象

二樓為主要座位區，除了考量座位數外，為了讓座位區更靈活運用，採用方桌、圓桌和吧檯桌幾種桌型，因應人數需求，同時增添空間變化，製造活潑視覺效果。並沿用前店家留下的桌椅，融入現有空間風格調性，圍塑出無壓療癒氛圍。

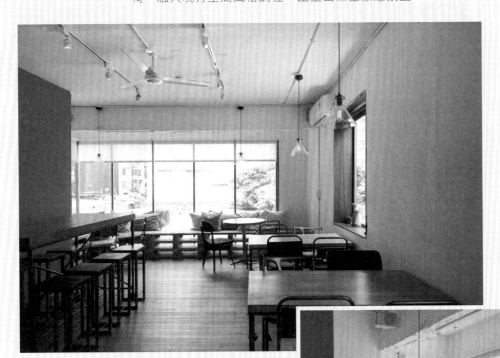

粗獷棧板變身舒適座位

靠窗區是最受歡迎的區域，因此在沿著窗邊的座位區，不使用一般單椅，而是以棧板堆疊出長條椅，擺放大量抱枕並增加坐墊，藉此提昇使用舒適感，也讓坐在此區的客人，可以更悠閒地享受繁忙城市裡，難得的輕鬆愜意。

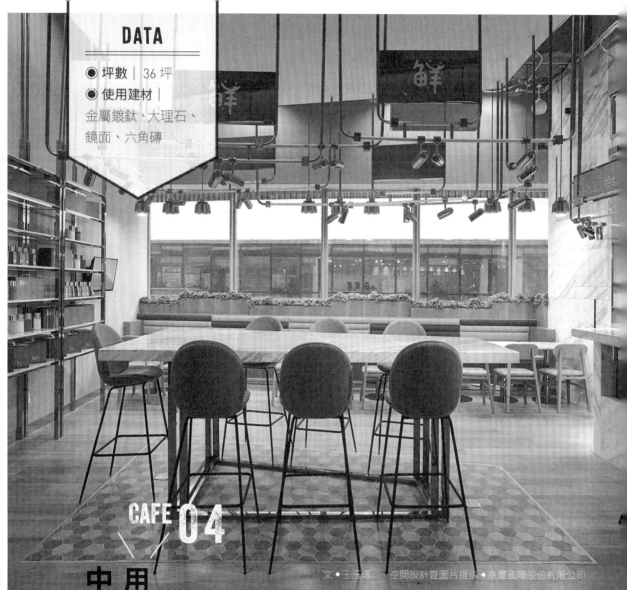

文 ◆ 王玉瑤　　空間設計暨圖片提供 ◆ 京璽國際股份有限公司

DATA

- ◉ 坪數｜36 坪
- ◉ 使用建材｜
金屬鍍鈦、大理石、
鏡面、六角磚

CAFE 04

用現代手法詮釋
中國傳統飲食文化

◆ **業主需求**

　　煲湯雖為中國傳承已久的代表性飲食之一，但給人花時間且不方便食用的印象，因此業主除了在商品上顛覆舊有行銷方式外，希望實體空間也能跳脫舊有思維，以全新的現代手法做詮釋，並在座位安排融入西式概念。另外需預留商品展示空間，以便進一步讓消費者了解鮮喝湯的產品。

◆ 平面規劃

在扣除廚房空間後，為了讓剩餘約 36 坪的空間更有效利用，採多元座位形式設計，首先入口左側與靠窗區，以長條沙發椅搭配 2 人桌做規劃，隨時可併成 4 人座位，是高機動調配座位區，空間正中間位置，則以 6 ～ 8 人長桌配置，提供單人或者多人選擇，另外劃出包廂座區，若有多人聚餐，也能享有獨立空間需求。

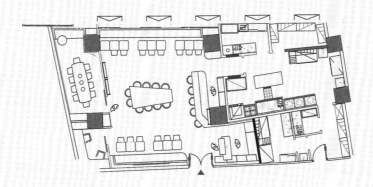

◆ 設計概念

從古至今煲湯雖受到中國人喜愛，但一道成功的湯品需要長時間的製作與準備，因此煲湯受限於只能在餐廳或者家裡食用。為了推廣並讓更多年輕世代接受煲湯文化，業主透過改良將煲湯以方便食用的冷湯樣貌做販售，並融入五行蔬果元素，以符合時下追求健康的飲食潮流。回歸到實體空間，呼應商品創新精神，跳脫煲湯與傳統中式餐廳的連結，以清爽、舒適做為空間風格主調。首先以青草綠鋪陳空間自然療癒調性，接著再以大量玫瑰色鍍鈦金屬與大理石展現出空間的細緻氛圍，最後加入木質元素點綴，藉由多種材質的混搭，圍塑出一個精緻又不失溫度的新式餐飲空間。

空間規劃上確定大長桌位置後，其餘座位則沿窗戶與牆面安排，採用機動性高的 2 人桌形式，便於因應人數調整，另外還設有吧檯高腳椅和包廂座區，滿足一人、多人使用，而多元形式安排，在滿足座位數量與彈性需求的同時，讓空間層次變得更為豐富有律動感。

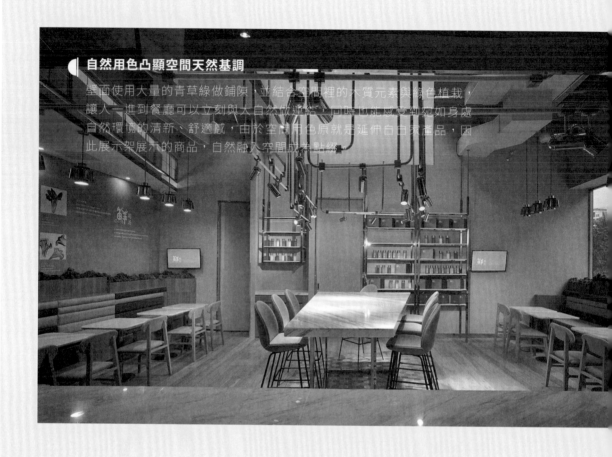

自然用色凸顯空間天然基調

壁面使用大量的青草綠做鋪陳，並結合空間裡的木質元素與綠色植栽，讓人一進到餐廳可以立刻與大自然做連結，同時也能感受到宛如身處自然環境的清新、舒適感，由於空間用色原就是延伸自家產品，因此展示架展示的商品，自然融入空間成為點綴。

奢華材質展現大器質感

順著空間樑柱延伸成為製作飲料的吧檯，並在表面貼覆大理石材，藉由材質本身具有的奢華質感與天然紋理，不只豐富了空間質感與層次，被大理石包覆的具大量體，更成為空間裡引人注目的吸睛焦點，至於石材的冰冷感，則透過黃色光線間接投射，注入少許溫度。

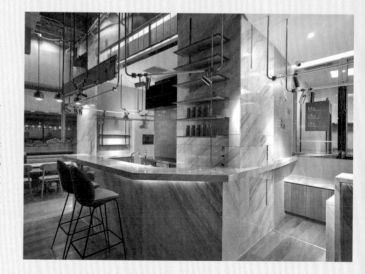

◀ 相異材質圈圍視覺焦點

地面採用六角磚拼貼，不只明顯框出高腳長桌區，也讓此區成為空間視覺焦點，拼貼形狀更與桌面形狀相呼應，為視覺增添趣味變化。為了避免造成其他座區壓迫感，原本的高腳吧檯桌面調降至 90 公分，化解高低差讓整體空間視覺更加和諧。

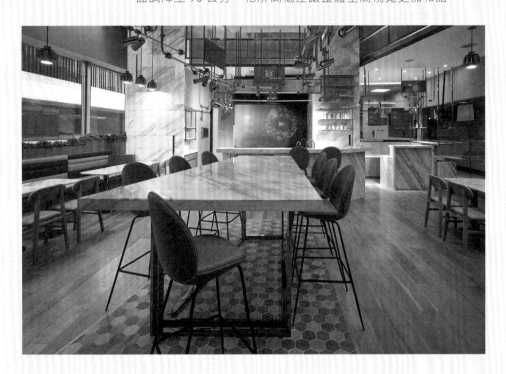

◀ 材質、燈光堆疊出精采畫面

空間看似簡單，其實處處皆有細膩安排，像是天花便以垂直森林做發想，採用金屬鍍鈦打造結合管線的造型燈具，除了照明功能，錯落有致的管線也為天花製造驚喜亮點，透過吊架的位置，更巧妙界定出空間範疇，兼顧開放與分區需求。

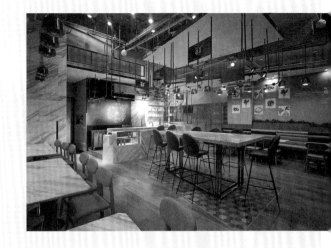

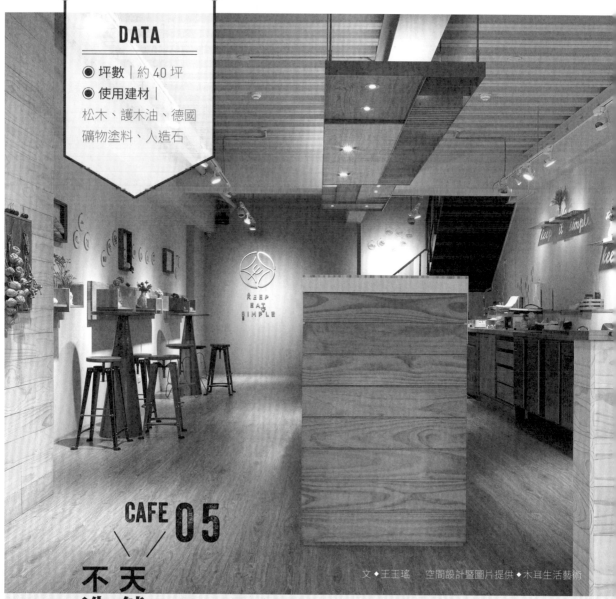

DATA

◉ 坪數｜約 40 坪
◉ 使用建材｜
松木、護木油、德國
礦物塗料、人造石

CAFE 05

天然素材圍塑
不造作自然氛圍

文 ◆ 王玉瑤　　空間設計暨圖片提供 ◆ 木耳生活藝術

◆ 業主需求

　　雖是販售料理的餐廳，但希望避免過重的商業感，打造出一個宛如居家般的溫馨空間，由於未來有開班授課計劃，因此需規劃可供學生上課做麵包的大型檯面；座位安排上不以數量取勝，而是希望以舒適為首要考量，以提供消費者悠閒的早午餐體驗。

◆ 平面規劃

　　以一座吧檯整和點餐、收銀、飲料製作等功能，不過因此佔據了一樓大部份空間，於是順勢延伸出烘焙課所需的大型檯面結合，創造座位同時又滿足烘焙課需求，廚房後場獨立在三樓，縮短與主要座位區的二樓動線距離，便於出餐。

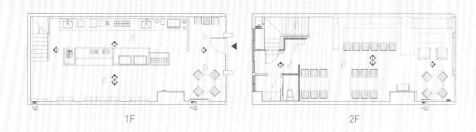

1F　　　　　　　　　　　　　　　2F

◆ 設計概念

　　以提供手作麵包為賣點的早午餐店，其實是店主的第二間店，開店動機單純只是希望讓更多人了解、享用手作麵包的美味，因此除了餐點以此為概念外，也希望將手作麵包衍生出的自然、簡單精神，融入店面裝潢。

　　對應這間店的理念與定位，設計師以極簡設計做回應，不只刻意減少繁複設計手法，天花選擇不做封板讓管線自然裸露，除了以少量金屬鋁板點綴外，讓整個空間盡量維持最簡單的樣貌。

　　使用材質以大量松木，營造出如森林般療癒、自然氛圍，更特別採用礦物塗料，徹底實踐自然、健康理念。不同於一般餐廳追求坪效、最大座位數，座位區間距拉大，藉由寬鬆座位安排，讓人不自覺產生安心、放鬆感，搭配上溫潤的手作木質家具，讓空間倍感溫馨，宛如置身在自家客廳一樣舒適、自在。

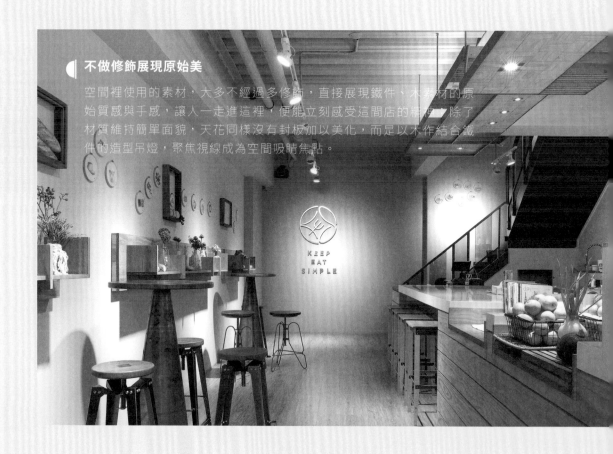

不做修飾展現原始美

空間裡使用的素材，大多不經過多修飾，直接展現鐵件、木素材的原始質感與手感，讓人一走進這裡，便能立刻感受這間店的精神。除了材質維持簡單面貌，天花同樣沒有封板加以美化，而是以木作結合鐵件的造型吊燈，聚焦視線成為空間吸睛焦點。

巧思設計滿足多重使用

吧檯原本主要功能為飲品、甜點製作，為了滿足烘焙課揉捏麵糰的大檯面需求，吧檯尺度特別加長，沒有上課時，這裡就是高腳吧檯區，檯面採用人造石，後續保養、清理簡單，價格也比較平實。

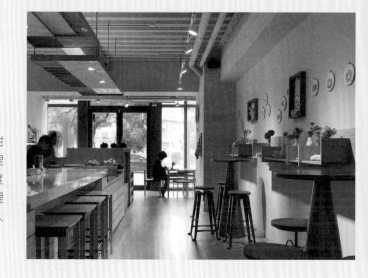

◗ 多元安排型塑各種情境想像

二樓主要座位區間距加大，避免過於擁擠，桌椅則以大長桌、4 人座等多元形式做安排，滿足人數上的需求，也為空間帶來活躍的視覺律動感，而最受歡迎的靠窗沙發區，則讓人有回到家的全然放鬆感受。

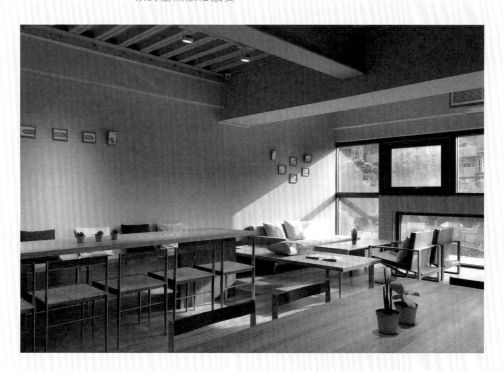

◗ 手工訂製增添空間獨特性

座位區每件家具皆出自手作訂製，利用手作質感來減少制式化的單調與商業感，並使用紋理鮮明的松木做為家具基材，凸顯木質紋理豐富視覺，最後搭配布質沙發、抱枕，成功讓空間裡的溫馨氛圍更加乘。

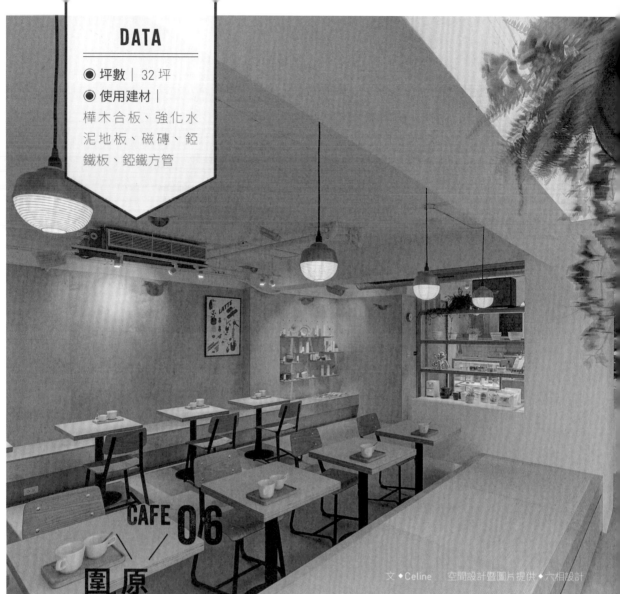

DATA

◉ 坪數 | 32 坪
◉ 使用建材 |
樺木合板、強化水泥地板、磁磚、鉝鐵板、鉝鐵方管

CAFE 06

圍塑日式沉靜

原生自然材

文 ◆Celine　空間設計暨圖片提供◆六相設計

◆ 業主需求

　　這間咖啡館並非只是單純提供咖啡飲品，亦包含來自日本、台灣職人的選品販售，因此需有商品的陳列與倉儲空間。另外由於未來也將結合供藝文展覽、課程講座使用，希望座椅可以彈性運用編排，也想要有一個獨立的空間做為包廂，然而平常也能開放與一般座位串聯。

◆ 平面規劃

將洗手間、倉庫較不重要的區域，規劃於空間兩側邊陲地帶，並盡可能利用原始基地的瓦斯管線位置配置爐台相關設施，主要座位往中間與內側擺放，入口處刻意不設座位，釋放出舒適的動線，讓客人能自由走動觀看選品。

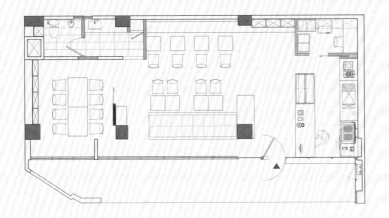

◆ 設計概念

座落於巷弄內的街口轉角，又同時毗鄰公園的「小驢館」咖啡廳，與其說是一間咖啡館，店主夫婦反倒更希望藉由販售生活選品、舉辦各式講座與活動，創造人與人之間的互動交流。空間規劃上，設計師特意讓入口稍微向內退縮，並透過大面積比例的窗景，與自然綠意產生連結呼應。

座位的編排上，有別一般咖啡館以沙發、餐椅的型態，一側以展示架延伸出倚牆長凳，讓店主能因應活動需求做彈性的併桌或者是完整釋放空間，鄰近玻璃窗面的區域，則是運用榻榻米臥榻的概念，一邊是與桌子結合的座位，另一側則是讓人悠閒地望向公園喝咖啡，搭配灑落而下的天井日光，讓人不自覺放慢生活步調，同時身兼強大的選品收納需求。在材料的選用上，則不脫離樺木合板、水泥、鋁鐵板等這類原生材料，結合簡約俐落的框架，圍塑出寧靜清新的氛圍。

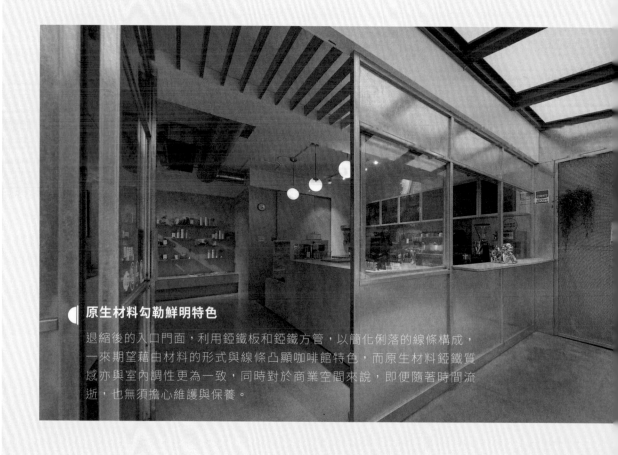

原生材料勾勒鮮明特色

退縮後的入口門面，利用鋁鐵板和鋁鐵方管，以簡化俐落的線條構成，一來期望藉由材料的形式與線條凸顯咖啡館特色，而原生材料鋁鐵質感亦與室內調性更為一致，同時對於商業空間來說，即便隨著時間流逝，也無須擔心維護與保養。

簡單質樸的溫暖氛圍

結合手沖、蛋糕櫃、外帶等功能的吧檯，看似為水泥粉光，其實是貼飾大尺寸霧面仿水泥質感磚材，經過精密切割與導角以石材美容工法，提升整體質感，與無縫水泥地坪相互協調，牆面則運用黑板取代制式菜單，便於日後彈性更換，也多了手寫的溫暖手感。

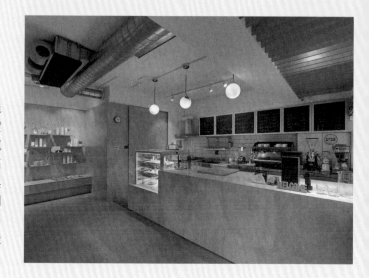

榻榻米臥榻，彈性雙邊使用

以店主夫婦能夠負擔的來客數為考量，將座位數控制在 15 ～ 20 人之間，也因此座位之間的走道特意放寬至 180 公分左右。一側是由展示架延伸的 45 公分高的椅凳，鄰近玻璃窗區則是榻榻米臥榻，可提供雙邊使用，也能選擇端著咖啡面對公園景致，享受一個人的咖啡時光。

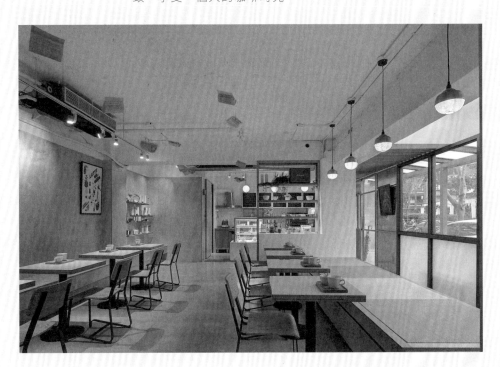

和紙拉門圍塑寧靜包廂

位於咖啡館最內側的空間規劃為獨立包廂，提供咖啡館舉辦各式講座、課程等使用，隔間選用來自日本訂製的和紙拉門，回應簡約日式氛圍主軸，牆面覆以吸音板，可降低玻璃、鐵件材質為主的聲音反射。

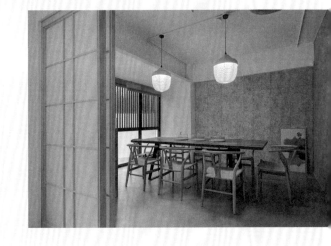

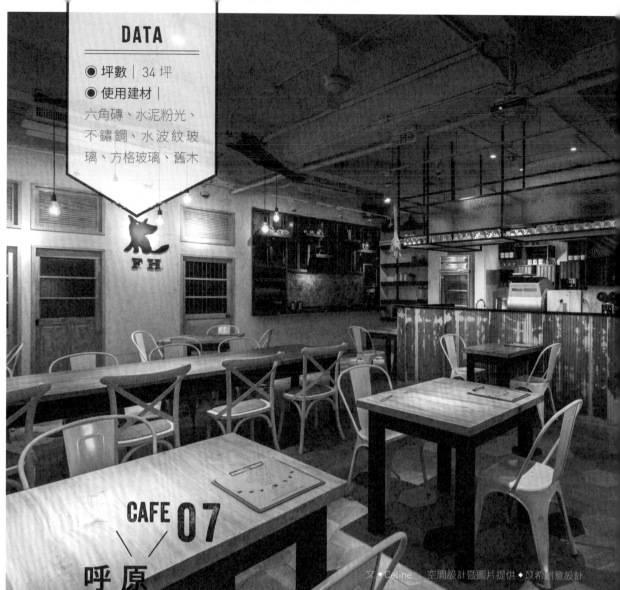

DATA

◉ 坪數 | 34 坪
◉ 使用建材 |
六角磚、水泥粉光、
不鏽鋼、水波紋玻
璃、方格玻璃、舊木

CAFE 07

原始復古氛圍
呼應天然新鮮餐點

文 ◆ Celine　　空間設計暨圖片提供 ◆ 玟希創意設計

◆ **業主需求**

　　以天然健康飲食為導向，也希望裝修設計能盡可能使用原始材料、避免過度浪費，另外由於擴店後增加許多餐飲種類，廚房設備多了煎台、蒸烤箱與大型冷凍冷藏櫃，以及製冰機等等，因此需要放大廚房空間比例，除此之外還要有倉儲、辦公空間。

◆ 平面規劃

為兼顧視覺與實用性,需要容納各式餐飲設備的廚房獨立規劃於最內部,並給予 1 / 3 的比例配置,洗手間與倉儲、辦公區則毗鄰廚房,前端方正寬闊的空間則作為輕食飲品吧檯以及座位區。

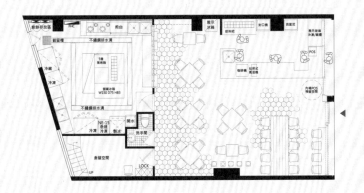

◆ 設計概念

主打台灣在地小農食材為主的天然餐飲品牌,對應到空間本質,藉由原始質樸的材料與設計,給予最簡單自然的美好氛圍。從門面開始,以大量舊木料裁切拼成獨特風貌的大門,甚至是半自助區的 L 型牆面層架,找來仿舊木箱,別具設計巧思,堆疊出杯架與茶桶收納。這股自然風貌也延伸至通往不同領域的通道門扇,搭配牆面特意以打磨機做出仿舊、手感紋理,斑駁的波浪板則成為吧檯的立面造型,一點一滴型塑自然的空間樣貌。

至於功能面,兩間店面打通的門面,右側利用玻璃櫥窗展示搭配平面文案,鮮明點出餐飲特色,同時兼顧外帶區用途。進門後的 L 型吧檯整合三明治、鬆餅與飲品製作,不鏽鋼檯面材質耐熱好清潔,考量餐飲品牌採半自助形式,加上外帶比例較高,點餐區吧檯特意放大至約 180 公分,讓兩位店員可同時服務外帶與內用客人,座位區以窗邊吧檯、長桌、4 人座椅多元配置,滿足一人與多人的各種可能。

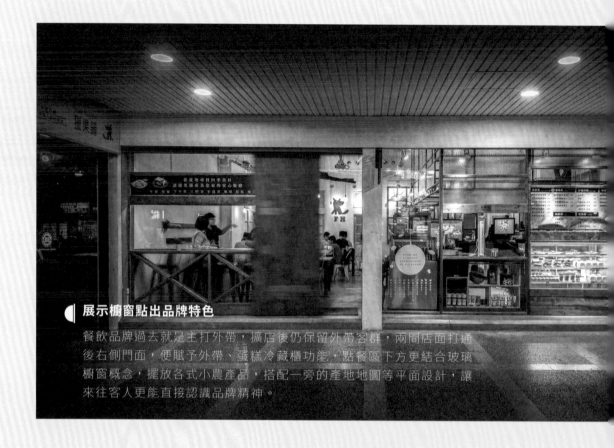

◖ 展示櫥窗點出品牌特色

餐飲品牌過去就是主打外帶，擴店後仍保留外帶客群，兩間店面打通後右側門面，便賦予外帶、蛋糕冷藏櫃功能，點餐區下方更結合玻璃櫥窗概念，擺放各式小農產品，搭配一旁的產地地圖等平面設計，讓來往客人更能直接認識品牌精神。

◖ 斑駁波浪板呼應空間主題

吧檯立面以斑駁波浪板材質打造，後方牆面則是仿舊木箱堆疊出杯架與茶桶收納，兼具創意與實用，特意降低的吧檯區域為點餐、取餐用途，拉近客人與店員距離，寬 180 公分的尺度也讓內用、外帶服務生能舒適地同時使用。

◀ 投影輪播加深品牌印象

空間內部以裸露天花板展現 3 米屋高的舒適性，看似漂浮於空中的舊木成為獨特的燈泡支架，2 人、4 人、長桌與窗邊吧檯的多元配置以便因應各種客群，手感壁面預留投影布幕，透過輪播影片行銷使用的小農產品，加深客人對品牌的印象。

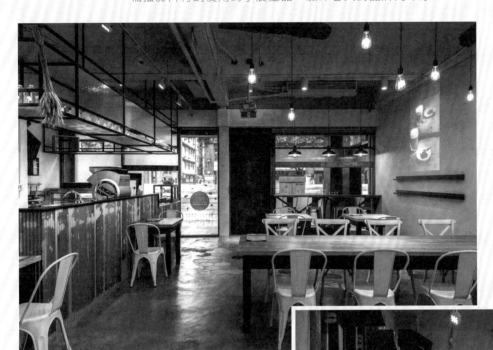

◀ 舊木與新木頭仿舊打造原始風貌

半自助區接續的廚房外側，大量利用原始舊木拼接為自助餐具、取水區，同時也是店主古董老件收藏的展示舞台，而取菜口檯面則是利用木頭做出仿舊質感，讓整體氛圍更為協調，鐵件橫桿則是菜單陳列，方便客人直接自取。

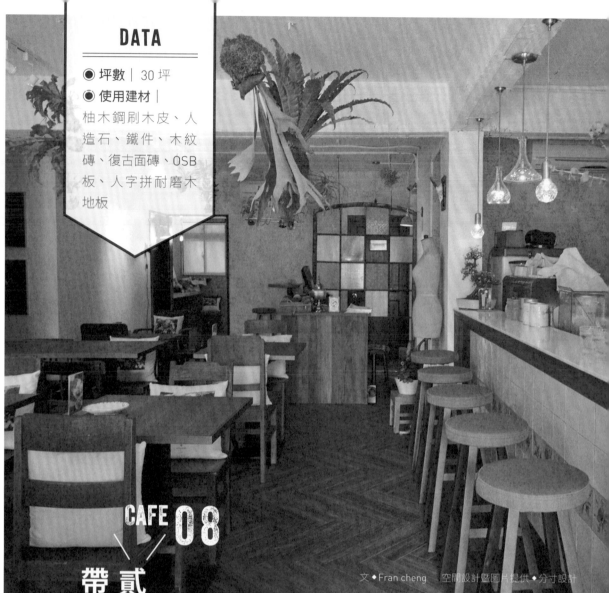

DATA

◉ 坪數│30 坪
◉ 使用建材│
柚木鋼刷木皮、人
造石、鐵件、木紋
磚、復古面磚、OSB
板、人字拼耐磨木
地板

CAFE **08**

文◆Fran cheng　空間設計暨圖片提供◆分寸設計

帶您品嚐美好台灣
貳房苑的浪漫復古

◆ 業主需求

　　從設計人到進廚房開餐廳，業主天生的文青性格也被深植在店內。一開始業主就說明這家店要帶點復古、要有很多植物，要介紹許多台灣在地食材的餐點給客人，並且讓客人在享受美食同時可以品味空間的美好，當然還有欣賞業主提供的音樂、文創設計與藝文展覽。

◆ 平面規劃

　　原本作辦公室使用的空間，格局上不完全適用於餐廳，因此，將前半段的隔間牆打掉，但保留後半段作為工作室與多功能展覽區。而前半段也只以木作圍出開放式廚房吧檯及收銀櫃檯，讓出更多空間來擺設包括有沙發、方桌與吧檯的座位區。此外，設計團隊還將後方庭院整理，加設植生牆以及採光棚架規劃為後院座位區。

◆ 設計概念

　　以業主喜歡的復古氛圍為風格主軸，加上推廣台灣在地食材的經營重點，分寸設計團隊選擇以「金色」作為設計主元素，從招牌、吧檯燈、餐桌邊框飾線，不同亮度與色澤的金色點綴讓質樸復古的空間更添細緻美感。至於另一重要元素則為家具與配件，為強調懷舊氛圍與時代感，家具與飾品選擇將老件與新款一起混搭擺設，如吧檯下方選擇以舊花磚做裝飾，搭配木框與綠色圓座吧檯椅，更顯溫潤質樸。而在收銀檯後方的隔屏也是老件家具，運用木框鑲嵌不同壓花玻璃設計而成，搭配藍底金花的背景壁紙，更能映襯出美好年代的婉約氣質。

　　在貳房苑還有個不能忽略的重要視角，就是天花板。除未經修飾的樑線給人純樸感外，主要照明軌道燈可依店內音樂來調整明暗度，以調配適合的氛圍；同時在各區也輔以壁燈、吊燈、立燈等，讓空間感更為立體，而無處不在的植物更讓人感覺清新。

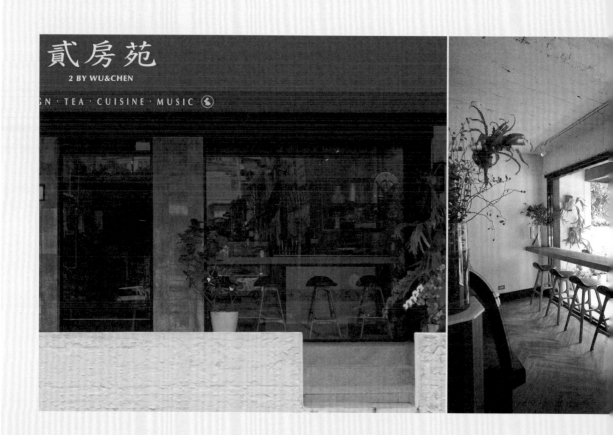

◖ 以復古與文青氣息為美食佐味

集文創設計、茶飲、輕食、音樂
於一店的貳房苑，結合了復古品
味、文青氛圍及創意料理，讓消
費者重新認識台灣食材的美好。
在不算寬敞的店內，藉由大量木
家具色調來為空間潤色，搭配立
體散置的綠色植物、燈光，營造
出無處不美的用餐空間。

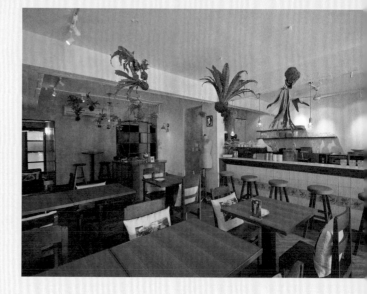

一人用餐也惬意的绿意吧檯區

為了打造友善綠意環境，除了在餐廳內部養種大量植物，在空間規劃之初還特別將入門區的牆柱與落地玻璃窗往內退縮，好在外面可以增設庭院與矮圍牆，讓餐廳變成更有層次感的二進式入口，而窗口的吧檯區也因此擁有更為閒適、優雅的綠意街景可以欣賞。

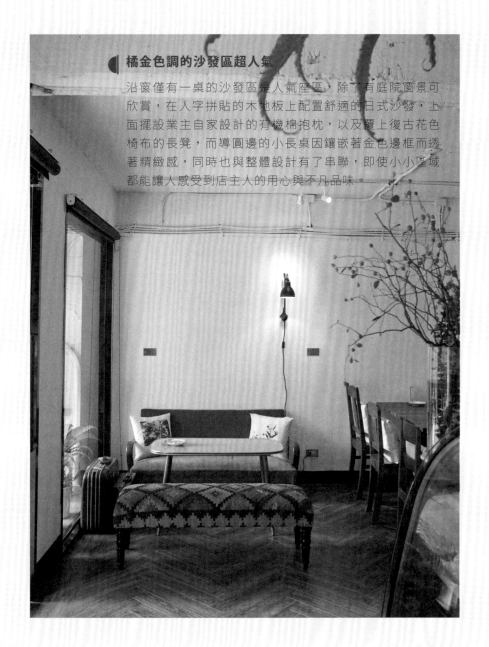

橘金色調的沙發區超人氣

沿窗僅有一桌的沙發區是人氣座區，除了有庭院窗景可欣賞，在人字拼貼的木地板上配置舒適的日式沙發，上面擺設業主自家設計的有機棉抱枕，以及覆上復古花色椅布的長凳，而導圓邊的小長桌因鑲嵌著金色邊框而透著精緻感，同時也與整體設計有了串聯，即使小小區域都能讓人感受到店主人的用心與不凡品味。

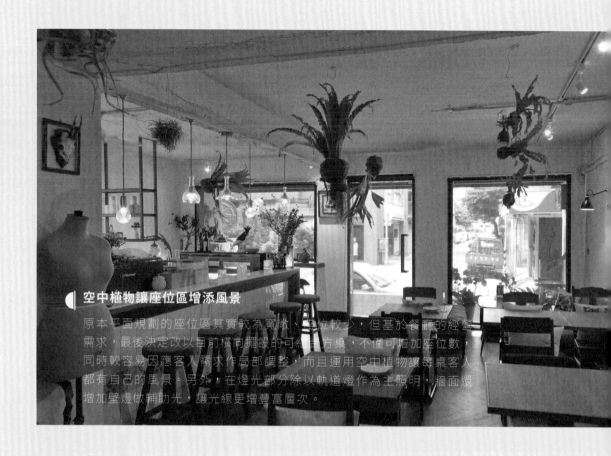

空中植物讓座位區增添風景

原本平面規劃的座位區其實較為寬敞、座位較少，但基於餐廳的經營需求，最後決定改以目前橫向擺設的可組合方桌，不僅可增加座位數，同時較容易因應客人需求作局部調整，而且運用空中植物讓每桌客人都有自己的風景。另外，在燈光部分除以軌道燈作為主照明，牆面還增加壁燈做輔助光，讓光線更增豐富層次。

舊紅磚混搭 OSB 板，突顯個性質感

這是通往後院區的動線，也是原本舊房子的廚房區，現在被設定為多功能展覽空間，不過平時沒有展覽時也可以作為吧檯座位區使用。此區保留原有紅磚地板增顯台味，並在牆面與檯面運用OSB板來增加自然粗獷質感，也增加此空間的個性感。

後院成為別有天地的私房空間

將原本難以利用的後陽台打理整潔後，增建了玻璃浪板屋頂、植生牆，以及桌椅配置，再利用吊燈、吊床、乾燥花等裝飾設計，讓客人也可以走入這個區域喝茶用餐，有如早期台灣人家家戶戶有個前後院，茶餘飯後總喜歡在此聊天一般，讓這兒也成為熟客的私房空間。

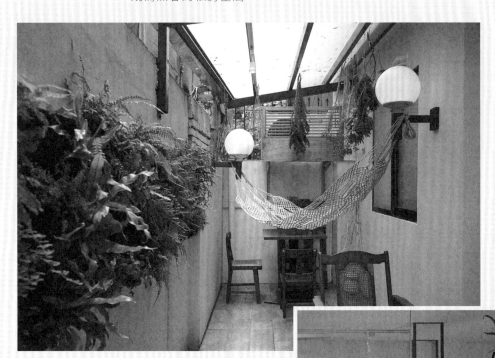

吧檯精緻吊燈提升空間質感

由於店內餐飲多設定為茶飲、糕點及簡餐，因此，廚房採開放式的吧檯設計，除了面向門口的蛋糕櫃，走道旁則規劃有吧檯區。當初挑選吧檯區吊燈，特別考量吧檯恰巧在視覺軸線上，兼具著影響整體空間美感的重責，因此，特別配置五盞原裝進口吊燈，利用燈座上金色與水晶的貴氣質感來襯托空間的剔透晶瑩感。

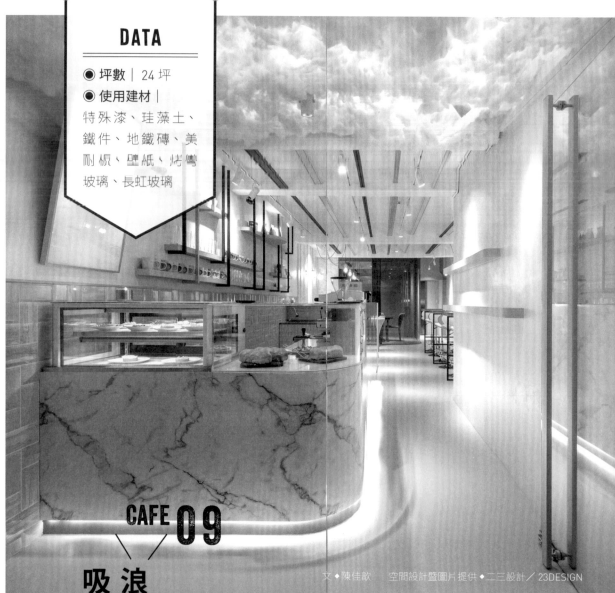

DATA

◉ 坪數｜24 坪
◉ 使用建材｜
特殊漆、珪藻土、
鐵件、地鐵磚、美
耐板、壁紙、烤彎
玻璃、長虹玻璃

CAFE **09**

吸引女性消費群

浪漫雲海製造話題

文 ◆陳佳歆　　空間設計暨圖片提供 ◆二三設計／23DESIGN

◆ 業主需求

　　由於空間形狀窄長，只有入口處能引入光線，使得位在一樓的空間愈往深處愈顯得昏暗，因此業主希望能提升整體空間的明亮度，並營造出柔美卻又不失個性的空間調性；另外由於業主擅長繪畫，因此空間雖然坪數不大，仍希望除了作為咖啡館之外，能有一間獨立包廂可以當作繪畫教學使用。

◆ 平面規劃

　　設計師以橫向長形來思考整體空間配置，在入口處規劃工作吧檯，型塑出一條引導動線的走道，也讓座位區集中在空間中段區域；座位順應空間形狀靠牆兩側擺放，讓動線能從入口一路延伸到後段的包廂位置，廚房、倉庫及廁所則配置在動線底端，維持營業空間的完整。

◆ 設計概念

　　為了滿足業主對明亮空間的期待，設計師以「銀河、曙光、雲海」為概念主題，在入口處天花板打造一片面積約三坪左右的雲海裝置藝術，搭配 LED 燈光營造出天空不同時間的光影情境，雲海由室外延伸入內，讓視覺串連空間內外，與室內主要色調粉紅、薄荷綠及金色呼應，打造出如夢似幻的情境。材質上則運用金屬、鏡子及玻璃妝點，使空間更具雅緻質感，而在色調及材質交乘下，空間呈現出理性與感性兼具的氛圍。

　　座位區分成三種形式，固定的高腳椅座區使空間具層次，而沙發座區採用活動式桌子，可以依來客人數合併或分開使用，包廂則提供給聚會需求的顧客，這裡同時也是業主的繪畫教室。設計師善用間接光線營造氛圍，主要利用可調整角度的軌道燈打光，並在每個座位增加吊燈及壁燈增添氣氛，吧檯及沙發下緣的燈條使量體顯得輕盈，讓來用餐的顧客彷彿置身在飄飄雲端之中。

多種座位形式因應不同消費顧客人數

複合形式座位區讓應對來客人數的靈活度提高，吧檯尾端業主特別要求增加座位，希望在備餐時能與來訪的朋友聊天；高腳座位區的牆面以鑲金邊的黑鏡延伸視覺，天花板大樑以木作導出斜角造形，消弱樑下壓迫感，而能移動桌子的沙發區可以隨時調整成為開放式的聚會角落。

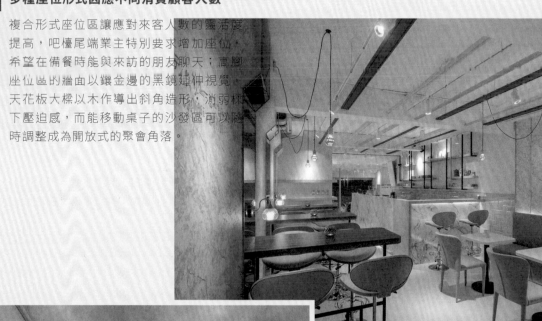

混搭複合材質以細節堆疊空間層次

吧檯一側的牆面選用薄荷綠及粉色特殊漆，以海綿拍打方式上漆，在燈光的照射下產生不同效果，牆面下半部釉面磁磚採用直橫交錯的方式拼貼，使空間感更具質感更為活潑，座位區的牆面則採用紋理壁紙與吧檯櫃體相互呼應。

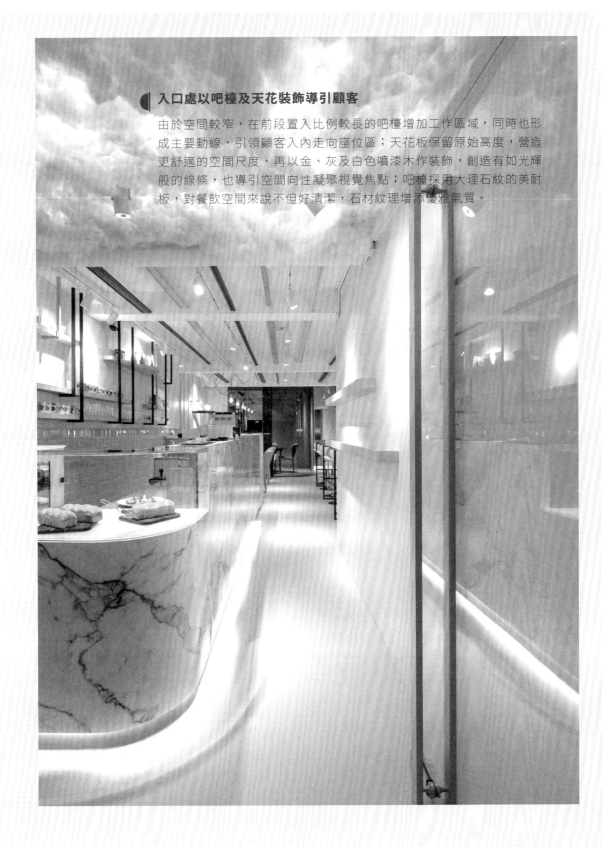

入口處以吧檯及天花裝飾導引顧客

由於空間較窄，在前段置入比例較長的吧檯增加工作區域，同時也形成主要動線，引領顧客入內走向座位區；天花板保留原始高度，營造更舒適的空間尺度，再以金、灰及白色噴漆木作裝飾，創造有如光輝般的線條，也導引空間向性凝聚視覺焦點；吧檯採用大理石紋的美耐板，對餐飲空間來說不但好清潔，石材紋理增添懷雅氣質。

DATA

◉ 坪數｜30 坪
◉ 使用建材｜
木紋磚、硅藻土、
仿岩漆、吸音板、
鐵件、霧面玻璃、
鐵件

CAFE 10

的簡約魅力

細細品味純白空間

文 ◆ 玉玉瑤　　空間設計暨圖片提供 ◆ 分子設計

◆ 業主需求

　　業主喜歡白色，因此希望整個空間以白色為主，考量到地理位置，加上空間也想多一點留白，因此不同於台北咖啡館計較坪效，座位刻意安排得較為寬鬆，另外由於位在大樓一樓，擔心聲音過於吵雜，因此要求加強隔音設計，以免樓上樓下彼此互相影響。

◆ 平面規劃

　　由於吧檯需具備製作飲品、甜點功能，同時也是空間視覺重心，因此確定好吧檯位置後，接下來便沿著牆面及剩餘空間安排座位，餐點製作多少會產生油煙，且料理程序比較多，所以採封閉式設計，並規劃在空間末端，以維持空間完整性。

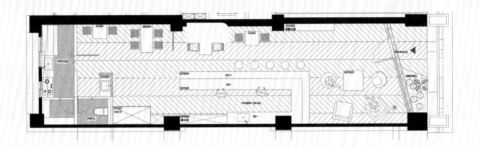

◆ 設計概念

　　由於業主偏愛白色，因此對這個空間唯一的堅持，便是希望大量使用白色。而對於業主對單一色彩的喜好，設計師選擇混搭多種材質，來表現白的不同樣貌，既可滿足業主要求，同時也能藉此巧妙化解單一色彩的單調感。

　　首先在壁面以木作做出腰牆設計，採用顏色趨近於白的木素材，與上半部的白牆做出微妙視覺變化，同時也利於清潔、防汙；而上半部看似素雅的白牆，則使用了可讓表面產生粗獷顆粒的仿岩漆，利用材質質感做變化，製造更具層次、有趣的視覺效果。延續壁面概念，地面選用顏色極淺的白色仿木紋磚，並將同一塊仿木紋磚延用至吧檯立面，不過刻意在地面採用人字拼法，與吧檯立面做出視覺差異，也增加豐富感。最後並在這個素淨的白色空間，加入綠色植栽做點綴，不只帶來自然綠意，也讓空間變得更有活力。

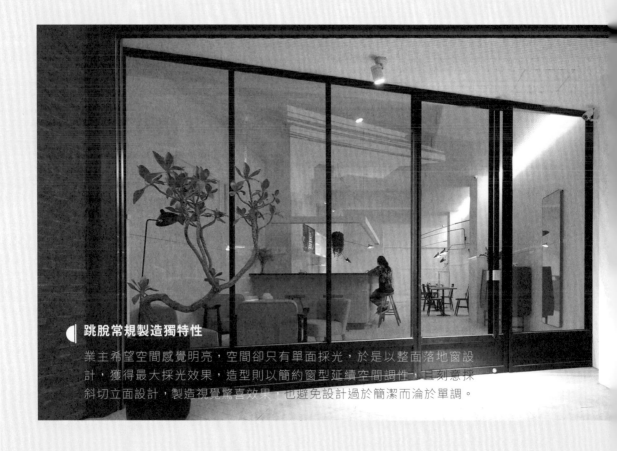

跳脫常規製造獨特性

業主希望空間感覺明亮，空間卻只有單面採光，於是以整面落地窗設計，獲得最大採光效果，造型則以簡約窗型延續空間調性，且刻意採斜切立面設計，製造視覺驚喜效果，也避免設計過於簡潔而淪於單調。

以材質、燈光聚焦，創造視覺重心

吧檯是咖啡館的料理舞台，同時也是空間視覺焦點，因此除了以6米3的超長尺度，穩定空間重心外，並利用立面、檯面的異材混用，與上下直接、間接光源設計，聚集視線成為空間焦點，高度約為100～110公分，方便規劃成吧檯座位，增加座位數量。

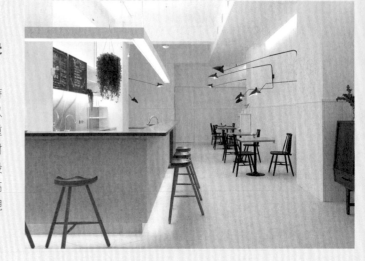

家具家飾妝點增添豐富視覺

單椅、壁燈特別選用強調線條造型，並選擇黑色款式，藉此讓白色空間成為最佳襯底，凸顯出家具的線條美感，同時也巧妙與白色共演空間極簡調性，而同樣大量使用的木素材，則能提昇空間溫度，淡化黑白配色的冰冷印象。

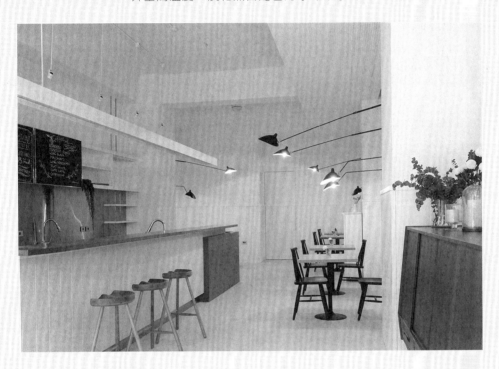

高度調降強調休閒氛圍

在靠近落地窗的座位區，以低矮的沙發、桌几做安排，刻意降低家具高度，藉此營造出慵懶、放鬆情境，並透過落地窗，傳遞出咖啡館的閒適氛圍，也成功創造吸引路人目光的獨特窗景。

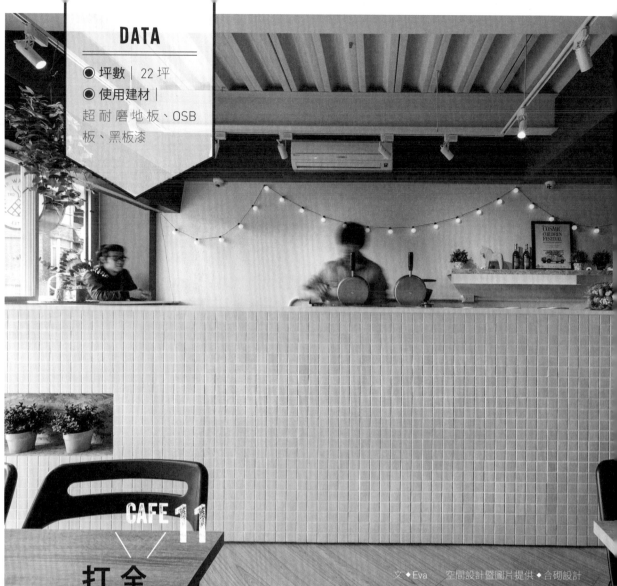

DATA

◉ 坪數 | 22 坪
◉ 使用建材 |
超耐磨地板、OSB
板、黑板漆

CAFE 11

文 ◆ Eva　　空間設計暨圖片提供 ◆ 合砌設計

全室淨白引入木質 打造自然小清新

◆ **業主需求**

　　此間鬆餅店定位為社區特色店家，且以健康食材為訴求，再加上正好面對公園綠地，因此希望以自然綠意為出發點。同時本身客群有 50%為外帶，除了設置內用區，也著重外帶區的設置，希望能有效吸引人流。

◆ 平面規劃

原為長形的透天厝，面寬較窄，同時對廚房空間的需求量較大，因此將空間一分為二，一半做為廚房，廚房前半段做成開放區，並納入櫃檯設計。另一半則作為座位區，並將櫃檯位置靠前至大門，順勢將外帶區移至戶外，巧妙區分人流，減少內部排隊的擁擠狀況。

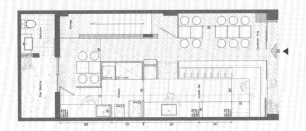

◆ 設計概念

由於以自然健康的形象為主軸，再加上店面正好面對社區公園，採用通透的拉門引入自然元素，並以白色作為空間的主色調，輔以大量木質素材，營造明亮清新的氛圍。

入門即見長形櫃檯，除了收銀待客之用，也是烘烤鬆餅的區域。櫃檯表面鋪陳白色磁磚，轉角處刻意鏤空，搭配 OSB 板與植栽，為空間點綴自然氣息。而店內的 Logo 主牆以白色和米色為背景，清新質感映襯 Logo 設計，不僅與木質素材相映襯，也能成為熱門的打卡牆背景，彰顯店家獨特個性，有助吸引人潮。

基於空間面寬較窄，留給座位區的空間相對較少，刻意挑選 60 公分見方的桌面，方便調度座位數，不論是 2 人、4 人使用都能隨意合併或分開。同時不浪費房屋後方的畸零空間，另設獨立包廂擴增座位數；獨立包廂延續清新質感的設計，搭配 OSB 板牆面，更添質樸韻味，盡情享受寧靜自然的悠閒時光。

Logo 牆設計，拉高顧客互動率

主牆特別繪製招牌的 Logo 鬆餅圖案，以白色和米黃色為襯底，與木質素材呼應，雙色的斜向塗刷擺脫制式設計，也創造視覺躍動感，巧妙打造特色小牆，增進與顧客的互動。

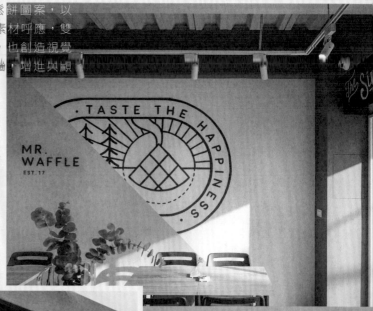

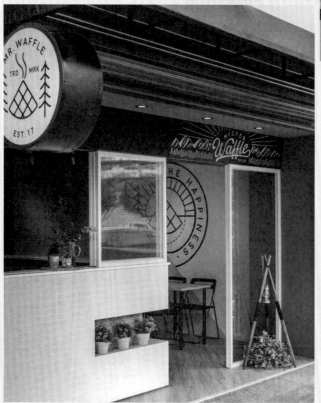

開闊拉門，提升吸睛效果

巧妙將店面切分為入口與外帶區，利用拉門與拉窗打造通透視覺，提供寬敞的出入空間，讓人一眼得知餐廳性質，提升吸睛效果。外帶區刻意向前挪移，有效營造店面排隊人潮，也能與內用人潮形成分流。而上方樑體以黑板漆鋪陳，成為店家 logo 與菜單的展示區，善用畸零空間強化機能。

◗ 空間一分為二，打造流暢動線

長形街屋格局中，櫃檯與座位區一分為二，動線更為流暢，空間視覺也得以向內延伸。而考量到一半客源以外帶為主，不著重增加座位數，保留寬敞的餘裕空間。搭配 60 公分的正方桌面，偏小的桌面不僅方便合併與分開，使用更多元，也能留出120 公分寬的走道，行走不擁擠。

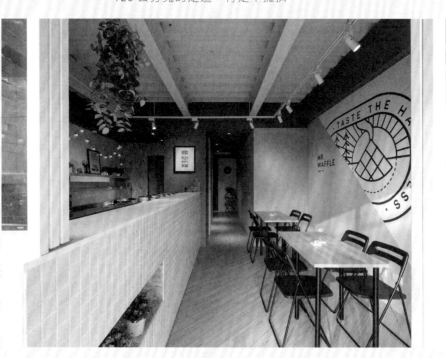

◗ 淨白空間以墨灰襯底，凸顯空間線條

以自然綠意為概念的空間中，全室大量採用淨白色系，搭配通透的白色拉門，呈現明亮透淨的視覺效果。樑柱則以墨灰色鋪陳，巧妙凸顯空間框架線條，而原有的鋼樑天花改以白色，略帶工業風格的冷硬結構，輔以超耐磨木地板，引入溫潤木質，使空間更為溫潤自然。

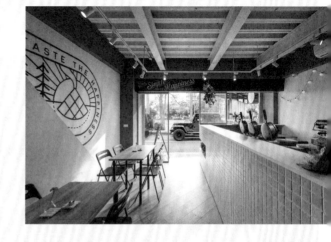

DATA

◉ 坪數 | 50 坪
◉ 使用建材 |
水泥、鐵件、玻璃、
空心磚、花磚

CAFE 12

文 ◆ 玉玉瑤　　空間設計暨圖片提供 ◆ 湜湜空間設計

個性與多變樣貌

多重手法展現水泥

◆ 業主需求

原來屋況老舊且有漏水等問題，因此期待能藉由重新裝潢，將過去令人困擾的老屋問題一次加以解決改善，在裝潢前即確定廚房位置不做更動，因此整體空間，便以此為前提進行規劃設計，對於業主偏愛的水泥材質，也一併融入空間設計元素。

◆ 平面規劃

　　依現有空間條件，將座位區重新安排，藉此梳理出較為合理的流暢動線，根據業主過去經驗，將製作飲料的吧檯與廚房結合，形成一個完整的料理區塊，藉此減少多餘動作、縮短工作動線，以提昇整體工作效率。

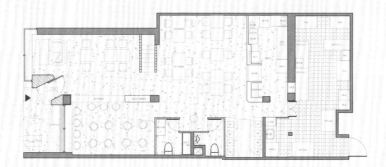

◆ 設計概念

　　這是一間五十多年的老屋，因為管線漏水，造成嚴重的潮濕問題，且整個空間木作包滿牆面，因此設計師在進行空間規劃前，第一步要做的是將所有木作拆除，找出老屋問題，並重新進行基礎工程。

　　老屋問題雖然嚴重，但全面翻新就會失去老屋原來的味道，而且業主也希望可以融入水泥與紅磚元素，因此在拆除過程中，一面將裸露出來的紅磚牆予以保留，同時也重新塗抹水泥修整牆面，而為了不讓水泥完全遮住紅磚牆，拆除過程中設計師更隨時待命，以便即時指揮水泥塗抹方式，讓每面牆的磚與水泥比例呈現出差異性，展現更為豐富的樣貌。

　　空間基礎風格定調後，座位的安排以 6 人、4 人座為主要規劃，但在桌型上利用方桌與圓桌交叉變化，另外再搭配沙發座區以及吧檯座區，功能上可滿足不同客數需求，視覺上則因多元規劃讓空間感覺更具層次與律動。

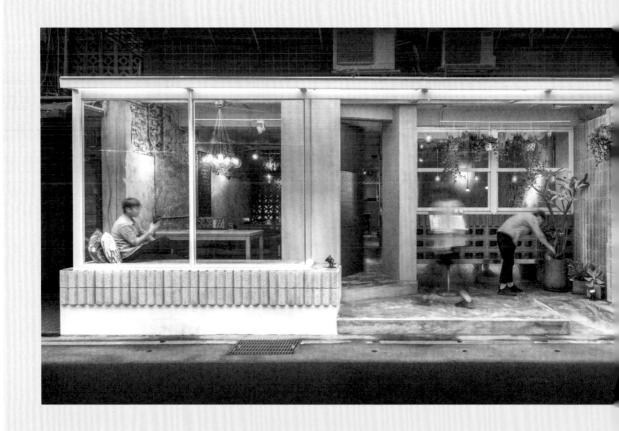

將缺點轉化為空間特色

老屋拆除後，地板發現
即便是老屋都很少見的
反樑，設計師刻意不予
以拆除，反轉思維，將
之規劃成吧檯區，反樑
高度恰好是坐在高腳吧
檯椅時，腳落下踩踏的
高度，讓腳可更舒適地
擺放，樑柱保留拆除後
原貌，視覺看起來更自
然，也呼應空間其他設
計元素。

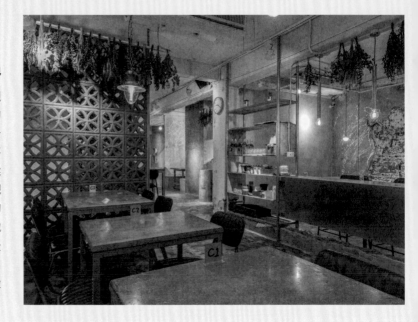

◖ 巧思設計展現貼心暖意

外觀延續室內元素，採用大量水泥型塑質樸印象，部份空間內縮，留出緩衝區，讓進出更有餘裕，也方便來往路人停留查看菜單，甚至進來暫時躲雨，另外做出斜坡便於嬰兒車行走，展現店家細膩心意。至於左側原始出口移至中間，並採斜向切面，豐富外觀立面線條，也製造出視覺變化。

◖ 展現水泥的多樣魅力

空間主要材質為水泥，不只用在天地壁，也延伸至訂製家具，為了避免單一材質的單調，利用水泥不同配比及塗抹手法來製造更多差異變化。像是磚牆水泥刻意留出隨性界限，並將油漆潑灑在牆上，展現隨興不拘感，地板則以弧型塗抹留出圓形痕跡，而結合鐵件的水泥桌面，考量使用觸感，則將表面打磨得較細緻光滑。

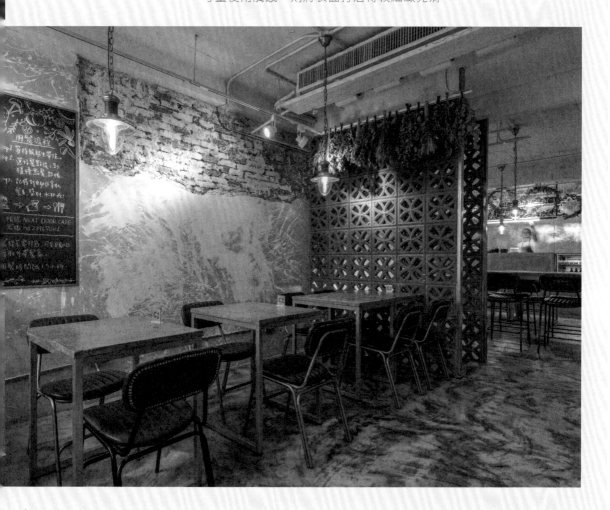

◀ 加入軟調元素提昇暖度

水泥材質畢竟容易讓人感到比較冷硬、冰冷，因此在空間裡每個區域，天花皆加入乾燥花做點綴，從室內到室外並種植綠色植栽，藉此為空間帶來具生命力的活力感；而與堅硬餐桌搭配的是偏軟質調的皮質單椅，並採用咖啡色與綠色款式，低調為空間增添色彩元素。

◀ 光源多元規劃增添空間層次

空間裡的光源規劃，以軌道燈與吊燈為主，軌道燈可靈活調整，滿足照明需求，吊燈則更藉由使用不同燈泡，讓散發出來的光線具備不同層次變化，而非制式的單一光源，外型並以多種但皆為簡約的燈具款式，點綴、豐富空間，讓整個空間更具可看性。

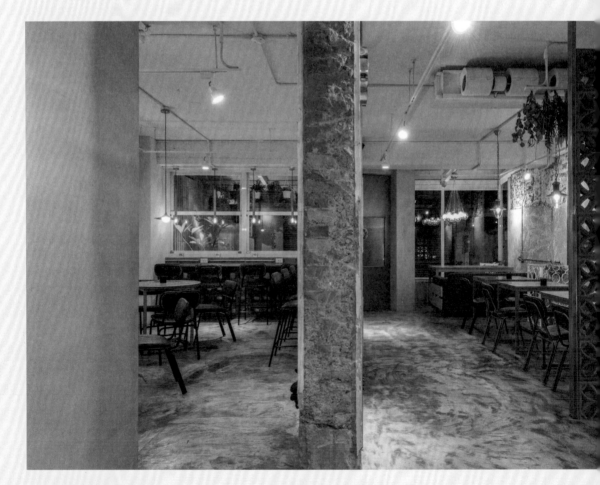

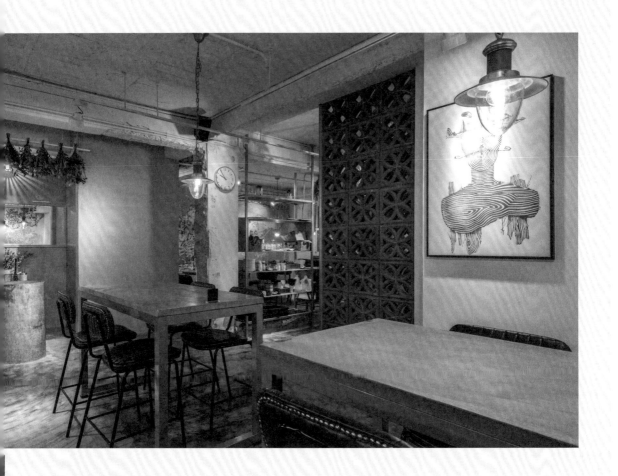

窩在角落享受閒適氣圍

整間店為開放式規劃，但利用吧檯設計圈圍出一個較具私密感的 4 人圓桌區，搭配上昏黃的光線，正適合想要放鬆，安靜地享受餐點的客人，不管是親密的互相對話，或是靜靜欣賞此區牆面迥異的表現手法，都讓人可以達到情緒上的放鬆。

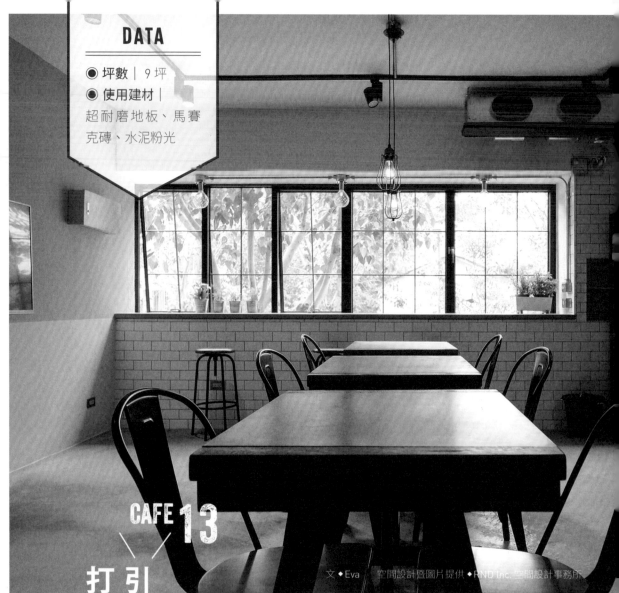

DATA

◉ 坪數｜9 坪
◉ 使用建材｜
超耐磨地板、馬賽
克磚、水泥粉光

CAFE 13

打造歐式甜點店

引入浪漫古典元素

文 ◆ Eva　　空間設計暨圖片提供 ◆ RND inc. 空間設計事務所

◆ 業主需求

　　此為甜點店，呼應產品特性，希望能流露浪漫甜蜜的味道，再加上業主偏好歐式風格，便仿效歐洲街道的傳統小店，賦予復古優雅的氛圍。此外，需要較大的空間進行備料、烘焙，放置大型廚具，也希望留出開闊的廚房。

◆ 平面規劃

　　本身為有著兩層樓的店面，單層面積僅有 9 坪，再加上是以外帶為主的甜點店，因此一樓著重於設備與顧客的出入動線，將櫃檯置中，留出前後通道，前方廊道寬度為 100 公分，後方則為 90 公分。二樓則作為烘焙工作室使用，一字型廚房靠牆設置，中央的座位區在平日作為備料的工作使用，假日則開放給顧客。

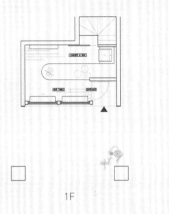

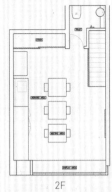

1F　　　　　　　　　　　　2F

◆ 設計概念

　　在這 9 坪大的甜點店中，以歐洲復古小店為設計發想，外觀以黑白配色呈現經典質感，大門入口地面則鋪設馬賽克磚，搭配黃銅 Logo 提升輕奢氣息。店面外觀則可清楚看出兩扇落地窗與入口，形成巧妙的三等分割設計，並以木質作為窗框結構，寬版的窗框重現過往歐洲店面的質樸氛圍。騎樓外觀拉出圓弧拱門古典元素，並以藍白色調強調清爽氣息，讓人宛如置身歐洲街道。

　　由於空間較小，一樓內部僅設置櫃檯區分出內外，櫃檯表面則延續外觀的藍色調，並且反覆製造斑駁感，與刷舊木地板相輔相成，營造仿古質感。上方採用鐵件燈箱作為招牌，讓視覺聚焦外，也內嵌照明提供櫃檯亮度。二樓工作區沿牆配置廚房，拉大水槽與檯面，便於放置烤盤。牆面則以鐵道磚鋪陳，流露典雅質感。由於本身客群以外帶為主，因此不擴大座位區，並特地選用小桌取代長桌，讓移動的使用機動性更高。

經典黑白，打造優雅質感

店面外觀運用木質落地窗做區隔，為了呈
現復古質感，牆面運用紅磚削薄，□□□□
白漆，流露斑駁粗獷質感，下方則採用黑
色踢腳設計，打造經典質感，展現濃厚優
雅氛圍。大門地面則採用黑白馬賽克磚鋪
陳，中央鋪上黃銅Logo點綴輕奢氣息。

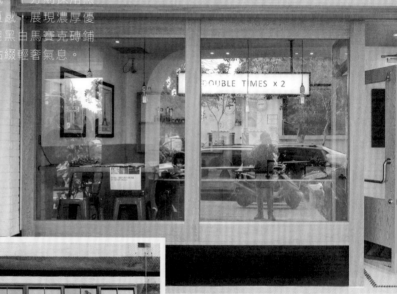

"WE LOVE TO MAKE A POUND CAKE
FOR THE CITY THAT LOVES TO EAT IT."

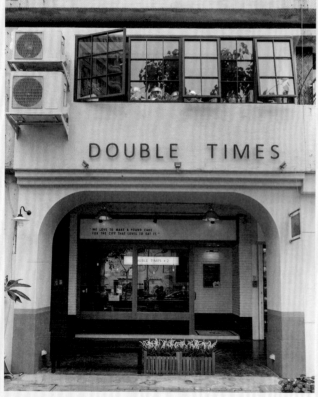

藍白拱門重現經典歐式風格

騎樓外觀沿著柱體做出圓弧
拱門，柱體刻意加粗展現歐
洲建築厚實柱體份量，也能
巧妙隱藏電箱。二樓窗台利
用原本就向外凸出的優勢，
以線板層層拉高修飾，讓一、
二樓串連更為流暢。採用復
古格窗元素，並特地訂製鐵
窗取代粗厚鋁窗，使線條更
纖細合度。

廚具靠牆、不多留座位，工作區更寬敞

即便是工作空間，業主也希望能舒適寬敞，整體空間不做多餘修飾，沿牆安排一字型廚房，拉大備料區域，牆面鋪陳白色鐵道磚，不鏽鋼擋板順勢向上延伸，避免汙漬噴濺，也方便事後清潔。中央則留給座位區使用，小巧桌面不僅方便移動，也留出開闊走道便於備料與烘焙。

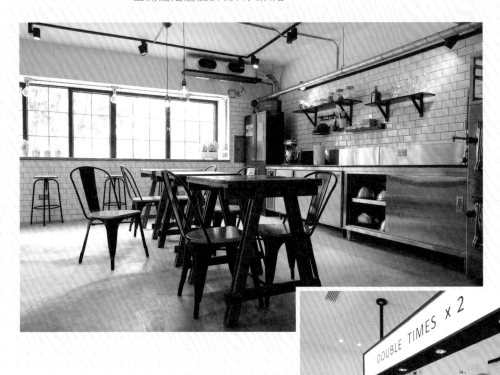

招牌燈箱，兼具展示與照明

一樓櫃檯上方設置招牌燈箱，彰顯店名加深印象，同時燈箱下側內嵌燈光，提供整體照明。櫃檯鋪陳大理石，並搭配仿舊塗刷，營造復古質感。由於空間有限，須留出足以讓人與機器設備通過的廊道，櫃檯深度僅有 80 公分，轉角並採圓弧設計，柔化空間線條，行走也不被銳角碰撞。

DESIGNER

RND Inc. 空間設計事務所

07-282-1889 ｜ service@reno-deco.net
高雄市新興區南台路 43 巷 23 號 3 樓

一它設計

0986-851-001 轉 10849 ｜ itdesign0510@gmail.com
苗栗縣苗栗市勝利里 13 鄰楊屋 20-1 號

二三設計 / 23 Design

03-316-5223 ｜ 5223design@gmail.com
桃園市蘆竹區經國路 908 號 7 樓

十穎設計有限公司

02-8661-3291 ｜ wnli.design@gmail.com
台北市興隆路四段 13 號 1 樓

大名設計 tAMINN Design

taminn@taminn-design.com
台北市中正區新生南路一段 54 巷 11 號 2 樓

六相設計

02-2325-9095 ｜ phase6-design@umail.hinet.net
台北市大安區延吉街 241 巷 2 弄 9 號 2 樓

D A T A

分子設計
04-2389-3992 │ moleinterior@gmail.com
台中市南屯區大墩四街 399 號
● K.C Café p.184

分寸設計
02-2718-5003 │ design@cmyk-studio.com
台北市松山區富錦街 8 號 2 樓 -3
● BITZANTIN p.032 ● 米達義式餐廳 p.132 ● 貳房苑 p.174

木介空間設計工作室
06-298-8376 │ mujie.art@gmail.com
台南市安平區文平路 479 號 2 樓
● 小方舟 p.014 ● 毛房 p.034 ● 飲食客 p.084 ● 炙牧 p.098 ● Serious Poke p.118

木耳生活藝術
03-658-9774 │ art.more@msa.hinet.net
新竹縣竹北市嘉政九街 9 號 1F
● 自在食 p.162

合砌設計
02-2756-6908 │ hatch.taipei@gmail.com
台北市松山區塔悠路 292 號 3 樓
● Mr.Waffle p.188

京璽國際股份有限公司
02-2767-0889 │ contact@exclaim.asia
台北市松山區南京東路五段 343 號 3 樓
● 北京鮮喝湯 p.158

DESIGNER

抱璞室內裝修設計工程有限公司

02-8791-7992 | service@purity.tw

台北市內湖區民權東路六段 151 之 1 號

●野宴 p.136

苆希創意設計

02-2816-4533 | e.c.decodesign@gmail.com

台北市中山區重慶北路四段 248 號

●獵果舖 p.170

直學設計

02-2719-0567 | contact@ontologystudio.com

台北市松山區敦化北路 220 號 2 樓 2F

● T.R Kitchen Bistro p.094 ● Pomelo's Home 柚子 p.124 ●多麼 Cafe+ p.154

知域設計 NorWe

02-2552-0208 | norwe.service@gmail.com

台北市大同區雙連街 53 巷 27 號 1F

●鋼鐵 吽燒 p.128

美家工作室

03-494-3098 | mega-space@hotmail.com

桃園市中壢區白馬莊 125 號

●小聚館 p.140

湜湜空間設計

02-2749-5490 | hello@shih-shih.com

台北市信義區永吉路 30 巷 12 弄 16 號 1F

●鄰居家 p.192

D A T A

開物設計

02-2700-7697 ｜ aa.aheaddesign@gmail.com

台北市大安區安和路一段 78 巷 41 號

● 海壽司 p.090

諮空間研究室

02-2753-5889 ｜ stanley@qualia-creative.com.tw

台北市松山區延壽街 402 巷 2 弄 10 號 1 樓

● Piccola Botega p.072 ● 森酒藏 p.104

懷特室內設計

02-2749-1755 ｜ takashi-lin@white-interior.com

台北市中山區長安東路 2 段 77 號 2 樓

● GUS BURGER p.146

國家圖書館出版品預行編目（CIP）資料

餐飲空間設計全書／東販編輯部作. -- 初版. --
臺北市：臺灣東販，2018.09
　192 面；18×24 公分
　ISBN 978-986-475-760-2（平裝）
　1. 室內設計 2. 空間設計 3. 餐廳
967　　　　　　　　　　　　　　　　107012530

餐飲空間設計全書

2018 年 09 月 01 日　初版　第一刷發行
2022 年 10 月 15 日　初版　第三刷發行

編　　　著	東販編輯部
編　　　輯	王玉瑤
採 訪 編 輯	Celine、Chloe Chen、Eva、Fran Cheng、王玉瑤、陳佳歆
封面・版型設計	謝捲子
特 約 美 編	蘇韵涵
插　　　畫	黃雅方
發 行 人	南部裕
發 行 所	台灣東販股份有限公司
	地址 台北市南京東路4段130號2F-1
	電話 〔02〕2577-8878
	傳真 〔02〕2577-8896
	網址 http://www.tohan.com.tw
郵 撥 帳 號	1405049-4
法 律 顧 問	蕭雄淋律師
總 經 銷	聯合發行股份有限公司
	電話 〔02〕2917-8022